高等职业教育"广告和艺术设计"专业系列教材
广告企业、艺术设计公司系列培训教材

立体构成及应用

（第2版）

王涛鹏　主　编
易　琳　张媛媛　副主编

LITIGOUCHENG JI
YINGYONG

清华大学出版社
北京

内 容 简 介

本书结合立体构成及应用发展的最新形势和特点，针对高职高专院校广告和艺术设计专业应用型人才的培养目标，系统介绍了立体构成的形态要素、立体构成的审美形式、立体构成的材料与加工、立体构成的构造形式、立体感觉、立体构成的造型组合训练，以及立体构成在设计领域的应用等基本知识和技能等内容。讲解注重体现时代精神，挖掘深蕴的人文内涵，精选风格鲜明的经典案例，力求教学内容和教材结构的创新。

本书结构合理，内容翔实，案例鲜活，图文并茂，通俗易懂，突出了实用性，格式化体例新颖，注重课程系统之间的互动联系；注重课堂教学与实际应用的紧密结合。本书既适用于专升本及高职高专院校广告和艺术设计等专业的教学，也可以作为广告企业和艺术设计公司从业者的职业教育与岗位培训教材，同时对于广大社会读者而言也是一本非常有益的读物。

本书封面贴有清华大学出版社防伪标签，无标签者不得销售。
版权所有，侵权必究。举报：010-62782989，beiqinquan@tup.tsinghua.edu.cn。

图书在版编目(CIP)数据

立体构成及应用/王涛鹏主编. --2版. --北京：清华大学出版社，2019(2022.1重印)
（高等职业教育"广告和艺术设计"专业系列教材　广告企业、艺术设计公司系列培训教材）
ISBN 978-7-302-51659-0

Ⅰ. ①立… Ⅱ. ①王… Ⅲ. ①立体造型—高等职业教育—教材　Ⅳ. ①J06

中国版本图书馆CIP数据核字(2018)第257483号

责任编辑：刘秀青
装帧设计：刘孝琼
责任校对：周剑云
责任印制：宋　林

出版发行：清华大学出版社
网　　址：http://www.tup.com.cn, http://www.wqbook.com
地　　址：北京清华大学学研大厦A座　　邮　编：100084
社 总 机：010-62770175　　邮　购：010-62786544
投稿与读者服务：010-62776969, c-service@tup.tsinghua.edu.cn
质量反馈：010-62772015, zhiliang@tup.tsinghua.edu.cn
课件下载：http://www.tup.com.cn, 010-62791865

印 装 者：北京嘉实印刷有限公司
经　　销：全国新华书店
开　　本：190mm×260mm　　印　张：14.5　　字　数：345千字
版　　次：2009年8月第1版　2019年1月第2版　　印　次：2022年1月第4次印刷
定　　价：59.00元

产品编号：078534-01

Preface 前言

本书是在《立体构成及应用》第1版的基础上进行修订的，主要替换了大量的图片、修订了部分理论内容。本书第1版得到了广大读者的认可，被几十所院校选为教材，教学效果良好。

立体构成设计与制作是广告的基础，也是广告设计的重要组成部分。立体构成及应用作为广告和艺术设计专业的基础课程，对开发学生设计思维、培养学生综合运用立体构成知识与实践应用技能、提高学生掌握立体构成理论与承接实际设计项目能力等均具有极其重要的作用。

随着全球经济的快速发展，面对广告设计业的激烈市场竞争，加强立体构成及应用的不断创新，以及加速立体构成设计与制作专业人才培养，已成为当前亟待解决的问题。为了满足日益增长的广告设计市场的需求，为了培养社会急需的广告设计专业技能型应用人才，我们组织多年在一线从事立体构成及应用教学与创作实践活动的专家、教授，共同精心编撰了此教材，旨在迅速提高广告设计专业学生及立体构成设计与制作从业者的专业素质，更好地服务于我国广告设计事业。

全书共八章，在吸收国内外立体构成设计界权威专家丰硕成果的基础上，精选风格鲜明和具有典型意义的立体构成设计与制作作品作为案例，并结合中外立体构成设计制作学科发展的新形势和新特点，针对高职高专院校广告和艺术设计专业应用型人才的培养目标，系统地介绍了立体构成形态要素、立体构成审美形式、立体构成的材料与加工、立体构成的构造形式、立体感觉、立体构成的造型组合训练，以及立体构成在设计领域的应用等基本知识和技能。本书注重体现时代精神，挖掘深蕴的人文内涵，精选风格鲜明的经典作品，力求教学内容和教材结构的创新。

本书作为高职高专广告和艺术设计专业的特色教材，坚持以科学发展观为统领，强调将立体构成基础理论教学与应用实践相融合，注重开发学生设计思维的创造性，训练和培养学生设计制作与表现的动手能力。此教材的出版，对帮助学生尽快熟悉立体构成设计制作与具体应用，帮助学生毕业后能够顺利走上社会就业具有特殊意义。

本书融入了立体构成设计及应用最新的教学理念，力求严谨，注重与时俱进，具有结构合理、内容新颖、叙述简洁、案例经典、图文并茂、通俗易懂和较强的理论性、示范性、可读性、可操作性、实用性等特点。本书既适用于专升本及高职高专与成人高等教育院校广告和艺术设计专业的教学，也可以作为广告企业和艺术设计公司从业者的职业教育与岗位培训教材，对于广大社会自学者也是一本非常有益的参考读物。

本书由王涛鹏主编并统稿，易琳、张媛媛为副主编，还有其他老师参与了本书的编写，在此一并表示感谢。

在编写过程中，我们参考借鉴了国内外大量有关立体构成及应用等方面的最新书刊资料，精选收录了具有典型意义的案例，并得到编委会专家、教授的细心指导，在此特别致以衷心的感谢！为了方便教师教学和学生学习，本书配有教学课件，读者可以从清华大学出版社网站免费下载使用。由于作者水平有限，书中难免存在疏漏和不足，因此恳请专家和广大读者给予批评、指正。

<div style="text-align:right">编　者</div>

Contents 目 录

第一章 立体构成概述 1

第一节 立体构成的由来 2
一、立体主义 3
二、未来主义 4
三、荷兰风格派 4
四、俄国构成主义 5
五、德国包豪斯艺术学院 7
六、解构主义 8

第二节 立体构成的概念及特征 8
一、立体构成的概念 10
二、立体构成的特征 10

第三节 立体构成的研究对象 14
第四节 立体构成的学习目标 15
第五节 学习立体构成的意义 18
本章小结 18
思考练习 19
实训课堂 19

第二章 立体构成的形态与要素表现 21

第一节 自然形态与人工形态 23
一、自然形态 23
二、人工形态 26

第二节 立体构成的形态要素 28
一、点的立体构成 29
二、线的立体构成 31
三、面的立体构成 36
四、块的立体构成 39
五、空间的立体构成 42
六、光立体构成 44
本章小结 46
思考练习 46
实训课堂 46

第三章 立体构成的审美形式 47

第一节 审美形式概述 48

第二节 立体构成的审美需求 51
一、体量美 51
二、空间美 53
三、肌理美 53
四、单纯美 54
五、意境美 55

第三节 立体构成的审美形式法则 56
一、对称与均衡 56
二、对比与调和 61
三、节奏与韵律 65
四、比例与尺度 68
本章小结 70
思考练习 71
实训课堂 71

第四章 立体构成的材料与加工 73

第一节 立体构成的材料种类及特性 75
一、材料的分类 75
二、立体构成中常用的材料种类 78

第二节 立体构成的加工方法 85
一、立体构成的设计程序 85
二、立体构成材料的加工 86
本章小结 94
思考练习 94

第五章 立体构成的构造形式 95

第一节 半立体构成 96
一、半立体构成的分类 98
二、半立体构成的制作手法 ... 99
思考练习 109
实训课堂 109

第二节 板式构成 110
一、直线折曲造型 110
二、曲线折曲造型 112
思考练习 113
实训课堂 113

目 录 / Contents

- 第三节　柱式构成 ... 114
 - 一、柱端变化 ... 115
 - 二、柱面变化 ... 116
 - 三、柱体棱线的变化 ... 117
 - 四、柱体整体构成 ... 119
- 思考练习 ... 124
- 实训课堂 ... 124
- 第四节　集聚构成 ... 124
 - 一、集聚构成的表现形式 ... 124
 - 二、单体集聚构成的应用 ... 125
 - 三、单体集聚构成需掌握的要点 ... 126
- 思考练习 ... 127
- 实训课堂 ... 127
- 第五节　仿生构成 ... 127
 - 一、仿生构成的分类 ... 127
 - 二、仿生构成的制作 ... 128
 - 三、仿生构成的制作要点 ... 128
- 本章小结 ... 132
- 思考练习 ... 132
- 实训课堂 ... 132

第六章　立体感觉 ... 133

- 第一节　量感 ... 134
 - 一、关于量感 ... 135
 - 二、量感的表现方法 ... 139
- 第二节　空间感 ... 141
 - 一、关于空间感 ... 141
 - 二、空间感的表现 ... 143
- 第三节　肌理感 ... 146
 - 一、关于肌理感 ... 146
 - 二、肌理感的表现方法 ... 149
- 本章小结 ... 149
- 思考练习 ... 150
- 实训课堂 ... 150

第七章　立体构成的造型组合训练 ... 151

- 第一节　线材构成练习 ... 153
 - 一、线材的种类 ... 153
 - 二、软质线材的构成 ... 155
 - 三、硬质线材的构成 ... 159
- 实训课堂 ... 165
- 第二节　面材构成练习 ... 165
 - 一、面材的种类 ... 165
 - 二、面材的构成 ... 166
- 实训课堂 ... 173
- 第三节　块材构成练习 ... 173
 - 一、单体 ... 173
 - 二、单体组合体的构成练习 ... 174
- 第四节　综合立体构成练习 ... 176
 - 一、对基本形态元素进行加工 ... 176
 - 二、对基本形态元素进行组合 ... 176
 - 三、综合立体构成练习实例 ... 177
- 第五节　利用三维软件制作立体形态 ... 178
 - 一、3ds Max ... 178
 - 二、Cinema 4D ... 179
 - 三、Maya ... 179
 - 四、Softimage/XSI ... 180
 - 五、Lightwave 3D ... 181
 - 六、Rhino ... 181
- 本章小结 ... 182
- 思考练习 ... 183
- 实训课堂 ... 183

第八章　立体构成在设计领域的应用 ... 185

- 第一节　立体构成在环境艺术设计中的应用 ... 187
 - 一、环境艺术设计中的立体构成应用——建筑 ... 187
 - 二、环境艺术设计中的立体构成应用——室内设计 ... 191
 - 三、环境艺术设计中的立体构成应用——室外设计 ... 195
- 第二节　立体构成在产品设计中的应用 ... 198
- 第三节　立体构成在服饰设计中的应用 ... 201

　　一、服装设计中的立体构成应用
　　　　——款式 201
　　二、服装设计中的立体构成应用
　　　　——材料 204
第四节　立体构成在包装设计中的应用 206
　　一、容器造型应用 206
　　二、纸盒结构应用 208
　　三、材料应用 209
本章小结 .. 210

思考练习 .. 210
实训课堂 .. 210

附录　立体构成应用设计作品赏析 211

参考文献 .. 222

第一章

立体构成概述

学习要点及目标

- 掌握立体构成的概念与特征。
- 了解立体构成的起源,体会立体构成在历史背景中产生的不同形式的艺术设计流派、观点和代表人物及其作品等。
- 明确立体构成课程的学习目标、研究内容及学习的意义,为进一步深入学习做好铺垫。

引导案例

包豪斯的校舍

1919年3月,原撒克逊大公美术学院和国家工艺美术学院合并,成立了"国立建筑工艺学校",后名扬欧洲,被那些以极大的热情关注着20世纪现代建筑设计理念的人称为"包豪斯"。这之前的欧洲,建筑结构与造型复杂而华丽,尖塔、廊柱、窗洞、拱顶,无论是哥特式的式样还是维多利亚的风格,都强调艺术感染力的理念,使其深刻体现着宗教神话对世俗生活的影响,这样的建筑是无法适应工业化大批量生产的。华尔塔·格罗毕乌兹(Walter Gropius,1883—1969)对此提出了崭新的设计要求:既是艺术的又是科学的,既是设计的又是实用的,同时还能够在工厂的流水线上大批量生产制造。

如图1-1所示,格罗毕乌兹让包豪斯的校舍呈现为普普通通的四方形,尽情体现着建筑结构和建筑材料本身质感的优美和力度,令世人看到了20世纪建筑直线条的明朗和新材料的庄重。特别是对于建筑的外层面,不用墙体而用玻璃,这一创举为后来的现代建筑所广泛采用。今天,在世界许多城市依旧可见许多格罗毕乌兹"里程碑"式的楼宇,它们矗立在我们这一代人生活的视野中,证明着一种富有预见的思想和行动的伟大。

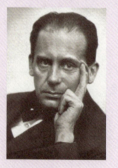

图1-1 包豪斯学院校舍和华尔塔·格罗毕乌兹

第一节 立体构成的由来

立体构成作为研究空间立体形态关系的学科,最早是由包豪斯设计学院创立的。然而它

的形成却不是一蹴而就的，与雕塑、建筑、绘画以及技术等的发展都有着密不可分的关系。

人类对形体的感受和认知，经历了漫长的历史过程。从新石器时期的彩陶到20世纪的现代派艺术，都经历了"抽象—具体—抽象"的演变过程。

古希腊的哲学家已经认识到所有形体均可还原为圆球、圆锥、圆柱这三种最基本的抽象形，后来经历了艺术家们对具体艺术的追求的漫长过程后，现代艺术先驱者、法国画家塞尚(Paul Césanne,1839—1906)又提出了"表现自然要用圆柱体、球体、锥体……在感受自然时，对我们来说，深度比平面更为重要"的观点，这一理念为后来立体派的发展打开了理论之门。其后的艺术家们，在不同的历史时期、不同的艺术门类中，以概括、抽象、换形等不同的表现手法，寻找到自己的坐标，为艺术的发展做出贡献。尤其是康定斯基(Kandinsky,1866—1944)的文章《点与线对于面》的发表，使抽象造型艺术在理论上趋于完善，奠定了抽象艺术的历史地位。

随着技术和建筑设计的发展，20世纪初，包豪斯设计学院的创建和发展使立体构成成为一门专门研究空间形态和空间关系的系统课程，为建筑设计、产品造型设计等奠定了基础。整体来看，立体构成的发展分成下面几个阶段：立体主义—未来主义—荷兰风格派—俄国构成主义—德国包豪斯艺术学院—解构主义。

一、立体主义

立体主义的基本原则就是用几何形体(圆柱体、锥体、立方体、球体等)来表达客观对象，即把外部世界用一系列不同平面，在不同时空中的构成方式，进行不同的视觉解析和表现。

通俗地说，立体主义是在平面绘画中，将被描绘事物的不同时空的面，通过视觉解析，同时反映在我们能观察到的画面上。法国画家乔治·布拉克和生活在巴黎的西班牙人巴布洛·毕加索在1908年首先创立了立体主义。

图1-2为毕加索(Picasso，1881—1973)的《亚维农的少女》，标志着立体主义和现代审美观念的开端，它打破了西方绘画传统中明暗幻觉造型和透视空间表现。这在当时掀起了巨浪，一些年轻的艺术家蜂拥对"立体主义"进行探索。有许多国家的画家纷纷加入立体派。

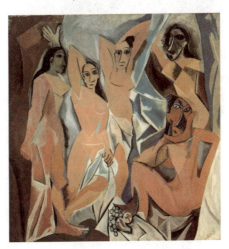

图1-2 毕加索作品《亚维农的少女》

二、未来主义

未来主义扎根于柏格森和耐茨奇的哲学思想。未来主义描绘运动着的人物形态，并将其进行解析、映叠重构，通过色线、色点、色束表现光的闪耀与动感。其与立体主义在理念上的最大差异就是它反映的是运动过程中的物体的不同面的重构与解析，同时表现流动中一刹那的光与色。

未来主义的主要艺术家有马里内蒂(Marinetti，1876—1944)、波丘尼(Boccioni，1882—1916)、赛韦里尼(Severini，1883—1966)、巴拉(Balla，1871—1958)。未来主义绘画的共性很小，著名作品有：巴拉的《路灯——光的研究》《链子上一条狗的动态》，波丘尼的《笑》《内心状态一：告别》、赛韦里尼的《红十字列车》。

图1-3是波丘尼的作品《空间连续的独特形体》。作品塑造了一个没有头和手的人形，展示出了人物步行时的连续性。这个昂首阔步的人物，以用青铜雕成的飘然曲面组成，仿佛人体在急速的前行中向后飘动。曲面的体积没有被实际的人体限制，基本上像是在二维的平面里运动，似乎把绘画的人物转化成了浮雕。波丘尼在创作中采取了动态分析摄影的形式特点，这个形象其实正是站在一定的距离上看到的人的形体的直观感觉，在感性的审美观中是一个十分完整的、有头有手的、正在连续进行中的人体造型。

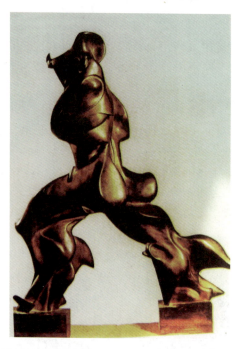

图1-3 波丘尼的作品《空间连续的独特形体》

三、荷兰风格派

荷兰风格派主张纯抽象和淳朴，外形上缩减到几何形状，而且颜色只使用黑与白的原色，也被称为新塑造主义。荷兰风格派正式成立于1917年，其核心人物是艺术家蒙德里安(Mondrian，1872—1944)、画家凡·杜斯堡(Van Doesburg，1883—1931)。他们在1917—1928

年出版了名为《De Stijl(风格)》的期刊,传播风格派的理论。

风格派从一开始就追求艺术的"抽象和简化"。它反对个性,排除一切表现成分而致力于探索一种人类共通的纯精神性表达,即纯粹抽象。艺术家们共同关心的问题是:简化物象直至本身的艺术元素。因而,平面、直线、矩形成为艺术中的支柱,色彩亦减至红黄蓝三原色及黑白灰三非色。

对于风格派的这种艺术目标,蒙德里安更喜欢用"新造型主义"一词来表达。他把新造型主义解释为一种手段,通过这种手段,自然的丰富多彩就可以压缩为有一定关系的造型表现。艺术成为一种如同数学一样精确地表达宇宙基本特征的直觉手段。

风格派的作品对包豪斯和世界设计风格产生了重要的影响,从20世纪20年代起,风格派就越出荷兰国界,成为欧洲前卫艺术先锋。其美学思想渗入各国的绘画、雕塑、建筑、工艺、设计等诸多领域,尤其是对现代建筑和设计产生了深远影响。

图1-4是风格派建筑师里特维德(Rietveld,1888—1964)在1924年设计的施罗德住宅(Schroder House),为典型的风格派作品,该作品完整地体现了风格派现代主义的设计理念。里特维德设计的嵌入式和可移动家具在概念上为几何形和抽象形式。图1-5的红蓝椅以一种实用产品的形式生动地解释了风格派抽象的艺术理论。

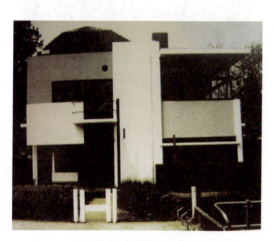
图1-4 施罗德住宅

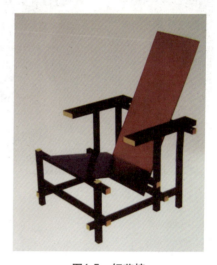
图1-5 红蓝椅

四、俄国构成主义

构成主义的目的是改变旧的社会意识,提倡用新的观念去理解艺术工作和艺术在社会中应扮演的角色,明确提出设计为社会服务的理念。而这种设计运动在艺术领域中就叫作"至上主义"。

俄国构成主义设计是俄国十月革命胜利前后在俄国一小批先进知识分子当中产生的前卫的设计运动。其受到至上主义的影响,在设计上他们彻底抛弃从具象形态中提取造型主题,再现自然形象的几何抽象的表现力。图1-6~图1-9所示为构成主义作品,构成主义从形态关系出发,更多探索纯粹几何形态的构成性,以感觉性、自由性的方法创作作品。

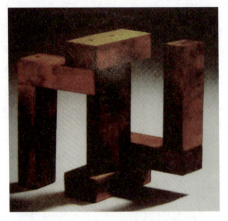

图1-6 构成主义作品(一)

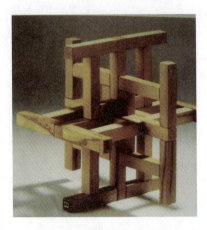

图1-7 构成主义作品(二)

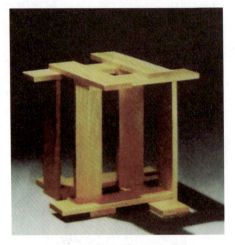

图1-8 构成主义作品(三)

图1-9 构成主义作品(四)

案例 1-1

构成派雕塑——第三国际纪念碑

案例说明：

建筑师：符拉基米尔·塔特林

设计地点：莫斯科，彼得格勒

时间：1919—1920年

建筑式样：纪念塔

塔特林在1919年受十月革命政权文化部的委托，创作《第三国际纪念碑》，400多米高的碑身矗立在莫斯科广场，既是综合艺术的统一，又包含实用的目的。

案例点评：第三国际纪念碑是用钢铁制造的一个开放的空间结构。图1-10所示的模型是

第三国际纪念碑，它试图把建筑、雕塑、绘画几种艺术形式有机地融合在一起，以表现出一种新的时代精神。建筑师把内部和外部融合起来，由两个圆筒组成一个金字塔，采用铁和玻璃两种材料筑成。圆筒部分以各自不同周长和各自不同速度的回转，组成一个螺旋状高塔。

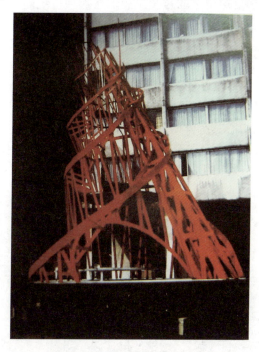

图1-10　第三国际纪念碑模型

建筑师以巨大的尺度来表现革命精神的崇高志向，以倾斜式的大胆构图来表现巨大的动感，使得整座纪念碑仿佛有了冲破地心引力的宏伟气势。

五、德国包豪斯艺术学院

立体构成作为一门课程起源于1919年的德国包豪斯艺术学院，当时的包豪斯艺术学院的创办人兼校长是华尔塔·格罗毕乌兹。与传统学校不同，在格罗毕乌兹的学校里，学生们不但要学习设计、造型、材料，还要学习绘图、构图、制作，于是，包豪斯艺术学院拥有着一系列的生产车间：木工车间、砖石车间、钢材车间、陶瓷车间等，学校里没有"老师"和"学生"的称谓，师生彼此称之为"师傅"和"徒弟"。

格罗毕乌兹引导学生如何认识周围的一切：颜色、形状、大小、纹理、质量；他教导学生如何既能符合实用的标准，又能独特地表达设计者的思想；他还告诉学生如何在一定的形状和轮廓里使一座房屋或一件器具的功用得到最大的发挥。格罗毕乌兹的教学为包豪斯艺术学院带来了以几何线条为基本造型的全新设计风格。

这种理性的科学设计法则奠定了立体构成教学的基础。围绕着这种思想，形成了一批卓越的艺术教师队伍。其中有康定斯基、扎纳·埃腾、拉兹洛·莫霍利、蒙德里安等。他们对整个社会以及人类所做的贡献是不可磨灭的，使"包豪斯"成为全人类共同迈进20世纪工业文明的鲜明标志，是现代造型和设计理念的摇篮和发祥地。

六、解构主义

解构主义在20世纪60年代起源于法国,其领袖雅克·德里达(Jacques Derrida,1930—2004)不满于西方几千年来贯穿至今的哲学思想,对那种传统的不容置疑的哲学信念发起挑战,对自柏拉图以来的西方形而上学传统大加责难。解构主义这个字眼是从"结构主义"中演化出来的。结构主义理论是一种社会学方法,其目的在于给人们提供理解人类思维活动的手段,解构主义实质是对结构主义的破坏和分解。

弗兰克·盖里(Frank Gehry,1929—)被认为是世界上第一个解构主义的建筑设计家,他的作品反映出对现代主义的总体性的怀疑,对于整体性的否定,对于部件个体的兴趣。他设计的洛杉矶的迪士尼音乐中心具有鲜明的解构主义特征,如图1-11所示。盖里的设计即把完整的现代主义、结构主义建筑整体打破,然后重新组合,形成一种所谓"完整"的空间和形态,他的作品具有鲜明的个人特征。

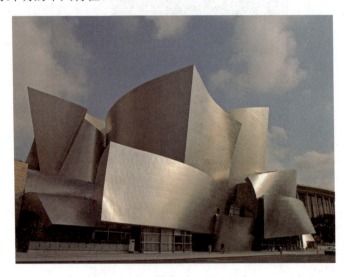

图1-11 洛杉矶的迪士尼音乐中心

他重视结构的基本部件,认为基本部件本身就具有表现的特征,完整性不在于建筑本身总体风格的统一,而在于部件个体的充分表达,虽然他的作品基本都有破碎的总体形式特征,但是这种破碎本身就是一种新的形式,是他对于空间本身的重视,使他的建筑摆脱了现代主义、国际主义建筑设计的所谓总体性和功能性细节,而具有更加丰富的形式感。

第二节 立体构成的概念及特征

立体构成是研究立体形态的材料和形式的造型基础学科。立体构成所研究的对象是立体形态和空间形态的创造规律。立体构成以产品设计、建筑设计、舞台设计等所有立体设计所共同存在的基础性、共通性问题作为研究对象和教育重点。图1-12所示为大英博物馆的中庭,顶部用2436块三角形的玻璃片组成,立体构成在其建筑设计中得到了完美体现。立体构成对于立体形态与空间形态的研究,为现代设计奠定了更为坚实的发展基础。

第一章 立体构成概述

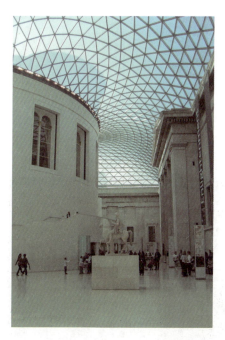
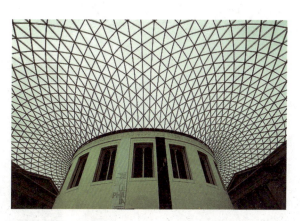

图1-12　大英博物馆的中庭

我们生活的现实世界是立体的世界，因此立体构成的应用非常广泛。图1-13所示的澳大利亚悉尼歌剧院是立体构成应用的著名建筑之一，高低不一的尖顶壳，外表用白格子釉磁铺盖，在阳光照映下，远远望去，既像竖立着的贝壳，又像两艘巨型白色帆船扬帆漂浮在蔚蓝色的海面上，有着"船帆屋顶剧院"之称。

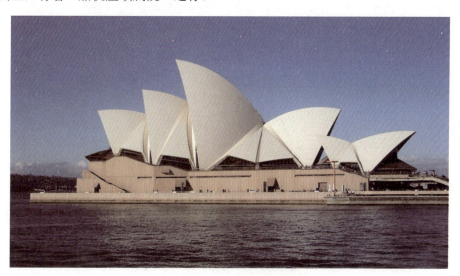

图1-13　澳大利亚悉尼歌剧院

图1-14所示的日本京都龟岗加油站和图1-15所示的日本京都加油站体现了立体几何形态和有机空间形态在造型上的区别所产生的不同心理感受。京都龟岗加油站立体几何造型结构给人以稳定感，而京都加油站通过几何形体的对比体现出其宽广的空间感。

9

图1-14　日本京都龟岗加油站

图1-15　日本京都加油站

一、立体构成的概念

立体构成就是在三维空间中,把具有三维形态的要素按照形式美的构成原理进行组合、拼接、构造,从而创造出一个符合设计意图的、具有一定美感的、全新立体形态,如图1-16所示。

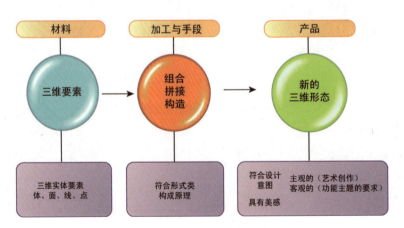

图1-16　立体构成概念

二、立体构成的特征

立体构成的形态特征多为理性的、抽象的、系统的,是对形式美的原理的纯粹探索和应

用研究。

　　立体构成是一门构成理论与构成实践并重的课程，构成原理对立体构成具有重要的指导作用。由于自身的构成性，立体构成首先具有极强的理性特征，并运用分解与组合的方法予以体现。所谓分解，就是将一个完整的造型对象分解为若干个基本造型要素，实际上是将形态还原到原始的基本状态；而组合则是直接将最基本的造型要素按照立体造型原理重新组合成新的形态的设计。

　　如图1-17所示的文具产品设计，就是用一个立方体作为基本元素进行组合的。

　　抽象性是立体构成的又一显著特征。抽象对于立体形态的表现有着积极的意义，它通过理性构成展示形态的风采。尽管抽象形态与具象形态有所区别，但是却体现出抽象形态中的形式美原理。

　　如图1-18所示的灯具设计，流线型的旋涡造型体现了来自设计者内心的充满激情的艺术感受，必然给人们的感官带来艺术的享受。而抽象并不是完全排斥具象，具象形态中许多新奇的造型可以成为立体造型的借鉴和抽象的启示。

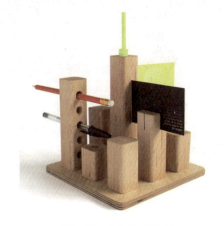

图1-17　文具产品设计　　　　　　　　　图1-18　灯具设计

　　图1-19～图1-21所示为荷兰阿姆斯特丹的公园系列园景建筑，从路灯到座椅再到小屋，都布满了小鸟图案，这种亲近自然的温馨气氛也被评论家比作"诗化的园景设计"。同时，这个设计也赢得了很多设计比赛的大奖。

图1-19　路灯设计　　　　图1-20　座椅设计　　　　图1-21　公园小屋设计

系统性对于立体构成的表现具有十分重要的作用，因为立体构成的表现不是单一的，它涉及许多其他综合性问题。例如：建筑的立体构成，涉及机械、工艺、技术、材料等诸多因素。因此，在研究造型、制作形态时必须充分考虑上述问题。

不同的材料都要有其相应的加工工艺和方法，同种形态用不同的材料和工艺会具有不同的效果，而且材料所具有的独特性质也会由于加工机械的性能不同而对形态产生影响。要使立体构成具有理想的形态表现，就必须进行周密的思考，进行系统的研究和控制，才能创造出新颖的形态。

如图1-22所示的"时间"椅设计，其形状是英文TIME(时间)，用简单的石头和草制成，创意点是让人工作之余休息一下。运用的材料非常天然，运输也很方便，在任何地方安装一个也很简单，充分考虑到了结构、材料、功能等的系统配合。

图1-22 "时间"椅设计

中国馆与东方之冠

作为2010年上海世博会永久性场馆之一的中国馆是上海世博园区的核心建筑，是世博会主题演绎的主要展示区和重要载体。中国馆建筑外观以"东方之冠"的构思主题，表达中国文化的精神与气质。

如图1-23所示，中国国家馆居中升起，层叠外展，成为凝聚中国元素、象征中国精神的雕塑感造型主体——东方之冠；地区馆水平展开，以舒展的平台基座的形态映衬国家馆，成为开放、柔性、亲民、层次丰富的城市广场；二者互为映衬，互相补充，共同组成表达盛世大国主题的统一整体。

国家馆、地区馆功能上下分区，造型主从配合，形成独一无二的标志性建筑群体。中国馆建筑设计中融入了多种节能环保技术，结合被动式节能措施，如自遮阳体形、自然通风、采光等，以及主动式生态节能技术，如太阳能屋面、冰蓄冷技术等，全面提高了中国馆的环保意识和科技含量。

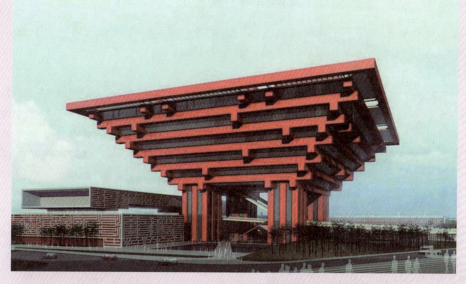

图1-23　中国2010年上海世博会中国国家馆设计方案效果图

法国馆与感性城市

感性城市，这名字一如法国那深入人心的浪漫情怀。创新、环保、再利用等，成为法国人阐释上海世博会主题的关键词。

如图1-24所示为中国2010年上海世博会法国国家馆，建筑参照中国传统的风水理念设计而成，同时保留了法国现代派的前卫建筑风格。建筑的外观简洁大方，占地6000平方米的白色四方体，用新型混凝土材料交织成网，将建筑包裹在其中。外露的网络全然没有那种满是棱角的张扬个性，而是优雅温婉，给人以宁静。该馆还能漂浮在水面之上。水光灯影中，建筑与倒影一起随波荡漾，仿佛塞纳河左岸的文艺之风也晕染在其中。此外，设计师力图营造出"城市中的自然风光"，法式园林暗藏其中，大片的植物带给人一抹空气的清新。

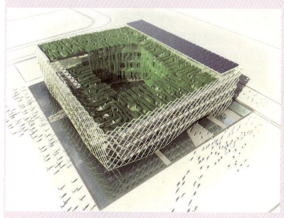
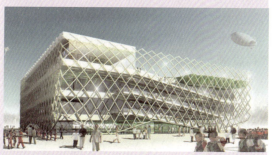

图1-24　中国2010年上海世博会法国国家馆设计方案效果图

英国馆与创意之馆

英国馆的设计展现了一个简洁而又引人入胜的建筑模式，与其说这是一个展馆，倒不如说这是一座纪念碑。这个展馆不同于任何其他的展馆，因为它本身就是一个艺术作品，或者说是一个装置，一个雕塑。

如图1-25所示，英国馆最大的亮点是建筑外部大量向各个方向伸展的触须。这些触须顶端都带有一个细小的彩色光源，可以组合成多种图案和颜色。所有的触须将会随风轻微摇动，使展馆表面形成各种可变幻的光泽和色彩。同时，展馆表面还可以通过文字和图像的形式展示英国展馆内部的情况，使馆外的参观者也能看到展馆内部的各项活动。在环保方面，"创意之馆"的所有材料都将是可回收循环利用的，而且在世博会期间达到了零碳排的目标。

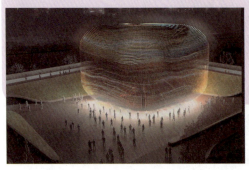
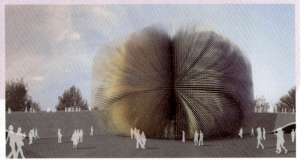

图1-25　中国2010年上海世博会英国国家馆设计方案效果图

第三节　立体构成的研究对象

学习立体构成，首先要理解并学会运用形式美的基本原理。立体构成从设计到形成，是一门科学。让形态在大小、比例、方向和面积上变化，并按美的法则去创造，才能培养我们创造和发掘形态的思维方法。

其次，学习立体构成要研究、探索立体造型的基本规律，掌握一定的造型方法。由于立体构成是以三度空间与三维物质材料为研究对象的，因此其造型方法必然与其他构成方式的造型方法存在巨大的差异。我们要通过这门课了解控制三维造型成果的方法，为设计积累有效的立体造型规律。

再次，学习立体构成还要了解材料对设计形态的影响，掌握一定的材料工艺技巧。立体构成由于其研究的范畴不同，创作素材与平面构成、色彩构成完全不同，因此在材料上摆脱了仅仅是平面的纸或板。立体构成充分利用不同的制作方法，实现充分的造型可能性。此外，材料及工艺的扩展为我们创造出新的形态提供了更广阔的可能性。因此我们要掌握一定的材料认知能力和加工工艺知识，以达到更广泛创造新形态的能力。

立体构成的探求包括对材料形、色、质、空间规律等心理效能的探求和材料强度的探求，以及加工工艺等物理效能的探求这样几个方面。如表1-1所示，从立体构成的心理效能探求和物理效能探求进行对比的角度阐述了立体构成研究的对象。

表1-1 立体构成的心理效能和物理效能探求

立体构成组合成的新的形态	形体	心理效能探求
	颜色	
	质感	
	空间规律	
	材料强度	物理效能探求
	加工工艺	

第四节 立体构成的学习目标

立体构成的学习作为基本素质和技能训练,在艺术设计教学中是必不可少的,它的训练过程讲究眼、脑、手并用——用眼睛观察,用头脑理解和构思,用手进行协调表现,根据不同的视觉形态元素、成型材料、构造方式和造型法则,展开对立体构成的学习与探讨。这对于培养学生敏锐的观察力和丰富的想象力,以及在创作过程中了解立体空间的形态美和创造美的规律有着重要作用。

立体构成在设计中广泛应用,并且与艺术设计关系密切,那么学习立体构成的目标又是什么呢?

(1) 培养形态造型构思能力,学会运用归纳法、演绎法分析问题、解决问题。

在学习立体构成的开始,就要摆脱自然界和传统艺术具体形体的局限和束缚。如果我们受先入为主和思维定势的影响,则往往会不自觉地从情节入手,或者是从自然界的具体造型出发,有的索性就以传统造型名称命名。这些不恰当的构思方法,时常干扰我们学习的深入。

有的学习者,习惯于单凭感情冲动创作新形态,结果是激情有余而理性不足,作品的表象往往是毫无章法、凌乱松散。另一类学习者是一切从数理出发,他们的作品往往是有根有据、条理分明,但整体结构拘谨、表情呆滞、毫无生气。我们在学习中要正确解决这些问题,抽象形态同样可以表达情感,非理性抽象形态是情感外露于形体的造型表现,而理性的抽象形态虽然注重结构的理性智慧,但是绝不同于机械制图,它同样需要冷静地表现情感内涵。

案例1-2

亨利·摩尔雕塑《怀抱》

案例说明: 图1-26所示为英国雕塑家亨利·摩尔(Henry Spencer Moore,1898年7月30日—1986年8月31日)于1962年创作的雕塑《怀抱》。亨利·摩尔以他的大型铸铜雕塑和大理石雕

塑作品闻名于世。

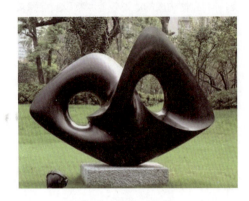

图1-26　雕塑《怀抱》

案例点评：亨利·摩尔的雕塑作品《怀抱》抽象地展示了两个手臂环抱在一起的形象，两个手臂没有抱任何东西，而是两个"空洞"，也是他惯用的设计手法。"空洞"里则可以联想出任何人们喜欢的事物，比如婴儿或小动物，象征着母爱或更大层面人性的爱与包容。

图1-27所示为意大利Jesolo Magica零售中心。建筑弧线形外观就如玫瑰花瓣，建筑的花瓣结构创造出了一个中心空间——有屋顶的广场。而酒店则位于最后一片花瓣之中，其建筑同周围环境很好地融合在了一起。自然光线透过建筑的弯曲结构和长长的入口射入，这样的布局具有很强的美学立体感。

图1-27　意大利Jesolo Magica零售中心

(2) 从传统的纯感性美学意识中解放出来，以理性思考分析形体再构成，提高对材料和工艺的理解和思考，重视材料质感的应用。

材料是立体构成的物质基础，选用什么材料，对构成的效果有直接影响，学习选择材料、研究材料的特性是不可缺少的学习内容。工艺技法是达到构成新形态的必要手段，亲手完成作业是直接经验的积累，是其他方式所不能代替的，尤其是在学习立体构成的阶段，一切轻视手工操作的思想认识都是不可取的。

图1-28所示是雕塑家阿纳尔多·波莫多罗(Arnaldo Pomodoro，1926—　)的作品《破碎的地球》。球体选用不锈钢这类反光很强的材质，可以把四周的景物映入球体，并随着季节的

不同而变化。

图1-29所示的建筑屋顶像孔雀开屏一样，由一片片轻如羽毛的薄片连接而成，很好地利用了两个房子之间的空间。

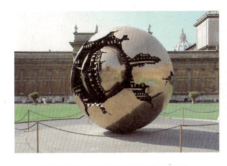
图1-28 雕塑《破碎的地球》

图1-29 羽状屋顶

图1-30所示为金属墙饰，当金属被以一种特有的方式排列时，你会感受到身边这种常见物质前所未有的美感。

图1-30 金属墙饰

(3) 建立与形态相关的敏锐感觉，增强造型审美形式的感受能力。

立体构成不是对某种材料的堆砌，更不是关于某种技法的游戏。立体构成是在系统理论指导下创造立体造型的方法，它研究立体形态各元素构成的规律，将形态要素按照不同规则构成不同的形态。图1-31所示是以三角为基本形态来构成的不同材质的产品设计，这种方法所创造的新形态符合一定的审美要求。立体构成是有规律可循的构成方法，使学习者能够有效地观察立体、创造立体、把握立体。

图1-31 以三角为基本形态来构成的不同材质的产品设计

图1-32所示为叠拼茶杯设计,两个茶杯可上下颠倒叠拼,造型美观并且功能性强,给生活增添了情趣。

图1-32 叠拼茶杯设计

第五节　学习立体构成的意义

我们掌握构成形态的认识是由浅到深,从自然形、变形、夸张到装饰形象,从提炼归纳到抽象形态的复杂过程。立体构成也是以自然生活为源泉,它可分解为点、线、块、体等,作为形态要求的形体,可在自然形态中找到根据。天、地、日、月、山川、湖泊、花草……从宏观到微观,都具备特有的物象形态。

立体构成不是对客体的临摹重写,而是将客体推到原始的起点,找出它的基本造型要素。然后按照美的原则,渗入作者的主观感情,组合成一种新的形态。简单地说,就是打散与组合的过程,但这一过程必须要遵循大自然的物理规律,因为我们的构成语言多来源于自然。

对于这种规律的学习和认识,有助于我们审美经验的提高。审美经验的提高必然体现在我们对设计元素的选择上的提高和设计方案整体样式的提升。

立体构成是现代设计的基础之一,是一门专业基础课,而现代设计包含实用性、生产性、社会性等功能。立体构成训练可以为设计提供科学的造型构思方法和广泛的构思方案,为积累更多的形象资料、从中选优创造条件。设计者可以通过逻辑推理方案计算出由构成要素组合而成的形态可能存在的方案数量和组合形式,从而使设计者可以按照美学和工艺、材料等因素筛选出最优秀的方案和组合形式,达到理想的目标。

本章小结

本章理论讲解较多,希望通过概念的清晰化呈现,让学生了解"立体构成"的形成,掌握立体构成的概念与特征以及其研究对象与意义。这对学习研究空间立体构成学科具有重要意义,旨在给学生多元化思维启发和专业理念的引导。立体构成是设计专业的基础课,与专业联系的表述是为了让学生明白学以致用的关系,从抽象的角度表达意念,从宏观角度认识基本概念,在以后学习中更好地把握立体构成的形态要素,达到思维训练的目的。

 思考练习

1. 通过查阅相关资料、上网下载，进一步了解立体主义—未来主义—荷兰风格派—俄国构成主义—德国包豪斯艺术学院—解构主义，把握各个时期不同的风格和作品。
2. 举例谈谈对立体构成概念与特征的理解。

 实训课堂

1. 通过上网下载或拍摄的方式收集立体造型设计作品15张，分析其立体造型形式及构成特征，用文字和图片做成PPT的形式进行讨论和阐述。
2. 设计并制作一套卡片，自拟主题，可以以节日、活动等为题材，体会从平面到立体之间的转化，尝试简单的立体设计。

第二章

立体构成的形态与要素表现

学习要点及目标

- 通过本章学习，了解自然形态与人工形态的特性；建立对立体构成形态要素的认知，包括点、线、面、块的立体构成，以及空间的立体构成与光立体构成。
- 通过本章学习，引导同学们将生活中的很多构成形式与课本知识联系起来，加深理解，为后面的练习打好基础。

引导案例

贝聿铭和他的建筑艺术

贝聿铭（Ieoh Ming Pei，1917—　），祖籍江苏苏州，世界著名的建筑学家，普里茨克建筑奖的获得者，被称为"美国历史上前所未有的最优秀的建筑家"，是一位注重抽象形式的建筑师。他设计的波士顿肯尼迪图书馆，被誉为美国建筑史上最杰出的作品之一。费城社交山大楼的设计，使贝聿铭获得了"人民建筑师"的称号。在贝聿铭设计的众多建筑中，华盛顿国家艺术馆东大厅最令人叹为观止。美国前总统卡特称赞说："这座建筑物不仅是首都华盛顿和谐而周全的一部分，而且是公众生活与艺术之间日益增强联系的艺术象征。"

贝聿铭极力追求光线、透明和形状，在巴黎卢浮宫拿破仑广场，贝聿铭设计的玻璃金字塔吸引了全世界的注意，金字塔取代了埃菲尔铁塔，成为巴黎市的新地标。

贝聿铭一向认为纯粹的几何形体本身就是一种美。这种概念在他的设计中也被表现得淋漓尽致。将简单而抽象的几何形体进行组合，构成了建筑独特的魅力，而且雕塑感很强。在他的作品中，线、面、块、玻璃、光影、石材等元素都得到了恰如其分的表现。图2-1所示为贝聿铭的部分建筑设计，从构成的角度来欣赏，每个建筑都像是一个庞大的立体构成作品。下面让我们来具体了解一下立体构成的形态要素，即构成空间形态的点、线、面、块等基本要素。

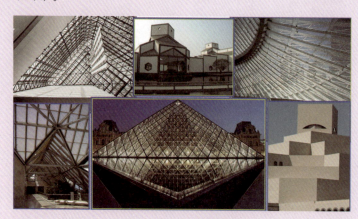

图2-1　贝聿铭的建筑艺术

第一节　自然形态与人工形态

任何一个立体造型都是由三个基本要素构成的：形态要素、机能要素和审美要素。形态要素是指构成形态的必要元素，是存在于自然界中的任何有形态物体的现象，即形(由点、线、面、体构成)、色、肌理以及空间等；机能要素是蕴涵于形态中的组织机构所具有的功能；审美要素则是综合各要素以呈现出独特的造型美感。立体造型通常分为自然形态与人工形态。

一、自然形态

自然形态是指在自然法则下形成的各种可视或可触的形态，是自然界天然物体的结晶。

地球从诞生到现在，已经经过了45亿个年头，在不断的地壳运动变化中，一些意想不到却具有极强美感的物质在不知不觉中形成，它不随人的意志改变而存在，如高山、树木、瀑布、溪流、石头等。很多自然形态和现象是人类至今无法解开的谜。

人类的发展历史，从最初对大自然的畏惧、崇拜，到思考、效仿，进而改变、创造，发展到现在又力求回归自然、顺应自然。大自然的鬼斧神工，无时无刻不在向人类展示着其无穷无尽的魅力。让我们先来欣赏一组奇妙的自然形态吧，这是大自然所完成的"立体构成"作业。

(一)来自宝岛台湾的礼物——野柳海岸的女王头像

我国台湾北海岸野柳风景区是一个细长的岬角，突出于海面之上，长约2千米，高62米，由砂岩堆积而成。由于岬角长期受海水侵蚀和风化作用的影响，形成了千奇百怪的海岸岩石，加上沿岸波涛汹涌，海滨岩礁风景更显得奇特壮丽。

野柳著名的奇岩有女王头像，如图2-2所示。还有烛台石、仙女鞋、梅花石、情人石、卧牛石等四十多座岩石，都是人们因其形状，加上想象而命名的。该海岸被《中国国家地理》杂志"选美中国"活动评选为"中国最美的八大海岸"第二名。地质专家预计，再过20年，女王头像那细长的脖子很可能会随时断裂。

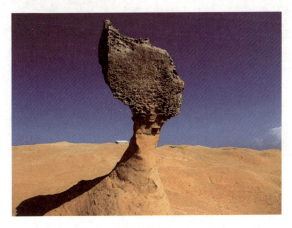

图2-2　台湾野柳的女王头像

(二)爱尔兰的"巨人之路"

巨人之路是全球最著名的柱状玄武岩结构,是一组大自然所完成的"块立体构成",如图2-3所示。早在6000万年前的太古时代,在今天苏格兰西部内赫布里底群岛一线至北爱尔兰东部,火山非常活跃,一股股玄武岩熔流从裂隙的地壳中涌出,浓密的熔岩流冷却,以垂直角度收缩,在与熔岩流动方向相垂直的方向出现分解,便形成了与众不同的几何形状。熔岩冷却后形成约4万根规则的六边形柱状玄武岩,连绵约8千米。

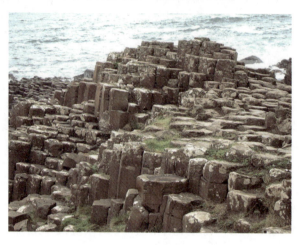

图2-3 爱尔兰的巨人之路

(三)美国的"波纹岩"

美国亚利桑那州和犹他州交界处有一个波纹状的岩石带,如图2-4所示。这组美丽的线形使我们领略了历经19亿年地质作用才完成的画卷。波纹岩是由花岗岩石构成,经过亿万年大自然的洗礼,将波浪岩表面刻画成凹陷的形状。

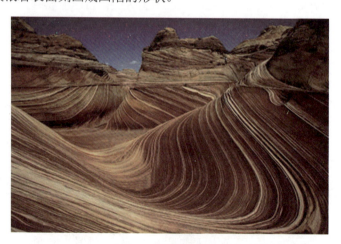

图2-4 美国的波纹岩

波纹岩表面线条的形成,是由于经过含有碳和氢的雨水冲刷,带走表面的化学物质,同时产生化学作用,在波纹岩表面形成黑色、灰色、红色、咖啡色和土黄色的条纹。

波纹岩的附近还有原住民遗留下来的史前壁画,画中似鸟似兽的生物代表原住民传说里的人物和守护神。

(四)洪都拉斯的"大蓝洞"

大蓝洞是全世界最大的水下洞穴,位于洪都拉斯伯利兹外海约96.5千米处,如图2-5所示。该海域上有很多蓝洞,其中最大的"大蓝洞"外观呈圆形,直径约304米,深约145米。

大蓝洞为石灰岩洞,形成于海平面较低的冰河时期,后来因海水上升,洞顶随之塌陷,遂变成水下洞穴,是最适合潜水的地方。从高空看,呈现为神秘莫测的自然"点"状。

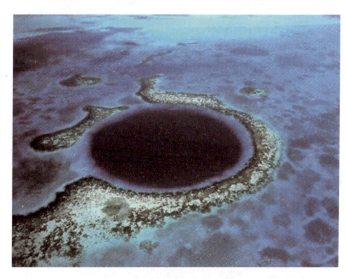

图2-5 洪都拉斯的大蓝洞

中国的丹霞地貌

丹霞是指红色砂岩经长期风化剥离和流水侵蚀,形成孤立的山峰和陡峭的奇岩怪石,是巨厚红色砂、砾岩层中沿垂直节理发育的各种丹霞奇峰的总称。丹霞地貌素有"色如渥丹、灿若明霞"之称,主要发育于侏罗纪至第三纪的水平或缓倾的红色地层中,以中国广东省北部丹霞山最为典型,故名丹霞地貌。

图2-6所示为我国一组造型奇特的丹霞地貌。

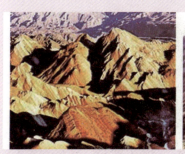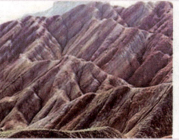

图2-6 中国的丹霞地貌

二、人工形态

经过人工制造出来的形态，都属于人工形态。人类文明发展的历史，是人类形态创造的发展史。这个过程犹如在进行加速运动，初期的发展是缓慢的，发展到今天，几乎是日新月异，以至于我们生活的方方面面，每时每刻都体现着创新。

相对于自然形态而言，人工形态是由人类有意识地从事视觉要素之间的组合或构成活动产生的。它是人类有意识、有目的地创造的结果，如雕塑、服饰、手机、汽车、建筑物等。其中雕塑是一种将形态本身作为欣赏对象的纯艺术形态；手机、汽车、建筑物等是从实用性和功能性出发来设计其形态的。这就使人工形态根据其使用目的的不同，有了不同的设计要求。在今天看来，任何人工形态都是力求集科学性、审美性、实用性、功能性、环保性等于一体的综合体。

人工形态根据造型特征可分为具象形态与抽象形态。

(一)具象形态

具象形态是依照客观物象的本来面貌构造的写实性的形态，它与实际形态相近，反映物象细节的真实性和典型性的本质面貌。比如人物蜡像、秦始皇兵马俑等所表现的就是原形的具体相貌及体态特征。

杜莎夫人蜡像馆

杜莎(Tussaud，1761—1850)夫人，生于法国的斯特拉斯堡。起初她母亲在同为蜡像制作师的菲利普·科特斯医生(Philippe Curtius)家做女管家，这期间科特斯教会了她蜡塑的工艺。1835年，74岁的杜莎夫人在伦敦市中心的贝克大街筹建了一座规模庞大的蜡像馆，近200年来，杜莎夫人蜡像馆一直门庭若市。

上海杜莎夫人蜡像馆是继伦敦、阿姆斯特丹、纽约、中国香港、拉斯维加斯之后，最新开设的全球第六家杜莎夫人蜡像馆，位于上海市南京西路2-68号新世界城10楼。蜡像馆由魅力、幕后、名人、音乐、电影、速度及体育等主题展区组成。制作一尊蜡像远比想象中繁复，为了能达到逼真的效果，从创意形象报告的诞生，到人物全身各细部尺寸的全面测量，总计要包含200多个项目的量度和色彩配对。图2-7所示为该馆部分明星的蜡像。

图2-7　明星与蜡像

(二)抽象形态

朱光潜在《形象思维在文艺中的作用和思想性》中提到:"抽象就是'提炼',也就是毛泽东同志在《实践论》里所说的'将丰富的感觉材料加以去粗取精、去伪存真、由此及彼、由表及里的改造制作工夫'。"简单地说,抽象是从众多的事物中抽取出共同的、本质性的特征,而舍弃其非本质的特征。

抽象形态不是直接模仿原形,而是根据原形的概念及意义而创造的观念符号,使人无法直接明确原始的形象及意义。我们在欣赏一件抽象艺术作品时,不由自主地想去探寻创作者的创作动机或创作原型,但面对同一件作品,不同的观者往往回答出不同的答案。也许,抽象艺术形态本身就是把答案留给作者,把思考带给观众,这也正是其艺术生命力之所在。在艺术设计中,抽象形态是相对于具象形态而言的,它被广泛应用到各个领域。

案例2-1

抽象首饰设计

案例说明:图2-8所示为TTF珠宝品牌的马年生肖系列的摆件设计作品。作品材质为千足金。作品结合马的头部和足部的造型进行半抽象化处理,形成流线型的跃动感,其造型以抽象为主,是一种符号化的设计理念体现。这种设计作品结合生活家居而摆放,迎合了中国传统中对马与生活结合的美好寓意。

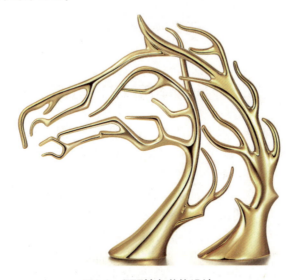

图2-8 TTF抽象首饰设计

案例点评:首饰是一种艺术化的立体构成,在人们追求个性时尚的今天,首饰设计注重以结构力学原理为基础,利用很多非对称式的结构和表面肌理,意在表现立体主义、结构与空间的层次美感,将大量夸张、变形、抽象的语言运用到首饰设计中,结合点、线、面、体等形式因素的巧妙组合及面积配置、手法对比等手段,展示设计者独特的审美观。

抽象派绘画

抽象派绘画是以直觉和想象力为创作的出发点，排斥任何具有象征性、文学性、说明性的表现手法，仅将造型和色彩加以综合组织在画面上。因此抽象绘画呈现出来的纯粹形色，有类似于音乐之处。抽象派绘画的代表人物之一是瓦西里·康定斯基(Kandinsky，1866—1944，俄裔法国画家，艺术理论家)。他的绘画色彩狂乱，红、黑、蓝、黄飞速地交织着，热情奔放。我们还能感觉到一种如同音符般的因素存在，有一种与音乐相通的气质。图2-9所示为康定斯基作品，被誉为看得见的音乐。

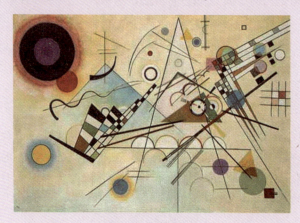

图2-9　康定斯基作品

第二节　立体构成的形态要素

形态是我们认知世界事物的媒介，"形"是指样子、表现，是构成形态的必要元素，它不仅指物体外形、相貌，还包括了物体的结构形式；"态"是指状态或存在方式。形态之所以能成为设计学科的共同基础，取决于形态的类语言属性，即指示、识别和意义传达。仅就设计而言，形态既是功能的载体，也是文化的载体，所有设计的内涵和价值，都要通过形态进行表达与表现，所有对外界的认知和理解也都要通过形态加以描述。

宇宙万物虽然千变万化，但其外形都可以分解为点、线、面、块等基本要素，这些是构成形体的基本要素，也是构成立体形象的材料和空间特征，所有立体形态都是由点材、线材、面材和块材基本要素加工组合而成的。形态要素着重探讨和研究的是蕴涵在造型领域的构成法则和构成规律，是研究艺术设计的基础环节。立体构成中的点、线、面是既视觉化又触觉化的，这不同于平面构成中的点、线、面。

在立体构成中，没有绝对的"点"，也没有绝对的"线"或"面"。它们之所以称为"点""线""面""块"，是针对它们的相对空间而言的。随着空间环境的改变，它们的身份也会发生变化。

第二章　立体构成的形态与要素表现

一、点的立体构成

点的立体构成广泛存在于生活中，它是立体构成的基本形态要素之一。

(一)点的概念及基本理论

在几何学上，点只代表位置，没有长度、宽度和厚度。它存在于线段的两端、线的转折处、三角形的角端、圆锥形的顶角等位置。

立体构成中的点不仅有位置、方向和形状，而且有长度、宽度和厚度。我们甚至可以认为，在同一环境中，只要是宽度、厚度均接近或等于长度的较小的物体均可视为点。图2-10所示为陈曦、梁治华的作品《铁甲兵》，其中每只蚂蚁可视为一个点。

在立体构成中，不可能存在真正几何学意义上的点，而只能是一种相对的比较，是一种最小的视觉单位。例如，当一只昆虫出现在小巨人姚明身边时，昆虫被视为一个"点"，姚明是一个庞大的"体"；而当姚明和"鸟巢"比较时，姚明就可视为一个点了。

点的构成，可因点的大小、点的亮度和点之间的距离不同而产生多样性的变化，并因此产生不同的效果。同样大小、同样亮度及等距离排列的点，会给人以秩序井然、规整划一的感觉，但相对显得单调、呆板，不同大小、非等距离排列的点，能产生三维空间的效果。不同亮度、重叠排列的点，会产生层次丰富、富有立体感的效果。点材由于材料支撑的关系，往往和线材、面材、块材相结合形成效果。

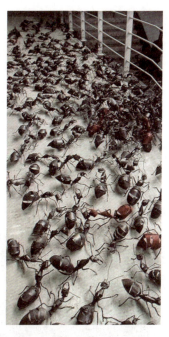

图2-10　陈曦、梁治华《铁甲兵》

(二) 点立体的视觉特征

空中飞舞的雪花、夜晚闪烁的繁星、水面滴落的雨点、胸前佩戴的徽章，都给我们带来点的实际感受。点活泼多变，是构成一切形态的基础，具有很强的视觉引导和集聚的作用。

在造型活动中，点常用来表现强调和节奏。

(1)点的不同排列方式，可以产生不同的力度感和空间感。

案例2-2

点与空间

案例说明： 点在空间中的不同位置，如图2-11所示。由左至右，居中的一点引起视觉的稳定感；点位置上移后有飘浮感；点位置下降有跌落感；点的位置移至上方一侧，产生的不安定感更加强烈；点位置移至下方中心，产生踏实的安全感；点位置移至左下或右下时，踏

实安定之中增加运动感；点的放置距离越大，越容易产生分离的效果；点的放置距离越近，越容易产生集聚的、结实的效果；点的放置距离越远，越容易产生疏远的、轻盈的效果。

图2-11 空间中的点

案例点评：点的不同排列方式，可以产生不同的力度感和空间感。我们在设计中，要注重分析和比较点元素的位置以及作用。

(2) 如果两个同样性质的点同时存在于视野中，我们的视线就会往返于两点之间，形成一段心理上无形的线；如果在三点之间往返，会从心理上形成虚构的三角形；如果有无数个同样性质的点有序排列，会产生连续和间断的节奏和线形扩散效果，也会在心理上形成虚面的感觉，例如夜空中的银河，如图2-12所示。

(3) 较小的点易被大的点吸引，使视觉产生由小向大的移动。

(4) 点可以产生活泼、灵动感。如图2-13所示，在自然环境中，贝壳状的装饰给草地带来了一丝大海的气息，每一个贝壳可以视为一个点。

图2-12 银河

图2-13 贝壳状的装饰

(三)点立体的作用

点立体的作用主要体现在以下几方面。

(1) 通过集聚视线而产生心理张力。点虽然是造型上最小的视觉单位，但因为点具有空间视觉凝聚力的作用，所以点的造型很容易使我们的视觉集中在它身上，因此往往成为关系到整体造型的重要因素。如夜晚大海上的灯塔、暗室中的一盏灯、黑夜中的萤火虫、服装上美丽的扣饰等，都会吸引我们的视线。

(2) 点的设置可以引人注意，紧缩空间。图2-14所示为泰国Ango灯具创意设计，将点元素展示得淋漓尽致。

(3) 大大小小排列的点，可以产生节奏感和运动感，同时产生空间深远感，能加强空间变化，起到扩大空间的效果。图2-15所示为伦敦设计周上来自挪威的设计——图钉衣挂，设计简洁、新颖，以具有运动感排列的木质图钉为衣挂。图2-16所示为奥地利设计师Patrick Rampelotto设计的一组点形装饰品，实际上也可以当作衣挂使用。

图2-14　泰国Ango灯具创意设计

图2-15　图钉衣挂(挪威)

图2-16　点形衣挂(Patrick Rampelotto设计)

(4) 在造型活动中，可以通过改变点的形状、色彩、材料、肌理等手段产生不同的知觉特征。

二、线的立体构成

线的立体构成也广泛存在于生活中，它同样是立体构成的基本形态要素之一。

(一)线的概念及基本理论

在几何学中，线是由点的运动轨迹形成的。线从形态上大致可分为直线(包括水平线、垂直线、斜线和折线)和曲线(包括弧线、螺旋线、抛物线、双曲线以及自由曲线)两大类。

线在造型学上有直观的线和非直观的线之分，直观的线是我们通常理解的单独存在的一条实体线；非直观的线存在于两面的相交处、立体形的转折处、两种颜色的交界处等。

立体构成中的线虽然不同于几何学意义上的线，但只要物体的长、宽、高中有一个尺寸明显大于其他尺寸，并且与周围其他视觉要素比较，能充分显示出线的特征，都可以视为线。或者可以理解为，立体构成中的线是相对细长的立体形。线是构成空间立体的基础，线的不同组合方式可以构成千变万化的空间形态，如最常见的面和体。

线的构成方法很多，或连接或间断，或重叠或交叉，依据线的特性，在粗细、曲直、角

度、方向、间隔、距离等排列组合上会变化出无穷的效果。线立体是以线的形态产生空间长度的形体，如铁丝、竹签等。线立体具有穿透性，富有深度的效果，通过直线、曲线以及线的软硬可产生或虚或实、或开或闭的效果。

图2-17所示为美国史密森学会Kogod庭院的"浮云屋顶"。

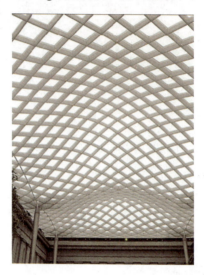

图2-17 "浮云屋顶"

美国史密森学会Kogod庭院的"浮云屋顶"

美国史密森学会Kogod庭院是在一座原政府大楼的天井上方用玻璃与钢铁等材料加盖了一个白色网格形屋顶，又被称作"浮云屋顶"。屋顶远看就像是在风中飘动的丝织物，呈现出经纬美感。屋顶重达900吨，由864块玻璃格子组成，其中没有任何两块玻璃格子是完全相同的。

(二)线立体的视觉特征

生活中，电线、钢索、铁轨、发丝、树枝、筷子等都带给我们线的实际感受。线材料本身都不具备占有空间、表现形体的特性，但是，通过它们的弯折、集聚、组合，就会表现出面的特性；通过它们所组成的各种面的再次组合，就会形成空间立体造型。图2-18所示为将管道进行弯折、连接等巧妙组合，形成特殊的空间视觉效果。

(1) 线，因为其粗、细、直、光滑、粗糙的不同，可以非常生动而细腻地传递各种精神信息，尤其是对人情感、情绪的影响不容忽视。粗线给我们以刚强有力的感觉；细线会给我们纤弱、紧张的感觉；直线给我们正直、刚毅的感觉；而曲线会给我们柔和、委婉的感觉；光滑的线条会给我们细腻、温柔的感觉；而粗糙的线条会给我们粗犷、古朴的感觉等。因此，不同线的选择，对立体形态整体效果的表达是不同的。图2-19所示为纽约奥尔巴尼州府大楼广场上的艺术作品(作者是乔治·休格曼)，观者可以从不同的角度欣赏线的美感。

第二章　立体构成的形态与要素表现

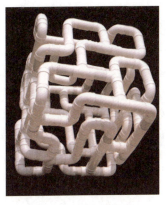

图2-18　线立体造型

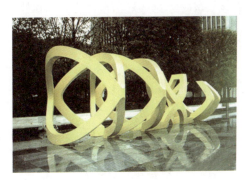

图2-19　线形雕塑

奥尔巴尼州府大楼

美国纽约奥尔巴尼州府大楼的广场中心是一个大池塘。1962年，当时的纽约州州长尼尔森·洛克菲勒开始倾注大量精力在艺术品的收集上，没有哪一家博物馆的收藏能与他的相提并论。广场周围都是戴维·史密斯、亚历山大·考尔德等人的作品。在大楼门厅和巨大的地下储藏室的墙上，挂满了20世纪60年代最有代表的艺术家的作品。事实上，州府大楼是20世纪60年代唯一在质量和数量上均堪称之最的美术馆。

(2) 线与线的组合更具表现力，两条形成透视角度的线形会给人以空间感和进深感；很多线形整齐地排放会给人以秩序感；很多线形错综交织在一起会给人以力量感。图2-20所示为一组中国国家大剧院的内景照片，能让我们充分感受到线的律动，就如同建筑的"生命线"一般。

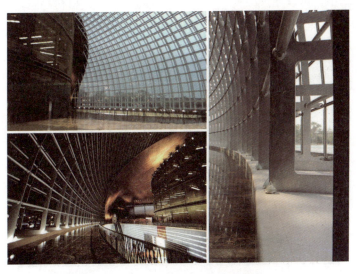

图2-20　中国国家大剧院的内景照片

中国国家大剧院

早在20世纪50年代，我国政府对长安街的规划就设想了国家大剧院的建设，周恩来总理首次提出建设国家大剧院的批示，地址"在天安门以西为好"。中国国家大剧院由法国建筑师保罗·安德鲁主持设计，设计方为法国巴黎机场公司。

国家大剧院建筑屋面呈半椭圆形，由具有柔和的色调和光泽的钛金属覆盖，整个建筑漂浮于人造水面之上，行人需从一条80米长的水下通道进入演出大厅。大剧院造型新颖、前卫，构思独特，是传统与现代、浪漫与现实的结合。国家大剧院工程于2001年12月13日开工，于2007年9月建成。

(3) 线相对于面和块而言更具运动感和生命感。由于其造型和结构的特殊性，线给艺术家带来了更多的设计灵感和想象空间。图2-21所示为阿根廷著名设计师Pablo Reinoso设计的攀岩的藤蔓长椅，也有人称为长出"头发"的条凳，条凳一侧自由线形的大胆运用给设计带来无穷的生命力，攀岩的藤条使它与自然环境更加地贴近。

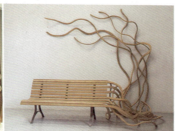

图2-21 攀岩的藤蔓长椅(Pablo Reinoso设计)

(4) 在造型活动中，可以通过改变线的形状、方向、色彩、材料等手段形成不同的知觉特征。图2-22所示为在伦敦设计节期间举办的Lighten Up灯具展中以线材为主的灯饰。

图2-22 伦敦Lighten Up灯具展中以线材为主的灯饰

第二章　立体构成的形态与要素表现

伦敦设计节

一年一度的伦敦设计节(London Design Festival)始于2003年,旨在支持和推广伦敦以及整个英国的设计创意。设计节是一个统御性品牌,它将各种合作机构整合在一起。这些机构来自各行各业,规模大小不一。每年,伦敦设计节会推出新的合作计划,希望能借此机会刺激工业以及其他领域的设计创新。伦敦设计节反映出伦敦设计业独特的多样性。

与其他国际城市相比,伦敦设计业的广度和深度是举世无双的。同时,每年设计节中的国际项目继续增加,使设计节成为国际设计界举足轻重的盛会。2006年在中国青年创意·设计节(DDF)的展览是伦敦设计节第一次在海外做展览。

(三)线立体的作用

线立体的作用主要体现在以下几方面。
(1) 连接两个或多个物体,起到连接的作用。
(2) 分割空间,有助于加强面或体的性格和个性特征。
(3) 引导或转移视线和观察点。
(4) 表达情感、传递信息。线形或其组织结构的变化,可以影响观者的感受,引发联想。

线形在现代设计中被广泛运用,其流畅的美感是点、面和块所无法替代的。最为典型的案例是国家体育场——"鸟巢","鸟巢"是一个大跨度的曲线结构,整个体育场结构的组件相互支撑,形成网格状的构架,外观看上去就仿若树枝织成的鸟巢。

流线型的拖鞋设计

案例说明:图2-23所示为某温泉旅馆设计的拖鞋。由于温泉旅馆里的人经常要穿梭于温泉和自己的房间之间,需要尽快将脚上的水滤干净,所以,这三款拖鞋全部都采用了镂空的设计,不会在拖鞋鞋底积水。另外,这几款设计不仅能对脚底起到一定的按摩作用,而且线形的运用给人以轻松、舒畅的感觉。

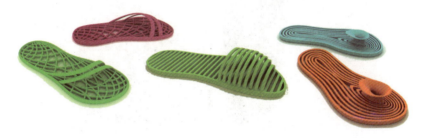

图2-23　某温泉旅馆设计的拖鞋

案例点评：现在的温泉会馆如雨后春笋般涌现，泡温泉也成为普通老百姓的休闲娱乐方式，但绝大部分温泉会馆所提供的拖鞋与浴巾，虽廉价但却无法区分使用者，常出现拖鞋或浴袍互相穿错的尴尬情况。假如经营者能够在一些细节上进行合理设计，相信一定会提升市场竞争力，迎来更多的客源。

创意改变生活，创意正在逐渐成为一种大众化的思想和理念。创意的实用性是很重要的，它的目的是为了生产出更好的产品，改善生活。通过创意，人们可以得到更好的生活方式和情趣。

三、面的立体构成

面的立体构成同样是立体构成的形态要素之一，它不但具有整体感与美观性，还独具实用性。

(一)面的概念及基本理论

几何学中面由线的移动轨迹形成，也可由扩大点的面积获得。面也是构成空间立体的基础之一，有着强烈的方向感、轻薄感和延伸性。只要其在厚度、高度和周围环境比较之下，未显示出强烈的实体感觉时，它就属于面的范畴(否则就成了体)。面的不同组合方式可以构成千变万化的空间形态，如最常见的体。图2-24所示为一组以面形态为主的现代生活用品，包括挂衣钩、卷纸架等。

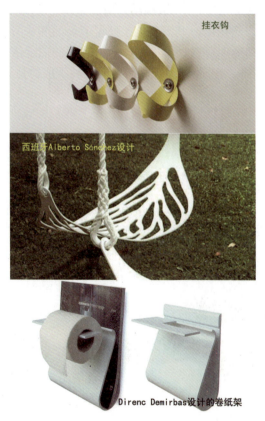

图2-24　以面形态为主的现代生活用品

(二)面立体的视觉特征

一扇门、纸箱的六个面、地面、桌面、叶片等都给我们面的实际感受。依据面的形成原因和轮廓特征,可将实面归纳为几何形、不规则形和有机形三种类型,其视觉特征也有所不同。

(1) 面给人以延伸感和充实感。

(2) 几何形态的面给人以简洁、明确、理智、规范、秩序的感觉,但容易产生单调和机械的消极印象。规则的面是现代主义艺术家喜欢用的表现要素,塞尚曾提出:"应该在自然现象的混乱之下看到几何的实体。"正是他的思维方式启发了毕加索、查德维克等人进行立体派的创作。

保罗·塞尚

保罗·塞尚(Paul Cesanne,1839—1906)生于法国普罗旺斯省的埃克斯镇,是后期印象画派的代表人物,毕生追求表现形式,对运用色彩、造型有新的创造,始终坚持对物体结构和实体感的关注,被称为"现代绘画之父"。

(3) 有机形的面是一种能够呈现出内在生长感,具有自然、流畅、圆润和自律性轮廓的面。有机形的面介于几何形态的面和不规则的面之间,类似自然界中的花瓣和叶片等。有机形的面具有丰满、亲切、淳朴、流畅的视觉特征,能使人联想到生命的活力。

(4) 不规则面是指一些毫无规律的自由形,包括任意形、偶然形,它的生成具有偶然性或自发性。例如蜡染的图案、烟熏的痕迹等。不规则的面由于变化丰富,更具人情味和温暖感,更自然,更具个性,给人以原始、朴实、自然、神秘等感受。

(三)面立体的作用

面立体的作用主要体现在以下几方面。

(1) 加强视觉效果。如果将面重复叠加,能产生厚重感,并增强实用功能。图2-25所示为由面叠加而成的椅子,既有流线型外观,又具有实用功能。

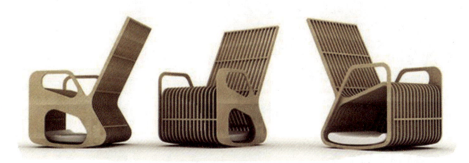

图2-25 椅子

(2) 分割空间。面由于自身的特点,在承载力的同时可以起到对空间的分割作用,这点被

设计师广泛运用到家具设计、展示设计等领域。图2-26所示为一组创意书架，其中设计者利用各种面的巧妙插接、组合，使书架实用而美观。

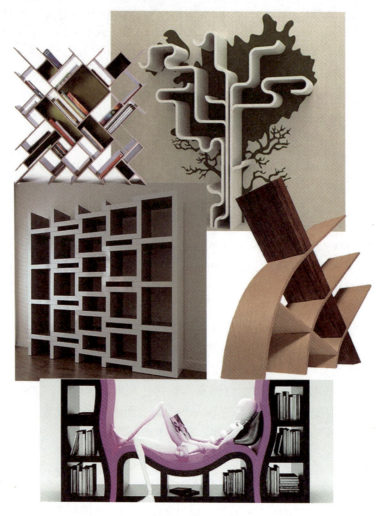

图2-26　创意书架

(3)在节省空间的同时又具有一定的支撑力。

可折叠眼镜盒

案例说明：图2-27所示为LYYBROS简洁而又实用的可折叠眼镜盒，LYYBROS为中国内地第一家提供眼镜定制服务的公司。通常，眼镜盒的造型都是长方形或椭圆形的盒子，当里面不放眼镜时，它就非常占用空间。而可折叠眼镜盒可谓一举两得，既有一定的支撑力，又可在不用的时候节省空间。

第二章 立体构成的形态与要素表现

图2-27　LYYBROS的可折叠眼镜盒

案例点评：随着城市化的发展和房价的上涨，人们的居住成本越来越高，这就使更多的人开始思考空间利用的最大化，关注可折叠的或收纳性强的家居设计，这种设计也大大节省了产品运输的成本，为节能环保做出了贡献。

(4) 表达情感，传递信息。

四、块的立体构成

块的立体构成以其独特的体量感广泛存在于生活中，它不但具有现代感，而且具有很强的功能性。

(一)块的概念及基本理论

块立体是形态设计最基本的表达方式，是以具有三维空间的、有重量、有体积的形态在空间构成完全封闭的立体造型，如石块、建筑物等。实际上，任何立体形态都是一个"体"。块体可以由面围合而成，也可以由面运动形成，其可分为规则块体和不规则块体。图2-28所示为设计新颖的由规则块立体组成的"键盘手袋"。

块立体主要包括：几何平面体、几何曲面体、自由体和自由曲面体等。块立体的内部空间则可分为实心与空心两种。

(二)块立体的视觉特征

在艺术设计造型学中，把点、线、面增加到一定程度的厚度，就是"块"的表现。

(1) 占据三维空间，可以产生较强烈的空间感。图2-29所示为模块化书架(Katharina Styren设计)，设计师赋予了书架以生命力——一个微小的角度，就像从地里生长出来。你可根据自己的需要任意增加或减少模块。这既是书架，也可以用作房间的分隔。

(2) 块立体相对于点立体、线立体和面立体而言，更具重量感和充实感。

(3) 规则的块立体有正方体、锥体、柱体、球体等，它具有稳重、秩序、永恒的视觉感受。图2-30所示为TAPC台北艺术中心竞标作品(荷兰建筑师NL设计)，其设计理念是让这座建筑融入每一个人的内心。这个设计可以被视为一个被四条腿撑起的桌面，桌面下包括很多公众文化设施，如多媒体图书馆、音乐商店、画廊、大堂、酒吧、餐馆、俱乐部等。造型风格统一，但大小形状不一的块立体，既能体现艺术中心高贵的气质，又不失现代感。

(4) 不规则的块立体具有亲切、自然、温情的感觉，如山石、卵石等。图2-31所示为汉诺威建筑——北德银行，这是一座追求"自然"的另类建筑，是建筑师Behnisch Architekten设计建造的一栋生态大楼，错层设计可以使大楼自然通风。

图2-28　键盘手袋

图2-29　模块化书架(Katharina Styren设计)

图2-30　TAPC台北艺术中心竞标作品

图2-31　汉诺威建筑——北德银行

(5) 块立体的视觉感受与其体量关系很大，大而厚的体量能给人以浑厚、稳重的感觉；小而薄的体量能给人以轻盈、飘浮的感觉。图2-32所示为雕塑作品——《见证CHINA(1978—2004)》(作者：钱云可)，该作品在第十届全国美展上获得铜奖。

(三)块立体的作用

块立体的作用主要体现在以下几方面。

(1) 产生强烈的空间感，丰富空间造型。

(2) 产生体量感。空心块立体在具有体量感的同时，还大大减轻了实际重量。图2-33所示为Josefin Hellström-Olsson设计的书架，这是名副其实的"书"架，你可以把书或报纸放到这些"空头"书籍的肚子里，实用而美观。

(3) 表达特殊情感，传递信息。

第二章 立体构成的形态与要素表现

图2-32 见证CHINA(1978—2004)
（钱云可雕塑作品）

图2-33 书架

Habitat 67(Moshe Safdie设计)

　　Habitat 67是加拿大魁北克蒙特利尔的一个小区，如图2-34所示，它的总设计师是加拿大建筑师萨夫迪(Moshe Safdie)。萨夫迪在设计建造Habitat 67时，基于向中低收入阶层提供社会福利住宅的理想，将每一盒子式的住宅单元都设定为统一的模块，然后预制建造出来，再像集装箱那样以参差错落的形式堆积起来。

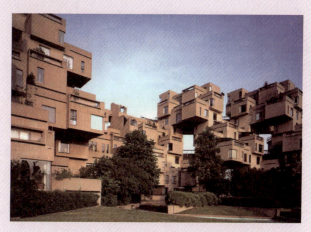

图2-34 Habitat 67(Moshe Safdie设计)

　　萨夫迪20世纪60年代初在迈吉尔大学学习建筑时，发现了一种城市和三维房屋的概念，这种概念以一种可以接受的密度形式重组了"单亲家庭的住处"。Habitat 67便是这种概念的整体体现。

　　Habitat 67巧妙地利用了立方体的形态，将158个灰米黄色的立方体错落有致地码放在

一起。这种空间规划设计,既利用了立方体坚固的特点,又表现出了错综复杂的美学形态,保证了户户都有花园和阳台的要求,同时兼顾了隐私性与采光性,表明未来住宅人性化、生态化的发展方向。

中国国家体育场

2008年3月,中国国家体育场(鸟巢)落成,它是2008年北京奥运会的主体育场。如图2-35所示。体育场由雅克·赫尔佐格、德梅隆、艾未未以及李兴刚等设计,由北京城建集团负责施工,2003年12月24日开工建设,2008年3月完工,总造价22.67亿元。

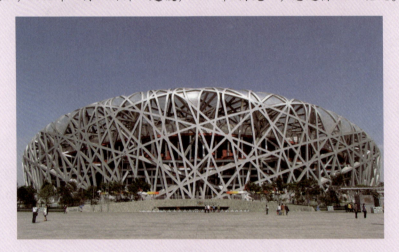

图2-35 中国国家体育场(鸟巢)

体育场的形态如同孕育生命的"巢"和摇篮,寄托着人类对未来的希望。设计者们对这个场馆没有做任何多余的处理,把结构暴露在外,因而自然形成了建筑的外观。

五、空间的立体构成

空间的立体构成是由点、线、面、块占据或围合而成的三维空间体,具有形状、大小、材质、色彩、肌理等视觉要素,以及位置、方向、重心等关系要素,其效果也深受这些要素的影响。

空间立体的效果直接受限定空间的方式影响,比如在建筑中,主要是受墙面、地面、屋顶所限制。闭合与开敞是空间的正负反映,是人类生活的私密与公共性的需要。空间的闭合程度影响着人们的心理空间,全封闭的空间给人以明确的领地感、私密感、安全感、隔离感,尤其是当人处于面积较小的全封闭空间时,这种作用力更为明显。因此,居室中卧室空间不宜过大,面积一般在15~20平方米足矣。故宫的"养心殿",即雍正皇帝的书房和书房后面的卧室,其面积也不过10多平方米。并非皇帝住不起大屋,而是选择"养气"的卧房,以保身体健康,这是具有科学道理的。

第二章　立体构成的形态与要素表现

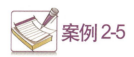案例 2-5

空间设计作品——树蛙部落

案例说明： 图2-36所示是位于浙江省余姚市四明山麓的特色民俗设计——树蛙部落圆形木屋。木屋与周围环境结合，部分露台悬挑于溪水之上，实现了漂浮感。

案例点评： 57根渐变巨大屋架支撑起屋顶与墙体，利用变化的屋檐将景观由窗框引入房内，同时也保持了敏感空间的私密性。

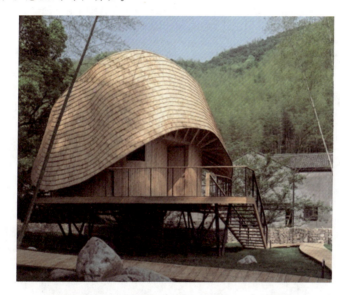

图2-36　树蛙部落（设计：宋小超　王克明）

部分开敞的空间更具有方向性、明暗与光影变化，并适度与外界联系，从而减少了空间限定的压力，使空间感有所扩大。全开敞的空间更减少了限定空间的面之间的作用，而与四周物体发生了明显的力的作用，形成了更为强烈的连续感和融合感。图2-37所示为798艺术区里的"大鸟笼"，鸟笼的门是开放的，人们可以坐在这个大鸟笼里喝茶，感叹人生(人生其实就是个大鸟笼)。

深度是空间的本质特点，人在环境中随时都具有处于不同深度的空间感知。空间的深度感可表现为多种形式：透视的消失现象所表现出的渐变的形的关系，如路灯、电线杆等远近透视；重叠也是空间深度的一种表现，反映出前后、远近空间形体的位置关系，如山脉的层次感；材质肌理的远近尺度不同对深度感知也具有作用，如园林中经常在有限的空间里创造出的丰富意境，正是借助了小草、石、砖、瓦等不同材质和色彩，以及人工与自然的手段而

图2-37　798艺术区里的"大鸟笼"

创造出来的。

　　时至今日，人们对空间的概念不仅仅局限在三维空间当中，而且把人的意识形态也作为了空间的延续。一件优秀的艺术作品能让人产生无限的遐想，这种主观的联想是不受时间和空间限制的。

　　空间的立体构成，简单言之，就是将点、线、面、块等形态的基本要素，在一定的空间中恰当、合理、巧妙地组合在一起，完成预期的设计构想。我们学习立体构成的主要目的之一就是为将来的三维设计打好基础。

日本Louis Vuitton旗舰店

　　由荷兰著名设计单位UNStudio负责设计的日本Louis Vuitton旗舰店。UNStudio作为建筑业界的佼佼者，其独特的创意设计感以及极富艺术的空间感，一直受到建筑业内的好评。Louis Vuitton(路易威登)世界各地的建筑多以崭新的设计风格著称，该店已成为繁华银座商业区的又一看点。

　　这次UNStudio设计的Louis Vuitton日本旗舰店共计10层，最大使用面积将达到4000平方米，在其2010年正式营业的时候，超过现在最大的Louis Vuitton旗舰店(法国香榭丽舍旗舰店)，一举成为世界上最大的LouisVuitton旗舰店，图2-38所示为其建筑设计图。

图2-38　Louis Vuitton旗舰店(UNStudio设计图)

六、光立体构成

　　光立体构成是以光为主要形式的构成，可以通过选择与光有关的材料来进行。光源的变化、光的强弱、光的色彩变化以及光的运动状态等都是需要研究的内容。我们所熟悉的光的立体构成就要属燃放的烟花和闪烁的霓虹灯了。随着科技的进步和城市夜生活的发展，激光、喷泉的射灯、建筑物的轮廓灯、园林灯等的运用与日俱增。

　　光立体构成的课程在日本造型教育中已出现多年。日本著名构成学家朝仓直巳教授曾经写过一本《光构成》，在全世界产生很大的影响，朝仓直巳曾于1990年在浙江美院做了关于"光立体构成"的专题学术报告。图2-39所示为一组光立体设计。

图2-39　一组光立体设计

灯光雕塑是近年来出现的一种新型艺术表现形式，将动态的光电元素加入到静态的雕塑设计中，一动一静的结合，让古老的雕塑艺术焕发出新时代的气息，也点亮了现代城市的夜景。

小屋"赛图特里"

曾获英国"菲利普王子奖"的建筑师托马斯·赫斯维克为国家罗盘星收藏协会设计了发光的铝质结构小屋"赛图特里"，如图2-40所示。这个立方体的建筑有5000个小窗户，它们都朝向这个立方体的中心。中心的一个光源使这些窗户发出橙色的光芒。

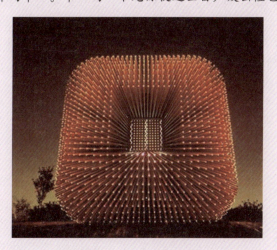

图2-40　小屋"赛图特里"

本章小结

本章以讲述立体构成的形态要素为主要内容，主要从点的立体构成、线的立体构成、面的立体构成、块的立体构成以及光的立体构成展开，帮助大家对形态的基本要素加以理解和分析。

作为一名设计师，把握空间造型基本要素的能力、对这些要素和其组合规律的认识程度以及培养动手能力非常重要，这一点正是本章学习的真正目的。当代设计的观念重在创造价值，注重提出新的观念、发现新领域，那么教与学更应具有一种前瞻性。在立体构成课程的教学过程中，对立体构成形态要素的学习会给我们带来更多的启发和思考，也为后续的实践练习奠定了基础。

1．以点、线、面、块的特征为目标，寻找生活中相应的立体构成形式，如城市雕塑、城市建筑、日常生活用品、艺术作品等，以小组为单位进行讨论。

2．总结生活中光的类别、作用及其形式。

1．选择一种或多种点单体，创作完成一组点的立体构成作业，可借助线等进行连接，注意空间的穿插和对比关系。

2．任选线立体、面立体、块立体为设计元素，并任选材料，设计制作一个具有现代感的装饰灯罩。

3．以小组为单位，根据构思方案，选定一定范围内的展示空间，以"生命"或"梦"为命题，合作完成一个综合立体构成练习，材料、色彩、方法不限。作品要求：展开思路，围绕主题，充分、合理地利用空间来创作。

第三章

立体构成的审美形式

学习要点及目标

- 了解立体构成的审美形式,体会审美需求;掌握形式美法则中对称与均衡、对比与调和、节奏与韵律、比例与尺度的意义及其在设计中的应用。
- 建立立体构成审美意识,并通过形式美法则的内容在作品当中进行设计表达。

引导案例

可口可乐瓶的流线型设计

可口可乐玻璃曲线瓶于1915年问世,打破当时玻璃瓶身一贯直线的设计,不但成为全世界最容易辨识的包装设计之一,而且经典的流线型曲线更被誉为20世纪最佳产品设计,这样历久弥新的设计仍沿用至今,如图3-1所示。延续传统经典,以符合当今消费者的审美需求并加以创新延伸,让可口可乐这个拥有百年历史的品牌,始终与年轻、潮流、欢乐画上等号。

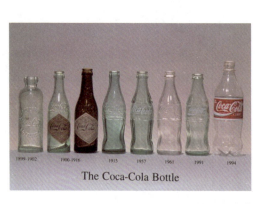

图3-1 可口可乐瓶的设计

第一节 审美形式概述

在自然界中,事物的构造与运动是有规律的,大至宇宙,小至原子和质子世界,连人类有机生命的节奏都存在永恒的秩序关系。图3-2所示的植物,密密麻麻的小花组成了漂亮的花头,而图3-3展示了美妙的海底景色,这种宇宙秩序同样存在于画面的组织原则中。"形式"是构成作品的各种因素及其相互之间的一种关系。

一切形态都应该是某种内容的形式,所有造型对象都无法只为其自身而存在,它总是要表现出某种其他意味的东西。在造型及其创新的过程中,对人们产生影响的往往是如何通过

视觉形式把所要传达的事物表现出来。

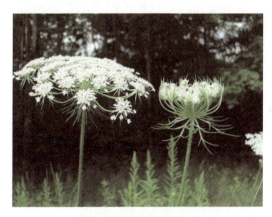
图3-2　自然中的植物图

图3-3　海底景色

"美"是千百年来人们孜孜不倦追求的课题,在视觉形式中探讨审美形式,是包括立体构成在内的所有设计学科所共通的。在形态的审美中,只有具备了一定的审美知识,即心理感觉和形式法则,才能在外界形式的刺激下产生审美心理的感觉。那么什么是形式美?它的意义又何在呢?

在现实生活中,人们由于各种主客观条件而具有不同的审美观念。单从形式条件来评价某一事物或某一视觉形象时,对于美或丑的感觉在大多数人中间存在着一种基本相通的共识。在我们的视觉经验中,高大的杉树、耸立的高楼大厦、巍峨的山峦尖峰等,它们的结构轮廓都是高耸的垂直线,因而垂直线在视觉形式上给人以上升、高大、威严等感受;而水平线则使人联想到地平线、一望无际的平原、风平浪静的大海等,因而产生开阔、徐缓、平静等感受。这种共识是人们在长期生产、生活实践中形成的,它的依据就是客观存在的美的形式法则,我们称之为形式美法则,主要包括对称、均衡、调和、对比、比例、节奏、韵律等方面。

设计师要通过作品表达情感并把这种情感传达给观者,就必须掌握一定的手段,熟悉造型与形式美法则。利用这种美的共识性,加上个人情感的发现,去挖掘、强调客观美的物质存在,创造主观抽象美的意境。艺术家只有自己首先有了这种美感,陶醉在艺术的创作过程里,才能使作品打动观众的心灵。

如图3-4所示的"树碗",它的外形就是树干的一部分,整体设计简洁自然,给家居营造出了一份大自然的美感。

图3-5所示为意大利设计师Matteo Thun设计的"糖果"沙发,色彩斑斓的圆形小垫子像朱古力豆,漂亮得让你有一种想跳上去的感觉。

图3-6所示为Stacee Kalmanovsky设计的雨雕塑。它把雨的感觉一滴滴地凝固在一个展厅中,人们在真实的雨中可能也未必拥有这种美的体验。

图3-7所示为日本建筑师Ryuji Nakamura设计的纸沙发。因为材质是纸,所以很轻,舒适度较好,具有强烈秩序美感的网状结构交织在一起也很牢固。

图3-4 树碗

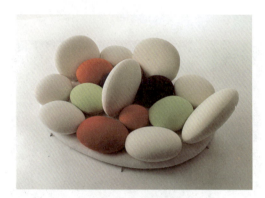
图3-5 "糖果"沙发

图3-6 雨雕塑

图3-7 纸沙发

第二节　立体构成的审美需求

美学家克莱夫·贝尔(Clive Bell，1881—1964)在他的著作《艺术》中指出："一种艺术品的根本性质是有意味的形式。"其中"意味"就是审美情感。

人们评定和鉴赏一件构成作品的优劣，往往习惯以它给人的"美感"来反映。

审美需求是人类在审美过程中的心理活动，立体构成不是对某种材料的堆砌，更不是关于某种技法的游戏，它所创造的新形态要符合人们一定的审美需求。

一、体量美

立体构成中的体量美，从"体量"的物理性质进行理解，可以认为是体积感、容量感、重量感、范围感、数量感、界限感、力度感等。物体的大小、占据的空间、秩序与方向、单一与整体、聚合与分散等，都会使我们在物体构成的感觉中有一种量感，这样才能将物体的形体发挥到极致。体量感的另一方面受心理因素的影响。

对于设计者来说，是要把心理量转化为物理量的设计；而对于观赏者来说，则是通过物理量来获得美的享受。图3-8所示为日本建筑大师渡边诚设计的共同管沟展示馆，建筑本身规模不大，外部使用了大型铝合金板和不锈钢板，通过大的块面打造出强烈的体量感。

图3-8　共同管沟展示馆

拉斐尔·莫尼奥

拉斐尔·莫尼奥(Rafael Moneo)是当代世界著名建筑师、建筑理论家、教育家，1937年出生于西班牙纳瓦拉省的图德拉。其主要作品有：国立罗马艺术博物馆(1980—1985)，米罗基金会美术馆(1987—1992)，阿托卡火车站扩建(1984—1992)，库塞尔音乐厅和会议中心(1989—1999)，斯德哥尔摩现代艺术博物馆(1991—1997)，戴维斯博物馆和文化中心(1989—1993)，巴塞罗那大道丽岛商业中心(1986—1993)，以及2001年建成的洛杉矶圣母大教堂等。

莫尼奥把他的职业生活划分为两个方面：从事建筑教育和进行建筑实践。在这两个方面，他都坚持着这样的观点：反对"即时性"的建筑风格，强调创造一种对社会具有持久意义的建筑的重要性。在他的作品中，可以看到对建筑永恒性的执着追求。

案例 3-1

国家游泳中心

案例说明：图3-9和图3-10所示为国家游泳中心，又名"水立方"，位于北京市朝阳区北京奥林匹克公园内，始建于2003年12月24日，主体建筑紧邻城市中轴线，与国家体育场相对。

案例点评：中国国家游泳中心是一个关于水的建筑，水在泡沫形态下的微观分子结构经过数学理论的推演，被放大为建筑体的有机空间网架结构。国家游泳中心设计体现出"水立方"的设计理念，它是根据细胞排列形式和肥皂泡天然结构设计而成的，这种形态在建筑结构中从来没有出现过，创意十分奇特。这些技术都是我国自主创新的科技成果，填补了世界建筑史的空白。

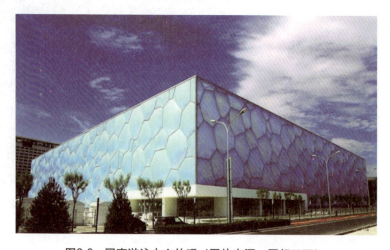

图3-9 国家游泳中心外观 （图片来源：图行天下）

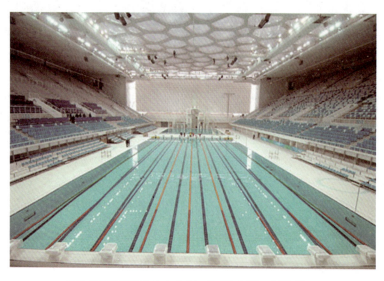

图3-10 国家游泳中心内景 （图片来源：新浪网）

二、空间美

立体构成不单纯局限于一个物体本身,而是在描述一个环境与物体的关系。所谓的环境就是一个空间概念,即包括物理空间和心理空间。物理空间比较容易把握,而心理空间更具有艺术效果。每一件作品都应在造型存在与环境对话中给人以视觉、听觉、嗅觉等全方位感受。就像一件雕塑作品或建筑,它们的存在都应考虑到与周围环境的呼应,它们的美也因空间的自然状态或人为的雕琢而变得更加灿烂。

图3-11和图3-12所示为日本东京饭田桥地铁站的内部空间,建筑师渡边诚在设计上从自然环境中植物的优雅姿态、动物骨骼机构的有机造型出发,试着与地铁旁小石川后乐园的绿色环境相融合,利用大量的绿色长条状照明灯具来消弭地下空间带给人的压迫感和单调感。充满动感的线条又营造出了一个个形态各异的空间,使得小石川后乐园的绿意也有了一个新的空间的延伸。

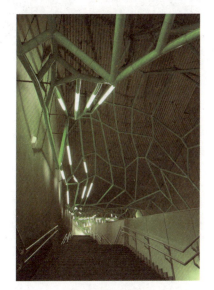

图3-11 日本东京饭田桥地铁站的内部空间示意图(一)

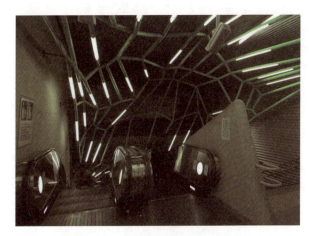

图3-12 日本东京饭田桥地铁站的内部空间示意图(二)

人们对空间的概念不仅仅是局限在三维空间当中,而是把人的意识形态也作为空间的延续。视觉形象永远不是对感性材料的机械复制,而是对现实的一种创造性把握,它把握到的形象是含有丰富的想象性、独创性、敏锐性的美的形象。因此,一件好的作品能让人产生无限的遐想和精神的满足,这种联想是不受空间和时间限制的。

三、肌理美

肌理体现出一种材质美。肌理感在造型的表现中也很重要,它可以丰富造型,加强立体感和质感,尤其是在装置构成表现中,可以使物体形态达到以假乱真的逼真效果。造型中的肌理表现,有天然属性的本质肌理,也有人为加工的肌理。

粗的肌理具有原始、粗犷、厚重、坦率的感觉；细的肌理具有高贵、精巧、纯净、淡雅的感觉；处于中间状态的肌理具有稳重、朴实、温柔、亲切的感觉。天然的肌理显得质朴、自然，富于人情味；人工的肌理形形色色，可以随人心愿地创造，以确切地表现出各种效果。图3-13所示的"石头"实则是柔软的垫子，肌理的硬和触觉的软形成了鲜明的反差，加上天然去雕饰的自然外形，一种新鲜奇特的美感油然而生。如图3-14所示的作品，大树通过彩色毛线的肌理质感打破了以往我们对树皮肌理的视觉与触觉感受，让人不禁去体会肌理在构成作品中的美感。

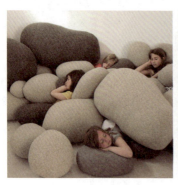

图3-13 "石头"垫子　　　　　　　　　　图3-14 "毛线"树

四、单纯美

单纯的含义是指构造材料少，造型结构简洁明朗，并非是简单和单调的意思。因为简单和单调的形体缺乏造型语言和内涵，而单纯美的形态能创造出丰富的信息内容和变幻莫测的立体造型，这就是追求单纯美的价值。

单纯美的原理一是将复杂的结构简洁化、秩序化，这是因为人的视觉心理比较容易识读秩序化的形态；二是将主要的结构特征突出化、强调化，这样可以引人注目，增强视觉感，这也是立体构成的基本原则。如图3-15所示的"低调的彩色桌"系列产品设计，简约而不简单，就是延续单纯美的意旨设计的。如图3-16所示的灯具设计，这些线框灯是用很细的金属做框架，既稳定又不占太多空间，安装起来很简单；且重量很轻，移动起来也非常方便。

图3-15 低调的彩色桌

图3-15 低调的彩色桌(续)

图3-16 灯具设计

五、意境美

意境作为立体构成的一项美学原则，符合东方人的认识和理解事物的习惯。意境可以说是艺术上追求的一种美好理想，也是人们对形态外观的心理要求和长期观察的综合结果。中国古代老庄哲学中就十分强调"空""无"的美学观念，认为"无"形比有形更富有表现力。

立体构成多以抽象形态来表达，即使是抽象的形态，也同样带有感情的色彩。立体构成就是通过人们的联想产生某种意境。好的作品能向人们展示其内涵，表达作者情感，赋予某种启示。如图3-17所示的"树叶灯"，通过树和叶子造型的灯结合，突显了造型所带来

的情致和趣味。如图3-18所示的灯具设计，独特的造型配合白色的灯光，营造出一种空间意境美。

图3-17 "树叶灯"设计

图3-18 灯具设计

第三节 立体构成的审美形式法则

任何造型的素材或材料，本来都是零散的、杂乱的，只有凭借一定的规律，给予合理的组织、安排，才能形成具有视觉美的样式。审美形式是对形态的一种思维方法，也是一种理性的、科学的思维模式，它指导我们按照一定的法则创造形态并发掘美。其范畴主要有对称与均衡、对比与调和、节奏与韵律、比例与尺度。这些是立体构成审美形式法则的具体体现。

一、对称与均衡

对称与均衡给人一种中庸的美感，二者都能产生和谐之美，又存在本质的区别。

(一)对称

在立体构成中，无论是简单的形体还是复杂的形体，如果以形体的垂直或水平线为轴，当它的形态呈现为上下、左右或多面均齐，就称之为对称。人们在观看这类形体时，对称形式美感往往会给人带来审美趣味的满足。对称的形态在视觉上有自然、安定、均匀、协调、整齐、典雅、庄重、完美的朴素美感，符合人们的视觉习惯，从而使人们获得视觉上的愉快享受。

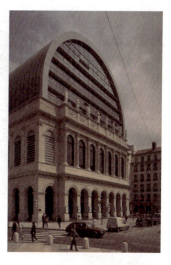

图3-19　法国里昂歌剧院

对称形式的特点是整齐、统一，具有极强的规律性。在对称形式中，建筑物中心轴线两边的形和体量完全一样，当把对称的中心加以强调，安定之感就会油然而生。为了从功能上体现庄重，形体越是复杂的建筑越是要强调对称性，防止视线的动荡产生不安定感。像纪念馆、市政大楼等庄重建筑可以说是对称建筑的杰作。图3-19所示的法国里昂歌剧院对称的柱式结构外观设计就是一个典型的代表。

基于审美的视觉需要，景观建筑设计为了强调视线的稳定和视觉的平衡，也会采用对称的手法。图3-20是2012年完工的美国罗斯福四大自由纪念公园，由美国著名建筑师路易斯·康设计，强烈的线性空间对称序列，赋予其肃穆的纪念性特质。

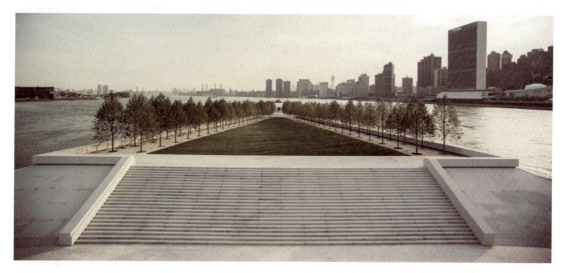

图3-20　罗斯福四大自由纪念公园

如果是复杂的形体，可以运用综合方法体现对称性，这在家具设计中也有许多成功的案例。如图3-21所示是一件2007伊斯坦布尔设计周的展览作品，通过不同形体的组合和连接，并将其中某些部位形体加以变化和强调，获得丰富的对称效果。虽然它们在设计思想和文化内涵上有不同之处，但在对于对称性形式美感上的认识和表现上却是殊途同归的。

需要注意的是，在立体构成中运用对称法则，要避免由于过分的绝对对称而产生单调、呆板的感觉。有时，在整体对称的格局中加入一些不对称的因素，反而能增加构图的生动性和美感，避免了单调和呆板。

图3-21　2007伊斯坦布尔设计周展览作品

建筑大师路易斯·康

路易斯·康(Louis I. Kahn)是美国最具世界影响的建筑大师之一，1901年生于大西洋上的爱沙尼亚岛，被认为是美国自莱特以来最杰出的建筑家之一。

路易斯·康在1971年获得美国建筑师协会颁发的纪念金牌，有评论认为，路易斯·康应当是这个时代的一位"建筑诗哲"。

其建筑设计多以简洁、哲学化表达以及富有诗意而著称，同时也发展了建筑设计的现代性和纪念性品格，他的设计实践根植于现代主义建筑，并且为他那些诗句般的理论做了注解；而他的理论，似乎又为他的实践点染上神秘性。路易斯·康在现代建筑运动中起了承上启下的作用。

路易斯·康的理念、思想与建筑影响了以后的建筑学人，他的追随者有不少是各国建筑设计和建筑教育界的中坚分子，现代建筑理论家、建筑师文丘里等人就曾是以路易斯·康为首的费城学派主要成员，他的作品遍布北美、南亚和中东等地区。

路易斯·康创始的费城学派，虽然创作数量有限(相对芝加哥学派而言)，但在20世纪60年代确也轰动一时，且影响至今。路易斯·康的思想吸引了许多建筑学生和艺术学生。其信徒文蒂尤里(Robert Venturi)成为第三代建筑师的代表人物，又影响了一批青年建筑师。路易斯·康的其他设计作品还有耶鲁大学美术馆、Exeter图书馆、Salk学院、Norman Fisher住宅等。

(二)均衡

均衡是指形体的左右两部分形不同而量相同或相近。图3-22所示的TTF珠宝项链设计，大小不同的两匹马造型，形成心理上和量感上的均衡感。均衡是动态的特征，如风吹草动，流水激浪等都是均衡的形式。在立体设计中巧妙而恰当地运用均衡形式，是获得形体表现的重要法则。

均衡原理建立在力学基础上，视觉均衡不仅体现在形态的各种要素上，同时也体现在物

理重量感上，通过同量式和异量式来表达均衡的美感。

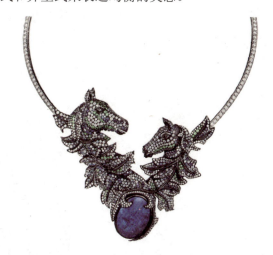

图3-22　TTF珠宝设计

同量式是异形同量的形式，如图3-23所示，造型形体左右两部分形不同而量相同，从而产生形体左右之间的均衡。同量式与对称形式一样，具有稳定性；另一方面，由于形的差异性，同量式又比对称形式富有变化。异量式是形异而量相近的形式，形体左右两部分形不同，且量有差异。同时又不失重心，达到视觉上的均衡和体量上的均势。图3-24所示即为异量式形式，具有变化性，并体现出生动、活泼、自由感。但异量式会呈现出不规则性，在这类形式表现中要特别防止出现杂乱感。

 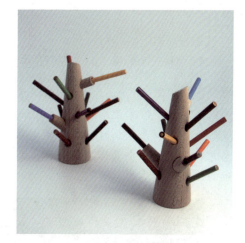

图3-23　产品设计"分子杯"　　　　图3-24　产品设计"铅笔树"

与对称形体相比，均衡的形体更加强调中心。这是因为不规则的形体组合更为复杂，更加需要确定形体的构图中心，如果这个中心不明确，就会造成形体组织的混乱。两个不同的形体常常会利用力学上的杠杆原理来达到平衡。图3-25所示的花瓶造型虽然形体上完全不对称，但力点都形成了美妙的均衡感。

一个距离视觉中心较远、意义次要的小形体可以借助距离视觉中心近而意义较重要的大

形体来达到平衡,这是不规则形体获得美感的另一个原则。如图3-26所示,建筑巨大的翅膀结构与远处弯曲延伸的小钢筋结构巧妙地完成了平衡,而不显得突兀。

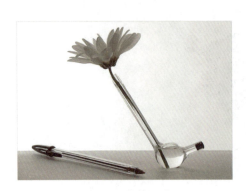

图3-25　花瓶设计

图3-26　日本东京饭田桥地铁站出口

在立体设计中,不仅外部形态要以平衡体现,内部设计中也要以平衡作为原则。室内设计实际上是决定人行走的路线和方向,人行走时所看到的任何场景应具有视觉上的平衡,同时平衡中心应在行程的自然流线上。因此,平衡不仅从外部吸引人的视线产生美感,而且它具有内部的导向性。这种特性特别在弯曲和折轴线的不对称平面中得到充分体现。

 案例3-2

"蒲蒲兰绘本馆"室内设计

案例说明:图3-27所示为国内首家儿童绘本图书专卖店"蒲蒲兰绘本馆"北京店室内装修。

案例点评:"蒲蒲兰绘本馆"的设计灵感来自宇宙飞船。地面铺设纯白地毯,四周墙面饰有五彩地毯,一条宛如时空隧道的走廊直通门口。通过弯曲流畅的带状形态和大小不等的圆形态把人们带进一个童话般的世界。带状形态很好地起到了导视的作用,而大小不等、错落有致的圆很好地均衡了视觉。

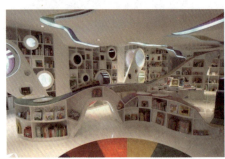 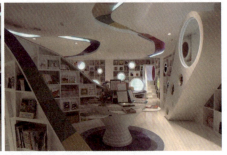

图3-27　"蒲蒲兰绘本馆"室内设计

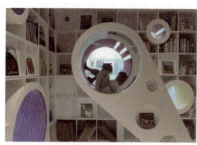

图3-27 "蒲蒲兰绘本馆"室内设计(续)

二、对比与调和

立体构成中的对比与调和是相辅相成、休戚与共的,是矛盾的统一体。立体空间中无论是形体、色彩还是实体与空间之间,对比与调和无处不在。

(一)对比

对比是指立体形态构成要素以对比方式各自展示其面貌和特点,形成视觉上的张力,使原有的个性更加鲜明、更加强烈,同时也增强了形体对人的感官的刺激,造成更强的视觉冲击力和视觉效果。

对比是形式美感重要的生动语言,它可改变形态的呆板,造成富有生气、活泼、动感的造型,在对比中原有的构成要素最大限度地保持要素间的差异性。可以说,形态构成缺乏对比就没有活力,就会失去运动感。对比在立体构成中的各个方面展示自己的表现形式,既有形体、色彩、材质等方面的对比,也有实体与空间的对比等。

图3-28所示为2007伊斯坦布尔设计周的花瓶设计,上下部分采用了不同的材质和肌理进行对比,造型简洁且富有特色。在图3-29所示的旧金山现代艺术博物馆中,大面积的白色立柱和楼梯与彩色的屏障形成了鲜明的对比,使建筑内部顿时生动起来。

图3-28　2007伊斯坦布尔设计周展览作品　　　图3-29　旧金山现代艺术博物馆

(二)调和

调和是与对比相反的概念，是指立体形态构成要素共性的加强及差异性的减弱，以求获得统一。形态构成若一味强调对比，就不能从全局的角度去控制造型表现，构成的作品从整体上看则杂乱无章、矛盾重重、支离破碎、毫无整体性。因此艺术作品的表现需要设计师协调统一形态构成的各个要素。

立体形态的构成往往包含着不同的要素。根据一个立体形态的实际，有目的性地去创造时，其多元化的要素必须体现形式上的统一。图3-30所示的产品设计"盘子和碗"，既设计了新颖的外观，又要将形态的外观与内部结构、空间、形状、体积统一。

图3-30　产品设计"盘子和碗"

(三)对比与调和的关系

对比与调和是相辅相成的，它们是矛盾而辩证的统一，立体构成从许多方面体现出对比与调和的关系。

1. 形体的对比与调和

不同形状和体量的形态构成使形体呈现出对比与调和的关系。反映这种关系最典型的是简单的几何形体，如正方体、球体、圆柱体、圆锥体。它们之间具有统一感和整体性，使人最容易认识和理解对比与调和。几何原理的形式美感不仅从它本身得到体现，还在其他艺术品中、建筑中表现得淋漓尽致。

利用形状来协调形体使之形成统一感，在形体构成中是非常重要的手段和方法。图3-31所示的西班牙Valencia科学城，利用形体的对比与调和突出建筑主体，强调其他部位对主体的从属关系，同时通过控制主从关系，尽量用形体中细部的形状来取得对比与调和的效果。

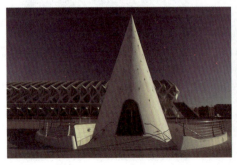
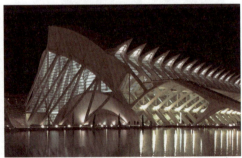

图3-31　西班牙Valencia科学城

如果大的形体中所有小形体的尺寸和体量是一样的,而且这些小形体排列的距离也一样,无形中这些形体会呈现出一种几何美感,表现出强烈的统一感。一旦形状和尺寸的协调同形体的细小部位结合,那么这种由外及里的协调则会表现出形体的整体性,这是对比与调和的高度体现。

2. 色彩的对比与调和

构成形体的天然色彩材料与经过施色的材料会呈现出不同的色彩关系。它们相互对比,在视觉上给人以紧张感和刺激感;一旦它们形成调和关系,则给人以色彩的秩序感。形体材料表面的色彩在各种光线照射下会构成不同色相对比、明度对比、纯度对比,且由于这些形体材料表面的形状、大小、位置、肌理不同,构成色彩形象对比,同时人在感觉色彩的过程中伴随着心理活动,导致出现冷暖、进退、轻重、厚薄、扩张与收缩、动与静等对比与调和的关系。

利用色彩的对比关系,可以取得出奇制胜的效果,也是进行变化的重要方法。任何对比色相都可以通过改变纯度、明度、面积、比例取得对比与调和。图3-32所示的"蛋黄办公室"室内设计,其中白和黄的色彩搭配用得很精彩,也很舒服,简洁而特别。

图3-32　"蛋黄办公室"室内设计

3. 形体与空间的对比与调和

英国著名雕塑家亨利·摩尔(Henry Moore,1898—1986)认为:"形体和空间是不可分割的连续体,它们在一起反映了空间是一个可塑的物质元素。"人们既可从立体的角度去欣赏形体,又可从理性和情感的角度去认识和理解实体与空间的关系。

图3-33所示为墨西哥建筑师Michel Rojkind设计的雀巢巧克力博物馆,呈现出一种对孩子具有启发作用的有趣折叠形状空间。这是一只手工折叠的纸鸟,或者是一艘太空船,看起来像是一个变化无常的万花筒。它以多面体的外部形体结构为内部营造出令人瞩目的抽象空间,充满了趣味和视觉张力。

图3-33　雀巢巧克力博物馆

亨利·摩尔

亨利·摩尔，英国雕塑家，20世纪伟大的艺术大师。他的创作意象与形式基本上都取自人体，展现出的风格介于抽象与传统之间，作品中常见从实体中挖出空间，以显示内在形体的扩展与空间存在感，或者以另一种形式、会聚不同的形体组合成一种作品。

在三度空间的立体作品中，将各类石材、木材巧妙地做出空间的凹陷、透空的表现，建立了他在雕塑艺术创作上的特殊风格与国际地位。其一生源源不绝的创作能量，来自对于自然界的观照与生命的关怀。其七十余年的创作生涯，作品量很大，世界许多国家重要公共空间、美术馆都收藏有他的作品，显示他在国际艺坛上的重要地位。

亨利·摩尔的作品最令人着迷的是孔道结构，它颠覆了古典的雕塑空间，如图3-34所示为亨利·摩尔的人物雕塑作品。在古典的雕塑中，我们只能看到雕塑家所展现给观众的雕塑作品的一面，但是摩尔孔道却把那些不能观察到的背后也揭示给了我们。所以，他的孔道结构实际上是对古典雕塑空间观念的延伸。摩尔在晚年曾经与一位摄影家提及了他作品中孔道的来源。摩尔小时候十分喜欢父亲做的苹果派，但是苹果派是放在地下室的，地下室非常昏暗，每次小摩尔进入地下室的时候，都要把门打开，使阳光能够照射进来，这种类似孔道的观点深深印入小摩尔的心里。

观看摩尔的雕塑，要把握住的不是以往我们看西方雕塑的那种外部形式的魅力，而是内在的张力。摩尔十分强调雕塑中的"气"，他自己也如是强调着："最感动我的雕塑是生气周流、气韵自足、完全自立的，也就是说，它的构成形式完全可以被感知，并且作为完整的体块以对位的方式来组合，而不只是在其表面像浮雕似的砍斫来显现；这种雕塑不是绝对对称的，它静穆、强壮、充满生机，向外释放着大山般的能量和力量。它具有自身

的生命，独立于它所表现的外物之外。"

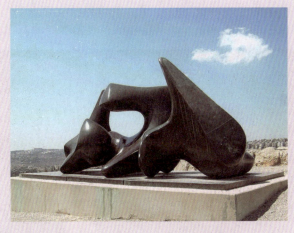

图3-34　亨利·摩尔的人物雕塑作品

三、节奏与韵律

在立体构成中，节奏是韵律形式的单纯化。韵律是节奏形式的丰富化。它们在构成活动中能使造型形式富于情趣与动感。

(一)节奏

节奏在音乐中是音响节拍轻重缓急的变化和重复。节奏在构成设计上指以同一要素连续重复时所产生的运动感。它通过音、形、色等元素以时间性、变化性来体现。

如图3-35所示为TTF品牌的手镯设计作品，立体构成是以形和色有规律地、连续不断地交替和重复产生美感的。

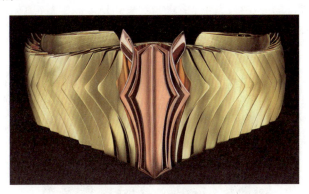

图3-35　TTF手镯设计

立体构成节奏感的强弱与构成元素有关，元素复杂，节奏感就强烈、丰富，反之亦然。表现节奏感的关键是控制度，度恰到好处才不会显得杂乱。

(二)韵律

在立体构成中，造型要素的反复出现可产生韵律感，造型要素可以是由单纯的反复而获

得生命感,产生秩序井然的韵律,也可以由规律渐次发展变化而产生韵律。

图3-36所示为TTF珠宝品牌的摆件设计作品,扇面造型的环绕上升设计主体展现了独特的韵律感。在构成艺术中,韵律感越强烈,其作品越具有艺术冲击力和感染力。

图3-36　TTF摆件设计

(三)节奏与韵律的关系

节奏与韵律是密不可分的统一体,是美感的共同语言,是创作和感受的关键。之所以说"建筑是凝固的音乐",就是因为它们都是通过节奏与韵律的体现而造成美的感染力。

秩序是一种较为明确的形式规律,表现为形体内部的单体以一定的规律组合。立体造型要素有秩序、有规律地进行变化;同时在变化中增加能引起情感共鸣的排列组合,如以相同的方向或者渐变的方向连续不断地排列、变化,在局部形成突变,从而丰富形态关系。

节奏和韵律存在于人们的生活中,又改变着人们的生活。许多建筑形态是以重复形式表现美感的。体现形体韵律美的重复方式有两种,即形状的重复和尺寸的重复。图3-37所示的美国埃克塞特图书馆中央大厅的天花板,通过形状的重复和尺寸的重复很好地体现了韵律美。

图3-37　美国埃克赛特图书馆

在建筑中重复的形状是门、墙面等形状元素，通过改变间距可形成韵律感，如果间距尺寸一样，则改变其大小和形状。通过人们有意识的设计可以体现出形体的韵律美。

图3-38所示为西班牙建筑师卡洛特拉瓦设计的毕尔包步行桥，整体以船帆造型为构想，构成船帆形态的线条在其曲线形的节奏韵律中凸显了整体设计的张力。

图3-38　毕尔包步行桥

以渐变构成节奏韵律美是更为强烈鲜明的形式，与重复有规律的间隔韵律相比，其变化要更加丰富、耐看。它通过物体的形、色、材、肌理进行强弱、大小的渐变。渐变形式是以数理原理为依据进行有序的组织变化，以获得优美的形式感。即使是一个简单的元素，通过渐变也可获得丰富的效果。改变一根线的方向，可以产生水平和垂直方向的渐变，渐变的过程实际上是量的递增或递减，可形成规律性极强的韵律感。

不单是抽象的元素可以通过渐变获得韵律美，就连复杂的植物生长过程也体现着渐变规律。这个过程表现出的形态渐变是由简单到复杂、初级到高级的过程，在每一阶段通过叶、花、果实体现出节奏的韵律美。图3-39所示的TTF品牌珠宝的戒指设计作品，通过提炼大自然的花朵造型，形成花瓣的逐层渐变美感，展现了一种自然韵律美。

在空间环境中，韵律既存在于外部空间，又存在于内部空间。当它以线条韵律表现于建筑和工业产品外部形态空间时，人们不得不惊叹它的魅力；当人们将目光投向内部空间时，发现内部空间的韵律同样是不能低估的，甚至更加重要和突出。一般来说，外部韵律的美来自它自身的体量，内部韵律的美则会通过许多不同要素的交错组合表现出来。图3-40所示的TTF品牌珠宝的孔雀造型戒指设计作品，融合形成了点线面的韵律美。

图3-39　TTF戒指设计

图3-40　TTF孔雀戒指设计

四、比例与尺度

比例是物与物的相比,尺度是物与人之间相比。人们在长期的生产实践和生活中一直运用着比例关系,并以人体自身的尺度为中心,总结出各种尺度标准,体现于衣食住行的各种制造中。

(一)比例

比例在立体构成中是指形体部分与部分、局部与整体数量上的比率关系,体现出形态的美感。形体的比例是可以从视觉上直接认识和感知的,工业产品的造型是否优美,常常以比例为标准。形体的比例不单存在于外部形态,而且存在于内部空间。比例只有符合人的审美要求,才能创造出令人愉悦的产品和氛围。

我们常说的黄金分割比例为0.618,这里的比例是狭义上的概念,广义的比例还可以延伸到实体与空间之间、虚与实之间、封闭与开敞之间、凹凸之间、高低之间、明暗之间、刚柔之间,等等。图3-41所示的2008西班牙设计展作品体现了良好的比例感觉。

图3-41 2008西班牙设计展作品

黄金分割的美学价值

0.618是一个充满无穷魔力的神秘数字,最早是由2500年前的毕达哥拉斯学派发现,后来被古希腊著名哲学家、美学家柏拉图誉为"黄金分割",故0.618最初是因其比例在造型艺术上的悦目而得名的。

15世纪末期,法兰西教会的传教士路卡·巴乔里发现:金字塔之所以能屹立数千年不倒,主要与其高度和其基座长度的比例有关,这个比例就是5∶8,与0.618极其接近。

有感于这个神秘比值的奥妙及价值,他将黄金分割又称为"黄金比率",后人简称"黄金比""黄金律"和"中外比"。

明确提出这一概念的是20世纪中期的法国建筑师勒·柯布西耶(Le Corbusier),他发现黄金比具有数列的性质。并将其与人体尺寸相结合,提出黄金基准尺方案,并视之为现代建筑美的尺度。

黄金分割律在现实中得到广泛应用,无论是古埃及的金字塔、古希腊的帕特农神庙、

印度的泰姬陵、法国的巴黎圣母院还是中国的故宫、中国的秦砖和汉瓦当,都暗合黄金分割律。希腊雅典的帕特农神庙就是一个很好的例子,达·芬奇的《维特鲁威人》也符合黄金矩形。

其实,现今我们周围的世界,小到火柴盒、信封、邮票,大到一些工业产品、建筑房屋,都有黄金分割在其中的应用和体现。在如今的视觉传达设计中,已有很多设计门类巧妙地应用了黄金分割,并取得了很好的效果。

(二)尺度

尺度是指人们衡量立体形态呈现出预想的某种尺寸。每种形态自身都有着相应的尺寸,人们从物理上、生理上接受和认识大小不同的形体时都会产生心理上的反映。既喜欢大的形体,也乐于接受小的形体,只要它体现出尺寸的合理性并富有美感,就会引起人们心理上的愉悦,这已经成为人们审美的共识。在形态构成尤其是建筑形态中,尺度可以分成以下三种。

1. 自然尺度

一般情况下,人的视觉印象尺寸和真实尺寸是一致的,这就是正常尺度,也称自然尺度。图3-42所示为2008西班牙设计展作品,其形体的整体与局部和人体等尺度标志之间形成合乎功能要求、合乎常情的空间外观,给人一种真实、自然、亲切的感觉。

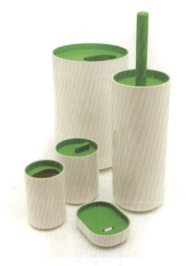

图3-42　2008西班牙设计展作品

2. 雄伟尺度

有时,为了满足精神功能要求,或者赋予形体以特殊的性格(如纪念性),往往有意识地采用夸大的尺度,比如建筑的视觉尺寸印象超过真实尺寸,则显得更大、更有力、更雄伟壮观。

如图3-43所示,大型桥梁建筑环境空间宽广无垠,桥梁凌空架设,因而大多选用长、大、高的尺度以构成壮观、磅礴的气势。

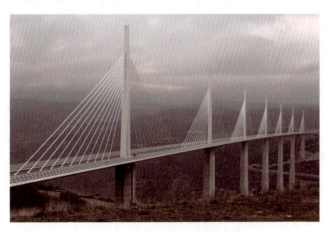

图3-43　线形结构的雄伟大桥

3. 亲切尺度

形体空间比其实际尺寸看上去小一些，可产生一种自由的、非正规的亲切感，使其功能与环境具备协调的良好尺度。建筑设计师在设计纽约中心剧院时，将超尺寸装饰与十分简洁的器具相结合，成功地体现了亲切尺度感。

形态的尺寸要满足人的生存和发展的需要，体现出科学性、艺术性、合理性。因此，人们常常选择最适宜表现形态的尺寸作为尺度标准。

尺度与比例之间存在相关性，和谐美的一个重要的量的体现就是寻求比例与尺度的协调。图3-44所示为德国历史博物馆的建筑设计，以大面积的玻璃厅、高大体积的后台显示它们之间的比例，并在恰当的体量比例中，巧妙地应用宽大的台阶、平台、栏杆以及适度的门扇处理，表明其尺度感。这种比例尺度的处理手法，给人以通透明朗、简洁大方的感受。

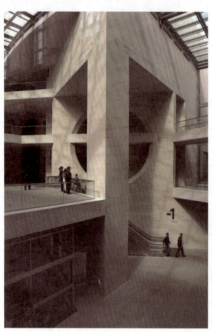

图3-44　德国历史博物馆

本章小结

立体构成的审美形式既是对视觉语言和造型艺术中形式美感产生与创造规律的研究，也是对创新形式与创新方法的探索。通过了解立体构成的审美形式，体会审美需求，掌握形式美法则中对称与均衡、对比与调和、节奏与韵律、比例与尺度的意义和其在设计中的应用。本章侧重于强化创造意识，提高审美水平，培养学生将形象思维与逻辑思维、发散思维与聚合思维相结合的设计想象力和创造力，对客观事物本质的洞察力和理解力，对形式美的敏感性和综合运用。

1. 请谈谈立体构成的审美需求。
2. 审美形式法则包含了哪些内容？

1. 拍摄你身边值得关注的物体造型，如植物、建筑、家居产品等，分析其在形态方面是否具有形式美感，用文字和图片做成PPT的形式进行阐述。
2. 用A4纸尝试做出3种以上的抽象立体造型，注意其形态要具有形式美感。

第四章

立体构成的材料与加工

学习要点及目标

- 熟悉立体构成中的常用材料，掌握常用材料的主要特性。
- 了解立体构成作品的设计与制作过程中材料的常用加工工具，并掌握常用材料的主要加工方法。
- 引导同学们选择适合的材料和加工方法，合理表达立体构成作品，为后面的设计打下良好的基础。

引导案例

海带灯

物体都是由各种材料所构成的。不同用途的物体需要使用与之相适应的材料来构成，如使用质地坚硬的石材、砖块、混凝土、钢材等来构成建筑物。材料的选用和组合，对立体构成的效果起着极其重要的作用。

通常，人们都觉得海带和灯是风马牛不相及的，但是英国设计师却被海带生物特性所吸引，使用经过脱水上漆特殊处理的海带来制作灯具的灯罩。海带的产量大，生长速度快，一日可生长一米，并且可持续收割，更为重要的是，使用海带非常环保，因为废弃后的海带灯罩要比塑料的灯罩容易处理。

图4-1所示为采用海带作为灯罩的灯具设计。

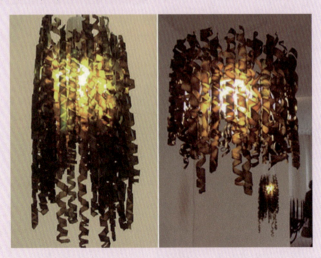

图4-1　海带灯

立体构成中的立体造型要依赖于物质材料来表现，物质材料的性能直接限制了立体构成的形态塑造。只有系统地掌握立体构成的常用材料及其加工方法，体会材料在立体构成中的作用，设计者才能合理应用材料，创作出优秀的立体构成作品。

第一节　立体构成的材料种类及特性

材料是物质的构成元素。材料作为每个时代科技进步的重要标志，对人类的生产和生活具有特别重要的意义。在立体构成中，可使用的材料多种多样，那么，常用的材料主要有哪些？它们的基本特性又是什么样的呢？

一、材料的分类

材料的分类方法有很多，根据材料的来源、特性、形状的不同，分类方法也不同。

(一) 根据材料的来源分类

根据材料的来源，可将其分为自然材料和人工材料两种。自然材料天然、原始、质朴、有较强亲和力，是指自然界中天然存在的各种造型材料。常见的自然材料有木头、石头、黏土、沙砾、植物等。如图4-2所示的石头、竹子，都是自然材料。

图4-2　石头、竹子(自然材料)

人工材料规整、新异，是指人工合成或制造的各种材料，如纸张、塑料、玻璃、金属、复合材料等。图4-3所示的金属板和图4-4所示的塑料材料，都属于人工材料。

图4-3　金属板　　　　　　　　　　　图4-4　塑料材料

(二) 根据材料质地分类

按照材料的材质，可将其分为木材、纸材、石材、金属、玻璃、塑料、皮革等，不同的材质，表现的意境也不相同。图4-5所示的皮革材料显得亮丽、高贵，而图4-6所示的玻璃材料则给人以晶莹、剔透的感觉。

图4-5　皮革材料

图4-6　玻璃材料

(三) 根据材料的固有形态分类

根据材料的固有形态，可将其分为有形材料和无形材料两种。

- 有形材料坚固、稳定、刚毅，是指有一定自身形态的材料，如石头、金属、木材等。
- 无形材料柔和、灵动，多指没有固定形态，可随外界因素而改变形状的材料。如沙土、石膏、塑料、纸浆等，可根据需要，塑造出各种形状的造型。

(四) 根据材料的物理性能分类

根据材料的物理性能，可将其分为弹性材料、塑性材料和黏性材料等。弹性材料有皮筋、弹簧等，塑性材料有石膏、黏土等，黏性材料有胶水等。图4-7所示为黏土材料，图4-8所示为弹簧。

图4-7　黏土材料

图4-8　弹簧

(五) 根据材料的形状分类

根据材料的形状，可将其分为点状材料、线状材料、面状材料、块状材料以及连接材料等几个主要类型。

- 点状材料：如植物的种子、糖果、玻璃球、铁珠、纽扣、塑料瓶盖等。
- 线状材料：如铁丝、竹木条、毛线、麻绳、吸管、筷子、牙签等。
- 面状材料：如纸张、泡塑板、木板、塑料片、石膏板等。
- 块状材料：如石块、黏土、金属块、泡沫块、木块、玻璃块、蜡块、肥皂块等。

图4-9所示为豆子，这类小块体积的物体可用作点状材料；图4-10所示为吸管，这类细长物体可用作线状材料；图4-11所示为胶合板，这类薄片状物体可用作面状材料；图4-12所示为鹅卵石，这类大体积的块状物体可用作块状材料。

图4-9　点状材料之豆子

图4-10　线状材料之吸管

图4-11　面状材料之胶合板

图4-12　块状材料之鹅卵石

(六) 根据材料的虚实分类

根据材料的虚实，可将其分为实体材料和虚拟材料。

实体材料是指在客观世界中真实存在的材料，具有一定的物理和化学属性，而不管它是何种形状、何种质地。虚拟材料是相对实体材料而言的，主要是指采用电脑软件等科技手段所创造出的各种逼真效果的材料。虚拟材料和实体材料一样，具有视觉上的各种质感、各种形状等，最主要的是，它不是真实存在的。

图4-13所示为镁合金涂层物体，具有真实的材质感觉，也具有真实的空间和形状，是真实存在的物质材料，属于实体材料。图4-14所示为应用电脑软件设计制作的材料，也同样表现出了真实的材质感觉，效果有时更好于实体材料，也能够表现出特定的空间和形状，但是，它不是真实存在的物质材料，属于虚拟材料。

图4-13 镁合金涂层材料

图4-14 电脑设计材料

电脑软件在立体构成中的应用

随着高科技的发展，人类社会进入了信息时代，电脑已成为艺术设计领域中设计者的必备工具。立体构成是造型基础课，设计者使用电脑辅助设计软件能探讨造型、变化形体、创造造型等。使用电脑三维造型设计软件，如3ds Max、Maya、Rhino等，可以在电脑虚拟空间进行立体构成的练习和创作。

使用电脑设计这种方式，可以展现立体构成作品中逼真的材质效果和空间关系。使用电脑进行设计时，作品创作的时间缩短，效率大大提高，作品可重复操作，节约了材料成本，解决了一些大型工具使用的不便性。另外，电脑设计还给设计者提供了培养、锻炼、提高三维造型能力的好机会，为以后的专业课程打下良好的设计构成基础。

所以，可以在立体构成中使用电脑三维造型设计软件进行材料的选择和加工。图4-15所示的咖啡杯是采用3ds Max软件进行制作的，表现的是陶瓷质感的材料。图4-16所示为《功夫熊猫》剧照，这是由美国派拉蒙影业公司出品，梦工厂动画室采用Maya软件制作的动画片。

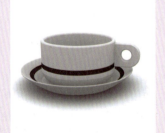
图4-15 咖啡杯(设计：董卫华)

图4-16 《功夫熊猫》剧照

二、立体构成中常用的材料种类

下面我们主要从立体构成的角度出发，研究一些立体构成中常用材料的性能及其特性。立体构成中常用的材料主要有：纸、塑料、布、皮革、绳、木材、竹、泥石、金属、玻

璃等。

(一) 纸

纸有着悠久的历史,广泛应用于人们的日常生活中。在立体构成中,纸是最简便、最基本的材料,也是使用机会最多的材料,纸是立体构成中很好的面材料。

各种卡纸、手工纸、艺术纸和铜版纸都是立体构成中常用的纸张。另外,废旧的报纸也可以用作立体构成的材料,制成纸浆,进行纸塑作品的设计。图4-17所示为彩色卡纸、瓦楞纸,它们都是立体构成中常用的纸材料。

图4-17　彩色卡纸、瓦楞纸材料

纸具有可塑性好、易定型、切割方便等物理特性;同时,纸材料又具有种类繁多、价格便宜、对加工工具要求简单的特点。

但是,纸材料不耐水与火,这点要在制作中受到一定限制。

(二) 塑料

塑料是典型现代工业材料,它是有机高分子化学材料中的一类,其主要成分是合成树脂,再加入一些辅助性材料,如防老化剂、增塑剂、填充剂、着色剂、润滑剂等。

在立体构成设计制作中,目前使用较多的是ABS板和PVC管。在未来,塑料是很有发展前景的构成材料。图4-18所示为彩色ABS板,图4-19所示为PVC管。

图4-18　彩色ABS板　　　　　　　　　　图4-19　PVC管

塑料的种类很多,并且不同的塑料其物理特性也不一样。有的硬度大,有的黏结性好,有的柔韧性好,有的可塑性好。从应用范围上,可将其分为通用塑料和工程塑料。工程塑料

有软化点高、耐热、摩擦系数低、耐磨损、自润滑性、耐油、耐弱酸、耐碱以及一般溶剂的物理特性,多用于工业产品制造。

(三) 软性材料

软性材料主要是指质地较柔软的布、皮、绳等材料。

软性材料的特点是质地比较柔软。软质材料可以构成千变万化的"软雕塑"造型,可以展现出柔软、温和、柔美的感觉。图4-20所示为布材料,质地柔软;图4-21所示为由碎皮质材料制作而成的凳子。

图4-20　布材料

图4-21　"碎皮"凳

(四) 竹木材料

竹木材料是与人们生活关系密切的可再生、可自然降解的天然材料,是立体构成中较简便的材料。竹木材料主要有木材、竹材、藤条、芦苇等。

木材的种类很多,不同的木材其物理特性、强度、木纹肌理等也各不相同。如对于木材来说,要考虑组织纹理、树节、外观、弯直、有无裂纹等要素。一般在立体构成中,理想的木质材料要求木节少、纹理平直、成本低廉、比较容易加工和利于造型,如椴木、云杉、白松、杨树等。图4-22所示为木条,图4-23所示为由竹条制作的竹帘。

图4-22　木条

图4-23　竹帘

竹木材料具有多孔性、各向异性、湿胀干缩性、燃烧性和生物降解性等独特性质,有一定的吸湿性、弹性和强度,竹制品弹性相对来说更强些。竹木材料还具有温和、松软、轻快

的肌理属性,并易出现变形、干裂、燃烧、虫蛀等现象。

根雕艺术

根雕,是以树根(包括树身、树瘤、竹根等)的自生形态及畸变形态为艺术创作对象,通过构思立意、艺术加工及工艺处理,创作出人物、动物、器物等艺术形象作品。根雕艺术是发现自然美而又显示创造性加工的造型艺术。所谓"三分人工,七分天成",就是说在根雕创作中,大部分应利用根材的天然形态来表现艺术形象,少部分进行人工处理修饰,因此,根雕又被称为"根的艺术"或"根艺"。

根雕用材必须选择材质坚硬、木质细腻、木性稳定、不易龟裂变形、不蛀不朽且能长久保存的树种,如黄杨、檀木、榉木、柏木、榆木等都是根艺造型的上好材质品种。根艺创作的构思,必须着眼于最大限度地保护自然之形,溢自然之美,而一切人为艺术的再创造的痕迹需藏于不露之中。图4-24所示为精美的根雕作品。

图4-24 根雕作品

(五) 泥石材料

泥石材料即岩石。泥石材料的成因、组成成分以及成分的占比程度都会影响材料的色泽、质地、强度,所以不同的泥石材料的物理特性会有差异,但总体上来看,泥石材料都让人感到坚硬、沉重、光滑、冰冷、冷漠。

在立体构成中,使用较为方便的泥石材料有雕塑泥土、水泥、石膏粉、滑石粉,还有砖、瓦、沙、石等材料。

图4-25所示为常见的沙子;图4-26所示为位于英国的史前巨石阵,其所采用的就是岩石材料。

图4-25 沙子

图4-26 英国史前巨石阵

黏土一般由硅酸盐矿物在地球表面风化后形成,是指含沙粒很少、有黏性的土壤。黏土具有可塑性好、易于成型、干燥后有一定强度的特点,在民间的泥塑中广泛应用,并施以彩

色装饰。

黏土干燥以后虽有一定的强度，但还是容易破裂、怕水，不利于清洗、保存，所以，人们通常在黏土成型后，再进行干燥、烧制。图4-27所示为黏土材料。

泥石材料的加工手段不同，会产生不同的视觉和心理效能，经敲凿过的泥石材料更显得粗犷、浑厚；打磨后的泥石材料则呈现精细、光洁、温润之美，能更加清晰突显石材纹理的美感。

图4-27　黏土

各种常见黏土

纸黏土和树脂黏土最为常见，应用较广泛。另外，还有油黏土、石粉黏土、土黏土、木质黏土、布黏土、银黏土等特殊黏土，应用在各种手工制作领域，体现不同材质的特殊质感。

(1) 纸黏土：成分包括纸浆、胶质、长石和纤维等。无须烧烤，干燥后的质感介于陶土和石膏之间，不会摔碎，可永久保存不变形。纸黏土既可雕刻，又可附着于各种物体粘贴、塑形，和石材、木材、玻璃都能很好地搭配，应用十分广泛。

普通的纸黏土为白色，干后可着颜色，如水性和油性的颜料，可用水彩或油彩，并且无毒无味。可以制作比较精细的工艺品，近年来成为流行的手工捏塑材料，许多创造的作品成为时尚的装饰。图4-28所示的卡通猫咪就是使用纸黏土制作的。

(2) 树脂黏土：俗称为面粉黏土。以天然聚合物为主要原料，本身是半透明色，性质柔软，可延展至很薄又不会裂开，即使干燥后也能保持弹性。它可塑性高，质感强烈，用法简单，可使用油画颜料、丙烯颜料来调校色彩，然后塑造出心目中的形象，自然风干，制成品能保持不变的形态。

树脂黏土可混合调色，使用更加方便。运用高级的轻型和超轻型的树脂黏土，可以创作出惟妙惟肖的艺术品。图4-29所示为树脂黏土制作的手工作品。

图4-28　卡通猫咪(制作：贝美家)

图4-29　手工作品(来源：酒源坊手工论坛)

(六) 金属材料

金属通常分为黑色金属、有色金属和稀有金属，如铁、铜、钢、铝等。

金属材料的共同特征是：典型地呈现出特有的光泽，是良好的导电体和导热体，不透明、可熔，通常可锻，而且有延长性。

在立体构成中的金属材料大多还是使用价格便宜、易于加工的各类弹簧、铁丝、铁皮、铁球等。图4-30所示为常见的金属材料。

图4-30　常见的金属材料

高温合金材料

在科技高度发达的今天，金属合金材料成为人们寻找新型材料的新宠。如高温合金，是在极高的温度下都不会发生熔化变形且仍能正常工作的金属材料，属高科技材料。

- 超塑性合金：这是一种很奇特的金属，在特定的温度下，这种金属会变得像糖一样柔软，并且有极强的延伸性能。
- 防震合金：这是一种具有消音和防震功能的先进金属材料。用这种金属材料制造的机械零件，自身可以直接削弱震源和噪音。
- 记忆合金：普通的金属材料在外力下变形，若变形超过金属弹性极限则永久变形，无法恢复原形。记忆金属的变形在超过极限后，只需加热，就可以恢复原形。

图4-31所示为神奇的镍钛记忆合金"花瓣"，它在相应的温度下慢慢绽放，让人惊叹称奇。

图4-31　镍钛记忆合金"花瓣"

(七) 玻璃材料

人类发现、加工和应用玻璃材料的历史可以追溯到公元前1600年，当时的古埃及已出现了玻璃手工业，并能加工玻璃花瓶，但不具透明性，到公元前1300年，玻璃才有透明性。图4-32所示为隋朝的玻璃罐。

现今，玻璃材料的应用在我们生活中处处可见。人们为了拥有舒适、清新、安静的生活环境，在建筑中常采用采光性能好、隔音降噪、能防火防盗的玻璃材料。

玻璃是具有各种高机械和光学属性的一类材料，它不经过结晶过程，从融化状态凝固而成，被认为是超低温液体而不是真正的固体。通常玻璃是用硅酸盐和氧化硼、氧化铝或五氧化磷等原料合制而成的。

若加入其他化学物着色剂，玻璃会呈现出各色各样的色彩；若加入其他添加剂，还会改变玻璃的硬度、弹性、透明性等物理属性，从而大大丰富了玻璃材料的种类。图4-33所示为裂纹玻璃球。

图4-32　隋朝玻璃罐　　　　　　　　图4-33　裂纹玻璃球

(八) 其他材料

随着技术的发展，复合材料越来越多地应用到人们的生活中。复合材料是一种混合物，是由两种以上材料所组成的新型材料。

复合材料按其组成分为金属与金属复合材料、非金属与金属复合材料、非金属与非金属复合材料。

由于它集合了各种材料的优点，因而具有较强的兼容性和互补性，对于充分利用材料的特性、满足立体构成设计的需要具有极大的作用。复合材料显著的特点是多功能，且在物理、化学性能方面具有明显的优势。图4-34所示为由复合材料制作的假山，简直可以以假乱真了。

图4-34　复合材料制作的假山

小贴士

废旧材料

随着环保意识的提高，我们也可以找寻一些可利用的废旧材料进行立体构成创作。废旧材料主要指现代工业中的各种垃圾，如包装盒袋、光盘、电脑配件、各种瓶罐、竹、木、布、绳、碎玻璃、塑料的边角料及废五金材料、废机器零件等。

除此之外，还有各种废弃的轻工业产品、生活用品和现成品。各种垃圾的形态结构、材料肌理和视觉语言都能触发设计师的创作动机和灵感。

图4-35所示为废弃的金属易拉罐，图4-36所示为常见的废旧光盘，它们都可以作为立体构成的材料来使用。

图4-35　废弃的金属易拉罐

图4-36　废旧光盘

立体构成的目的和特性决定了在选择和使用材料时不能盲目和随意，而必须具有针对性。在对材料进行选择时，要充分考虑材料的可行性，并正确地使用材料。

第二节　立体构成的加工方法

学习了常用的材料及其特性后，还要学习材料的加工手段和方法，从而使材料在立体构成中发挥更好的效果。

立体构成总是体现着设计者的设计意识和观念，但只有在加工技术的支撑下，才能实现设计意图，获得理想中的设计形态。因此，设计程序和加工方法必须科学、合理。

一、立体构成的设计程序

立体构成的设计过程如下。

(1) 设计构思。这是立体构成的灵魂和生命，起着主导作用。

(2) 设计计划。采用草图等视觉方式将设计构思具体化，包括作品的造型、色彩、选材及尺寸等，要展现出整个作品的最终效果。

(3) 绘制图样。将设计构思所表现的对象造型及大小绘制成图样，有利于不同部件的组装并决定装配的方法，同时可以检验构思和尺寸的可行性、正确性。

(4) 选择材料。结合艺术性与科学性全面考虑，选材时要充分考虑材料的肌理、外观、价

格、加工难易度等。

(5) 转化立体。将平面设计图样中的作品转化为立体实物。使用直尺等工具测量设计图样中各部分的尺寸，将设计图纸转化到所选材料上，实现平面到立体的基本转化。

(6) 作品雏形。通过适当的方法将材料加工成各种毛坯，制作作品雏形。

(7) 作品成型。通过不同的加工方法和工艺改变材料的形状，得到最终的设计形态。注意要根据所选用的材料，选择合适的工具及恰当的加工方法。

(8) 作品组装。将经过加工成型的各部分材料或形态通过不同的组合方法构成一个整体的过程。由于构件材料、形态、尺寸等方面的不同，其组装方法也有不同。

(9) 作品施色。根据设计构思，对作品进行色彩处理，有利于增强其艺术感染力。

(10) 最终检查。完成作品后，再次整体检查作品，发现问题并及时修正。

二、立体构成材料的加工

下面，按照常用的立体构成材料，分别介绍各自所用的加工方法。

(一) 纸材料的加工

纸的加工方法有折纸、纸雕和纸塑三种。纸质材料的成型与纸材的厚度有关。

1. 折纸造型

纸材料对加强空间的意识和观念具有独特的优势。纸材料加工中从平面到立体、从二维到三维的转换，对于空间想象力的培养具有重要的意义。

用纸材料做立体造型加工方便、简捷，通常的加工方法是：折曲、弯曲、切割、粘贴、插接等。卡纸易于弯曲成型，而硬纸板则弯曲成型困难。图4-37所示为纸的折曲造型作品，充满韵律美感。图4-38所示为纸的插接造型作品。

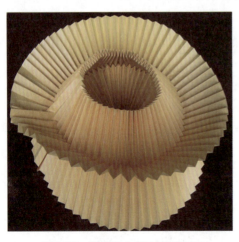

图4-37　纸的折曲(设计参考网)

图4-38　纸的插接(设计参考网)

2. 纸雕造型

纸雕造型主要是指用纸作为原材料进行立体塑造。纸雕塑有很好的手感和手工捏制的新鲜感，可以保留表面肌理效果，也可着色。

案例 4-1

纸 雕

案例说明：纸雕的制作一般是将废报纸、旧杂志、草稿纸等材料揉在一起，堆出大体形态；用白乳胶固定形态，形成一个骨架，再用纸捏成小块按照造型粘贴；粘贴时用白乳胶加入滑石粉加强表面坚硬度，粘贴数层；干硬后，还可以用刻刀进行修型。

制作材料：废报纸、旧杂志、草稿纸、白乳胶、刻刀。

案例点评：纸雕可以按设计师的想法进行设计，造型变化丰富，表现力极强。图4-39所示为纸雕造型作品，该作品不仅形象逼真，而且连纸原有的肌理仍然保留着。

图4-39 纸雕作品(百度网)

3．纸塑造型

用纸浆材料既可直接用手捏造型，也可翻制成型。

纸浆材料是把废纸捣碎，用水泡成。用时加少量的防腐剂、白乳胶和滑石粉、细木粉等。

直接造型：先用铁丝制成骨架，纸浆调配好后用木槌打匀，类似雕塑泥一样使用。

间接造型：就是翻制。先做泥塑，从泥塑翻成石膏阴模，再用石膏阴模翻制成纸浆型。方法是把阴模内洗干净后，刷上一层胶水，然后贴上薄的透明塑料膜为隔离膜，再把调和好的纸浆拍打到阴模上，厚度为5～8厘米。干燥后，脱去阴模，将表面打光或上色。

图4-40所示为纸塑造型物品。

图4-40 纸塑造型物品

(二) 塑料材料的加工

对于塑料材料的加工，因特性有所不同，有硬质塑料、软质塑料，片状、管状等不同性质，其加工方法也不一样。

泡沫块、KT板是立体构成练习中最方便的材料。

1. 切割

在塑料材料上可以切割产生出许多种形态。然后，通过各部分的组合，形成新的构成关系。这对造型表现是十分有益的训练。加工工具可用钢锯条、美工刀、钢丝锯刻型，然后用木锉修形。

2. 组合

组合式尽量多做形态观察。先用铁钉暂时固定，等达到理想的构成后，再用白乳胶固定。对各种塑料瓶、塑料板、塑料管剪裁，再通过插接、粘贴，可以组合变化出不同的块立体、面立体和线立体的造型。

案例4-2

渐变的"门"

案例说明：图4-41所示为塑料材料的立体构成作品。创作线的立体构成，选用渐变的"门"作为主题，把"门"字形状作为立体构成要素。

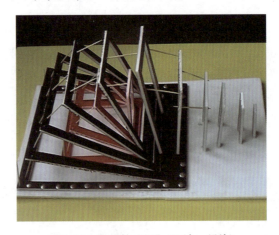

图4-41 渐变的"门"（设计：刘伟）

设计内容：采用黑色、红色的KT板进行创作。从平面形态转化为立体形态，由低到高，再按照等比例的角度排列，整体的空间层次感强。设计中没有采用粘贴材料，根据KT板的特点，作者选用了牙签和图钉把作品连接并固定了起来。

制作材料：KT板、图钉、牙签、刻刀。

案例点评：采用整张的KT板，使用刻刀按照渐变比例裁切，进行平面到立体的转化，外面黑色、内部红色，加上切割部位的白色，整体上来看，该设计空间感强，富于渐变和韵律的美感。

（三）软质材料的加工

各种布、皮革、绳材料都是软性材质，可以构成千变万化的"软雕塑"造型。

1. 布、皮革材料

布、皮革材料的加工方法主要有扎系、折叠、包缠、镂空、剪切等。

(1) 扎系。可正面扎系，也可以进行反面扎系。

(2) 折叠。将布、皮革材料进行折叠处理，产生折痕。

(3) 包缠。用布、皮革材料进行包裹缠绕处理。

(4) 镂空。在基本造型上做镂空处理，是产生虚拟平面或虚拟立体的造型方法。

(5) 剪切。剪切后，在长距离纵向上产生飘逸感，长距离横向上产生悬垂感，短距离上产生透亮感。

Bouquet，"花束"座椅

案例说明： 图4-42所示为日本家具设计师Tokujin Yoshioka(吉冈德仁)设计的作品——Bouquet，"花束"座椅。

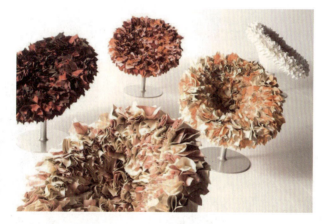

图4-42　"花束"座椅

设计内容： 座椅的外形如同一个巨大的花朵，三万朵彩色布料"小花瓣"全部为手工折叠，"花朵"材料为光纤玻璃材料、抗压的聚氨酯泡沫体和聚酯光纤，椅杆采用的是铬金属。

制作材料： 彩色布料、铬金属。

案例点评： 设计师采用巨大数量的彩色折叠布料制作椅座，配合布料的相近色彩，使得座椅整体上看起来就像一朵盛开的花朵。该作品中，花朵的处理是关键，布片作为设计构成的基本元素，采用众多柔软的折叠布料重复结合，形成了整体和谐的立体形态。

2. 线绳材料

各种线绳的表现手段非常多，一般有抽纱、编织、缠绕、系结等。

(1) 抽纱。去纬线，留经纱，形成流苏效果，再编结成各种形状。

(2) 编织。可以形成各种半立体浮雕感装饰图案效果。

(3) 缠绕。既可体现出线的语言，也可体现曲面体的语言，如盘扣。图4-43所示为线绳材料的缠绕立体构成。

(4) 系结。把绳子捆绑和扎系联系一起，形成结索、如马蹄结、8字结、花结等。图4-44所示的中国结采用的就是系结方法。

图4-43 线绳材料立体构成(设计：赵玲玲)

图4-44 中国结

(四) 竹木材料的加工

竹木材料是天然造型材料，加工容易，质量轻，既有硬性，也有柔性，拉伸强度大，外表美观。但由于竹、木是有机体，会扭曲胀裂、变形，因此加工时要注意适应材料的特性，可上蜡或油漆以防腐。

竹木材料造型的常用加工方法有锯割、刨削、接合、弯曲和雕刻等。

1．雕刻

雕刻是最常见的基本技法，有圆雕、浮雕、透雕之分。利用木材的松软物理特性，用各种工具改变木材的形状或对木材表面挖切，产生立体的装饰图形。使用的工具一般有平凿、斜口刀、圆口刀、齿口刀等。

加工的步骤是：先劈凿出大形，去掉多余部分，接着用刀刻画。之后进行整理、砂磨、抛光，注意保留刀痕和竹木纹理。图4-45所示为椴木雕刻作品。

图4-45 椴木雕刻作品

2．锯割

锯割是利用木锯把木材进行分割的方法。一般木材被切割后表面粗糙，给人质地疏松的心理效应。锯割时，锯子与材料成60度角。锯直线时，应注意木材纹路；锯曲线、弧线可选用钢丝锯。竹子应竖向破劈。

3．刨削

刨削是对木材表面进行加工的常用方法，即利用锋利的金属刀具切削木材表面，使木材外形符合设计需求，即木材表面变得光滑平整，纹理清晰，给人以整洁、结实、轻快、精神的心理感受。操作时注意方式，从上往下，从内向外，避免损坏材料边缘或割伤手指。可使用小铁刨、花式刨、美工刀等工具。刨削之后还可用砂纸、锉刀磨平使之光滑。

4. 弯曲

竹木材料具有韧性，适合弯曲加工。将木板、竹片在水中浸泡，通过烘、蒸等方法加以软化处理，木材就可以进行弯曲加工，最后定型。弯曲好的材料应用夹钳或用绳子绑扎固定。木材的可塑性、韧性是较弱的，一般不宜进行弯曲，但可以把木材剧割成片状或条状。

5. 接合

竹木材料的传统接合方式是榫接和嵌合。利用材料自身的可切削特征，把接合处加工成榫头和卯眼，然后进行榫接和嵌合连接。也可以采用金属件的拴接、钉合、化学材料的黏合。除此之外，常用的造型方法还有悬挂、撑顶、捆扎等方法组合。

6. 编结

用竹篾、藤和柳条编结的方法，在家具、轻工业产业、日用品、工艺美术造型等方面应用非常广泛。一般以较厚硬的竹、木材料先做成骨架造型，然后再用薄、细、软的竹篾、藤、柳条材料进行编结。图4-46所示为藤条编结物品。

图4-46　藤条编结物品

7. 做旧

竹木材料的材质、纹理在造型中体现出一种视觉美感，产生的肌理裂痕、色质等都传递出古色古香的韵味。做旧的表现手段有热水烫、火熏烤、弯曲变形、锉刮、割、钻出肌理裂痕，涂油、上色做旧。

（五）泥石材料的加工

立体构成中，砖、瓦、沙、石、雕塑泥土、水泥、石膏粉、滑石粉等材料使用起来较为方便。一般泥石材料的常用加工方法如下。

1. 泥塑

以泥土为原料，以手工捏制成形。先用木桩或铁丝做骨架，固定在底座上，然后用泥填塞塑造。图4-47所示为民间泥塑造型设计作品。

图4-47　民间泥塑

2. 垒砌

可以用鹅卵石或碎石块堆垒，也可以用砖瓦堆垒，就像砌墙一样，用水泥和地板胶掺和

砌出造型。

3．塑型

将铁丝网做骨架组合构成造型，调和石膏水泥，石膏与水泥的比例为4∶1。调制时注意水要适当。然后用雕塑刀将调好的石膏水泥材料填塞进铁丝网的卷曲形状内，再进行表面平整。干燥之后锉平、砂磨、着色而成。

4．浇注

用木料或塑料制成模具，浇注过程是把石膏和水一起搅拌均匀，然后注入模具。注意消除气泡，通过振动和摇动消除里面的空气。干燥后脱模，最后组合造型。

5．烧制

将和好的陶泥放在转盘上，通过旋转逐渐将其拉伸成立体形态，可以拉成实心体，也可以拉成空心体。再在外面钻孔，最后将成品放入窑中烧制而成。

6．堆摆

将砖、瓦、泥、沙、石材料集合堆放一起，还可以将这些原材料与金属、玻璃、竹木、塑料等材料混合堆摆，甚至和现成品黏合摆放一起，这种表现方式适合于表现具有空间感的造型。图4-48所示为沙雕造型设计作品。

图4-48　沙雕

（六）金属材料的加工

金属富有光泽、有磁性、有韧性、有较强的视觉感。金属造型的形式也变化丰富，精致美观。一般立体构成中常以钢、铁、铜、铝、铅为主。金属材料的成型是以线、棒、条、管、板、片等形状来构建的。加工以切割、弯曲、打造、组接、抛光为主。

1．金属线、网架加工

用剪刀断割取料，用编织、系扣、缠绕等形式产生线和面的感觉。图4-49所示为金属线造型。

图4-49　金属线造型

2．金属棒、条、管加工

用钢锯断料，造型常以弯曲、组合、框构、回旋的形式去表现通透的空间、轻快的生命节奏。组接时，除了焊接，还可捆缚。

3．金属板、片加工

金属板、片的切割可用钢锯。造型手段与纸类相同，用老虎钳夹住，进行弯曲、折叠、扭转。打造形状可以用木块、木槌敲打，使之凹凸变形。组接时，如接触面较大，可用金属铰合；如接触面较小，则使用焊接固定；如活动固定，可以用铰接。图4-50所示为金属板材料的钢蝴蝶雕塑。图4-51所示为铜雕造型作品。

图4-50　钢蝴蝶雕塑

图4-51　铜制雕塑

(七) 玻璃材料的加工

玻璃一般具有较强的硬度，而且易碎，呈现透明或半透明的物理特性，在常温下玻璃的可塑性、韧性都很差。玻璃的特性决定了它能够被施以多种加工方法，形成丰富的造型形态。

玻璃材料的加工一般是在高温熔化状态下进行的。在常温下只能进行简单的切割和粘接，并且加工技术难度大。玻璃生产的主要原料有玻璃形成体、玻璃调整物和玻璃中间体，其余为辅助原料。切割工具主要是玻璃钻刀，粘接材料是硅胶等黏合剂。

除此之外，还有一些加工方法，这需要设计者在实践中不断探索。

图4-52所示为玻璃材料所制的作品。

图4-52　玻璃制品

 本章小结

　　材料的运用涉及很多领域。在立体构成中，运用材料表现作品时，将遇到更多的问题，更多的启发。本章主要是开拓思维，提高动手能力，争取在作品的材料运用中能有新的突破。

　　在本章我们主要学习了立体构成中常用的材料及其特性，了解了材料的主要加工方法。构成并不是仅仅停留在材料的原始属性上，而是要通过艺术手段，选择最恰当的材料和加工方法，赋予材质和作品艺术生命力，从而获得最佳的视觉和触觉艺术效果。

 思考练习

1. 举例分析几种材料的性能和特点。
2. 思考还有哪些不常见的材料也可以用于立体构成的制作中呢？

第五章

立体构成的构造形式

学习要点及目标

- 掌握立体构成中点、线、面和体的造型技巧。
- 理解空间造型的构成原则和规律。
- 深刻体会立体构成的几种造型元素在现实设计中的应用和体现。

引导案例

矗立在城市中的立体构成

城市的美,不仅仅在于有一些美丽的公园、标志性的公共建筑,而是城市的整个环境乃至细部的和谐之美。在城市景观的设计中,立体构成中点、线、面、体的造型要素无处不在,公路、街道、建筑、标志等每一个城市景观要素都决定着城市的整体规划效果。

让我们以北京为例,寻找一下城市中的"立体构成"吧!城市中形形色色的草坪、花坛就如同一个个半立体构成,为城市增加着大面积的层次感;林立的高楼大厦就像一件件柱式立体构成一样,建筑师将"立体构成"作品无限放大,在满足城市功能性的同时,为城市带来现代感,并满足了人们的视觉审美需求。

第一节 半立体构成

半立体构成也被称作二点五维构成、二点五维浮雕、半浮雕,是从平面到立体两种形态之间的一个过渡形态。其制作方式是:通过对平面材料的切割、折叠、弯曲、镂空、插接等构成手段,使平面的材料产生立体的效果。半立体构成练习是从平面到立体的一个初级训练阶段,通过对平面的材料进行多种手段的变化,训练学生的立体思维和动手能力。

在实际生活应用中,很多空间立体造型结构,都具有半立体构成的特点,如立体贺卡的制作,多种转换手法可以体现一定的趣味性,使平面材料立体起来,如图5-1所示。技术与实用性的联系,也体现了实用和审美的完美结合。再比如,城市景观中浮雕作品的制作手法、壁画的手法,如图5-2所示;生活中的各种工艺品、生活用品,如图5-3所示,均是对半立体构成的应用,通过利用造型的低洼、凹凸效果形成影像,具有一定的层次空间。而在服装设计和制作中,就是以面料为主材,经过裁剪加工形成各种褶皱,形成空间半立体造型。

半立体构成的主要制作材料有纸张(如图5-4~图5-6所示)、泡沫、金属板、石膏板(如图5-7所示)、胶合板、塑料面板、有机玻璃等。

但在实际制作中,胶合板、塑料面板、有机玻璃等材料价格比较昂贵,而且对制作条件要求比较特殊,也需要特殊的加工设备和工具,因此,在实际课堂训练中应用得比较少。

第五章　立体构成的构造形式

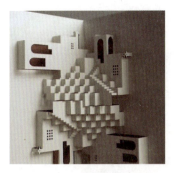

图5-1　贺卡制作成品

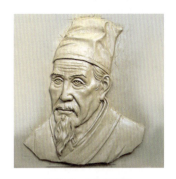

图5-2　浮雕作品

图5-3　玻璃浮雕工艺品

图5-4　卡纸材料

图5-5　皱纹纸材

图5-6　瓦楞纸材

图5-7　石膏材料

纸是立体构成中应用最广泛的材料。用纸材料做立体造型，加工方便、简捷，通常的加工方法有如下几种。

- 折叠：包括直线折叠、折线折叠、曲线折叠。折叠前最好用刀背刻画折叠线，以易于折叠。
- 弯曲：包括扭曲、卷曲、螺旋曲。
- 切割：分为直线切割、曲线切割、挖切。切割工具主要是美工刀(如图5-8所示)、剪刀(如图5-9所示)等。
- 接合：分为插接、编接、粘接。粘接材料主要是双面胶、乳白胶等。

图5-8 美工刀

图5-9 剪刀

一、半立体构成的分类

半立体构成分为抽象构成和具象构成两种构成形式。

(一)抽象构成

抽象构成是指运用前面所提到的加工变形手段,创作一个抽象的半立体形态,并使该形态具有美感和如同音乐、数学一样的节奏感及韵律感,体现美的艺术效果,如图5-10、图5-11所示。

图5-10 抽象纸浮雕作品

图 5-11 有韵律美感的抽象纸浮雕作品

(二)具象构成

具象构成是通过各种加工和变形的手段,来表现具象的人物、动物、风景、植物等各种题材。也就是运用高度概括和夸张变形的手段,体现具象物的具体特征,同时要把握整体的结构安排和形式,锻炼对具象物的概括和提炼能力。

如图5-12所示是利用卡纸制作的有具象构成效果的创作作品;如图5-13所示,运用了白色卡纸的层层叠加,形成韵律美感;如图5-14

图5-12 卡纸浮雕

所示，运用卡纸的硬度，采用纸扇子造型，最后形成优美的金鱼造型。

图5-13　白色卡纸具象造型

图5-14　卡纸具象金鱼造型

运用纸浮雕的各种手法，形成各种美妙的具象构成形式，非常适用于生活中的各种工艺品造型，如各种墙面装饰品、壁挂、店面的装饰、橱窗的展示等，充分体现了艺术与现实生活的紧密关联。同时也能够锻炼制作者的具象思维能力和动手能力，是一种很好的立体构成训练手段。

二、半立体构成的制作手法

半立体构成的制作是对平面材料进行折叠、弯曲及切割、拉引等操作，而使平面产生深度空间感，具体手法如下。

(一) 无切口折曲

无切口折曲是指通过一定的折压处理，使面材形成曲折、褶皱，需要材料具有一定的柔韧性、延展性，纸张类材料不能太薄或太脆，否则非常容易被折断，形成缺口。

1. 做褶

将面材进行揉搓，因为多方向的受力而形成不定型的褶皱，褶皱杂乱而没有方向感，如图5-15所示。

图5-15　纸面揉皱效果

褶皱作为一种半立体构成效果，形成了独特的肌理特点，如图5-16所示。在创意设计中，这种效果也是经常被应用的。如图5-17所示，就是恰当地利用了褶皱的特效所设计的一个非常有创意的广告设计作品。

图5-16　揉皱的纸团效果

图5-17　用褶皱效果创意的广告

2．抽褶

抽褶主要应用于纺织类材料，不破坏材料，通过用线来抽紧，形成面料上的褶皱，可以产生多种形式的造型，打破面料本身的单调感。如在服装中常见的抽褶处理，如图5-18和图5-19所示。

图5-18　布料的褶皱效果

图5-19　布料缝纫后的褶皱

面料的褶皱效果在生活中常应用在服装造型设计、窗帘造型设计等方面，可以使平面造型更显丰富，更富有变化，在视觉上更加有冲击力。应用了半浮雕效果的生活用品，造型会显得非常有艺术个性。如图5-20所示为窗帘褶皱应用效果，图5-21所示为有半浮雕效果的沙发靠垫。

3．折曲

面材通过单向、变向、双向、相背、相对等折曲方式，形成各种丰富的变化。薄的面材可以通过折曲而成为折曲面材；厚质的面材可以通过雕刻、镂空等方式而得到折曲效果。

面材在折曲时，首先在需要折曲的位置画线，然后依照线的位置进行折叠，如图5-22所示。为了方便较厚面材的折曲，可以在折曲位置划痕，但是划痕一定不能过深，否则非常容易断裂，要保留一定的连接厚度。

第五章　立体构成的构造形式

图5-20　窗帘褶皱应用效果

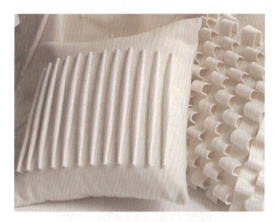

图5-21　有半浮雕效果的沙发靠垫

图5-22　卡纸折曲效果

折曲效果按照线条的造型形态，可以分为如下几类。

1) 直线折曲

先剪裁好卡纸，规格为10厘米×10厘米，用铅笔根据所要制作的造型画线，然后用美工刀在反面轻轻划痕迹，通过折曲，最后效果如图5-23所示。直线折曲半立体构成可以进行重复构成，如同平面构成中的重复形式，可以形成一种稳定的美感，如图5-24所示。

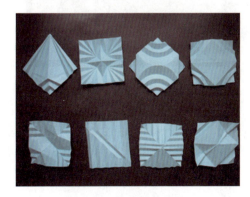

图5-23　直线折曲效果

图5-24　直线折曲半浮雕重复效果

2) 曲线折曲

曲线折曲是在卡纸上用曲线痕迹造型,可以用带鸭嘴笔的圆规做曲线划痕,然后如同直线折曲一样,根据所需的方向进行折曲,效果如图5-25、图5-26所示,最终效果显得圆润而又立体。

图5-25　扇形曲线半立体构成

图5-26　曲线折曲造型

3) 对称造型折曲组合

折曲造型还可以设计成对称样式,比如左右对称、360度对称,这个过程可以综合直线折曲和曲线折曲。组合完成后,形成对称效果,可以体现出一种平衡的视觉美感,如图5-27和图5-28所示。

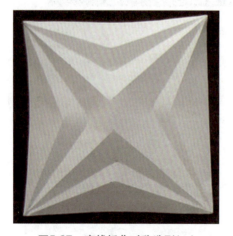

图5-27　直线折曲对称造型(一)

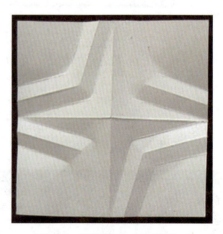

图5-28　直线折曲对称造型(二)

4) 综合折曲造型

综合运用直线、曲线、对称等组合可形成综合造型。综合形式的折曲造型可以根据自己的需要,自行设计各种表现形式,也可以参考平面构成中的发射、重复、渐变等形式,是一种半立体构成的综合表现形式,如图5-29所示。

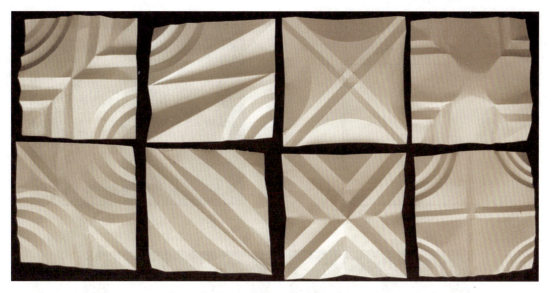

图5-29 综合形式半立体构成

划痕与折叠方向

划痕的方向与折曲的方向是相反的。一般用铅笔做淡淡的标记线即可，如果铅笔线过于浓重，就会显得很脏。较薄的面材可以直接折曲，不必做划痕。

（二）切割

切割对面材而言是一种破坏，但破坏的是平面，而得到的是立体。所以，切割不同于划痕，一定要对面材进行彻底的割断，并形成一定的裂口。通过一次或多次的切割，再将切割与折曲效果结合，可以使半立体构成的造型表现形式更加丰富。如图5-30～图5-36所示，均是取规格为10厘米×10厘米卡纸进行造型的过程及效果。

切割造型也可以通过刀口的多少、位置的不同而产生各种不同的造型效果。下面从一切多折和多切多折两个角度分析造型的构成特点。

1. 一切多折

一切多折是指在卡纸上只切割一个刀口，然后根据刀口的位置进行折叠造型。刀口的位置可以是在卡纸的中央，也可以是在卡纸的侧面，即分为一侧水平切口和中央水平切口两种造型。

1）一侧水平切口

如图5-30所示，取10厘米×10厘米的卡纸，从纸中央到边缘线，平行于另一条边缘线，用美工刀用力划一条水平切口线，长度是5厘米，然后就可以依据切口位置创作各类构成，如图5-31和图5-32所示。

图5-30　一侧水平切口

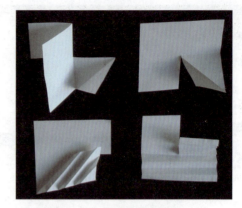
图5-31　一侧水平切口作品(一)

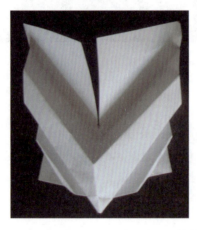
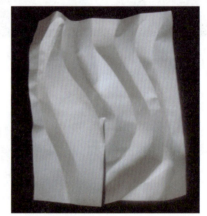

图5-32　一侧水平切口作品(二)

2) 中央水平切口

如图5-33所示，在纸中央用美工刀用力划一条水平直切口线，长度为5厘米，然后就可以依据切口位置创作各类构成，如图5-34～图5-36所示。

图5-33　中央水平切口

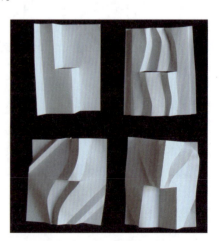
图5-34　中央水平切口作品(一)

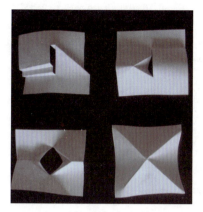

图5-35 中央水平切口作品(二)

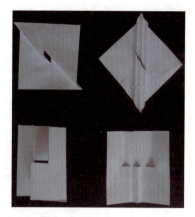

图5-36 中央水平切口作品(三)

2. 多切多折

多切多折是指在造型纸上切割多次，然后综合运用直线、斜线、曲线等线形进行构成创作，如图5-37～图5-40所示。多切多折由于对刀口的切割位置和大小没有严格的要求，因此在制作过程中，综合运用各种线形的搭配变化，形成非常丰富的造型，可以充分发挥制作者的想象力。

图5-37 直线切割

图5-38 折线切割

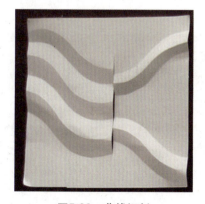

图5-39 曲线切割

图5-40 直线曲线结合切割

以重复性直线折曲造型为主体，在凸起或凹进的棱的部位再次进行各种形式的切割，可以形成一种重复性的律动美感，如图5-41～图5-43所示。

图5-41　重复性切割造型

图5-42　直线重复性切割

图5-43　折线切割

单体切割造型可以进行各种组合。经过组合后，造型的表现形式就更加丰富多彩了，此过程可以充分发挥制作者的想象力和创造能力，如图5-44～图5-48所示。

图5-44　变化式切割

图5-45　单体切割重复性组合

图5-46　单体切割重复性组合

图5-47　直线切割造型

图5-48　综合切割造型

(三) 薄壳面材的制作

面材切割口的缺失多少，可以形成薄壳面材不同程度的高低起伏变化。例如，将几个圆形面材的切割量分别设定为1/12、1/8、1/4、1/2，再将材料进行粘接，就可以得到不同高度的圆锥体。利用此种薄壳造型，再次进行切割、镂空等，就可以丰富该造型。在综合构成中，这是一种应用率非常高的手段，如图5-49和图5-50所示。

图5-49　薄壳造型

图5-50　薄壳造型应用

薄壳造型还可以将圆心设计在不同的位置，例如设计在卡纸的边缘，或者设计成S形，会产生更加不同的美感效果。

案例5-1

半立体构成的制作

设计要求： 选择硬质纸材料，在中间位置做一个5厘米的切口，切口周围的造型可以自行设计，要求有艺术美感。

案例说明： 制作之前，应该充分考虑最终效果及布局，切口的位置可进行变换。

制作材料： 铅笔、直尺、美工刀、硬质纸材等。

制作步骤：

(1) 首先选取10厘米×10厘米的硬质纸材(图5-51所示为选择好的纸材)，然后在该材料上

用铅笔轻画造型痕迹，中间位置为5厘米长的切割口，周围是围绕该切口设计的造型，随后用美工刀将5厘米的切口彻底切割开，其余位置轻做划痕而不切割开。图5-52所示为做好铅笔痕迹线的效果。

(2) 将切割好的纸材进行整理，突起的位置是做过划痕的位置，尤其注意不要划透，按照事先的设计整理好作品。图5-53所示为最终效果。

图5-51　选取好的硬质纸材

图5-52　画好铅笔痕迹的效果

图5-53　中央有切口的半立体构成作品

案例点评：该作品是中央有一个切口的半立体构成作品，作品完成得比较整齐，划痕恰到好处，造型被设计成旋转式对称效果，具有艺术美感。

案例5-2

半立体构成的具象应用

案例说明：半立体构成的表现形式非常多，而薄壳造型是其主要表现形式之一，主要应用于动物造型的眼睛效果、身体造型效果等，制作过程中可以充分运用自己的想象力和创造力进行创新，可以得到意想不到的美妙效果。

设计内容：图5-54所示为应用薄壳造型而设计的孔雀。在此作品中，设计者充分利用了薄壳造型的特点，将其应用在孔雀尾巴的边缘处；在孔雀尾巴的位置应用的是镂空手法，此手法也常被应用在面料设计、服装服饰、春节的挂贴中；孔雀的身体和头部也应用了半立体构成中去掉部分材料的手法，使平面纸材产生浮雕效果。

案例点评：经过半立体构成手法处理后的孔雀造型，显得非常具有艺术抽象美感，作品手法简洁，造型大方，将所学半立体构成知识充分应用，并且不被传统造型所束缚，体现了设计者活学活用的思维方式。

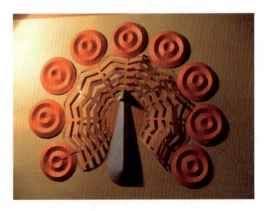
图5-54　薄壳造型的应用

思考练习

半立体构成在生活中有很多应用，例如在建筑、家具、服装、生产用的机械设备、汽车、各类生活工具、器皿及各种装饰雕塑中，其造型的创新有赖于对生活的细心观察和体验，设计灵感的来源也是多方面、多角度的，因此，注意观察大自然和身边的各种设计造型，甚至其他的设计门类都是非常必要的。

实训课堂

用10厘米×10厘米卡纸，按照下列要求，制作一切多折(一侧水平切口)切割造型作品。

1. 线型对折叠造型的影响
(1) 创作相同方向的直线(水平线)折叠。
(2) 创作相同方向的直线(垂直线)折叠。
(3) 创作相同方向的直线(斜线)折叠。
(4) 创作相同方向的直线(曲线)折叠。
(5) 创作相同方向的曲线、直线结合折叠。

2. 方向对折叠造型的影响(先设定一条水平线)
(1) 创作与水平线成90度方向组合的直线折叠。
(2) 创作与水平线成45度方向组合的直线折叠。

3. 折叠部位对折叠造型的影响
(1) 在切割开的部位以直线折叠一边。
(2) 在切割开的部位以直线折叠两边。
(3) 在切割开的部位以直线折叠三边。
(4) 在切割开的部位以直线折叠四边。

4. 折叠层次对折叠造型的影响
(1) 在切割开的部位创作单条直线折叠变化。
(2) 在切割开的部位创作三条直线折叠变化。
(3) 在切割开的部位创作五条直线折叠变化。
(4) 在切割开的部位创作七条直线折叠变化。

5. 折叠变化对折叠造型的影响
(1) 在切割开的部位进行直线对称折叠。
(2) 在切割开的部位进行直线均衡折叠。
(3) 在切割开的部位进行曲线对称折叠。
(4) 在切割开的部位进行曲线均衡折叠。

第二节　板式构成

　　板式构成，是在面材经过多次重复性的折曲加工或者切割加工后而形成的面积比较大的、具有浮雕效果的板式形式。板式构成由于其起伏效果明显，通过不同角度的光影照射后，可以形成更加立体的效果，表现力非常丰富。板式构成造型被广泛应用于室内、室外、天花板等墙面处理中，另外在小型壁饰、背景墙、包装中也常应用到此种造型。

　　板式构成的制作过程可以分为两步：首先，确定板底的基础造型，即板底也是经过折曲加工过的；其次，在板底上进行各种不同手段的加工处理，例如切割、镂空、凹凸加工、拉伸等变化，最终形成板式构成的完整造型。

一、直线折曲造型

　　直线折曲是指在一张平面的硬纸上，按照设计好的直线反复折曲，形成瓦棱台或者方台，可以作为基地，也可以直接应用。造型的凹凸变化之间会互相制约，坚固度比较好，适合应用在防止磕碰物品的包装设计中。如图5-55所示为瓦棱台和方台的造型。

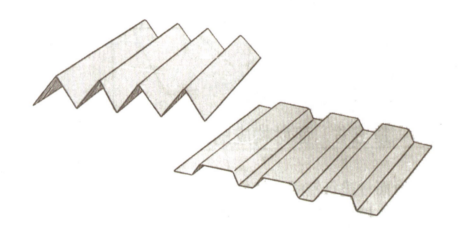

图5-55　瓦棱台和方台

（一）蛇腹纹造型

　　直线折曲还可以有其他的变化形式，蛇腹纹造型就是一种方式。在一张平面的长方形卡纸上，使一种直线折曲效果反复出现，这种只用直线的折曲所形成的造型，其各部分的凹凸变化会互相制约，折曲难度比较大，但是，折曲过后的效果也非常好，最典型的造型就是蛇腹纹造型。其制作过程也是先在纸上用铅笔轻轻做痕迹，然后用美工刀轻划，最后折曲。如图5-56所示为其平面展开图，图5-57所示为最后效果图。

　　蛇腹纹造型的变化效果很多，例如，长度上的等距离设计，而等距离设计也会有多种变化。如图5-58和图5-59所示均为单位距离完全相等的造型，但图5-59中的变化形成一种阶梯状，其律动感更强于图5-58中的效果。

第五章　立体构成的构造形式

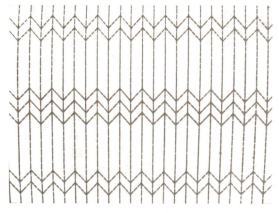

图5-56　蛇腹纹平面图

图5-57　蛇腹纹效果

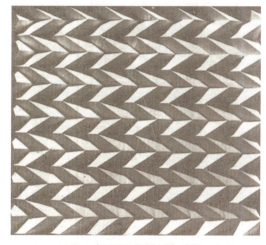

图5-58　蛇腹纹等距离设计(一)

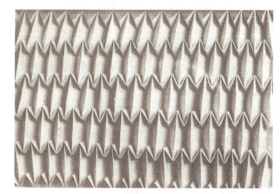

图5-59　蛇腹纹等距离设计(二)

蛇腹纹造型还可以立体应用。如图5-60所示，将造型好的板式蛇腹纹造型弯曲，形成半圆弧状，距离变化丰富，非常具有韵律美感，是一件优秀的立体构成作品。由此可见，设计者的构思在造型变化中是最重要的。

(二) 斜向折曲造型

斜向折曲造型是指造型线与纸的边线方向相比而言是倾斜的，形成另外一种变化造型。如图5-61所示，在平面的纸板上事先画好划痕线，在竖向的单位里，分成上下两组设计成相向交错的斜向折曲，然后就可以按照划痕折曲。最终作品如图5-62所示，具有较强的韵律。

斜向折曲也可以自行设计成多种样式。如图5-63所示为设计好的菱形斜向折曲平面展开，图5-64所示为造型完成后的效果。在设计过程中，可以事先进行小面积的设计，然后观

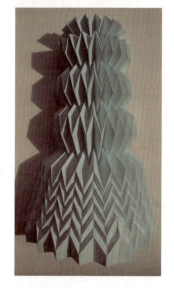

图5-60　特异变化效果蛇腹纹造型

察其效果是否满意，再进行改善和变化。

图5-61 斜向折曲展开图

图5-62 斜向折曲完成造型

图5-63 菱形斜向折曲平面展开图

图5-64 菱形斜向折曲效果

类似锥状的"金字塔"造型也是斜向造型的一种表现方式。如图5-65所示为其平面展开图，在正方形的单位格子内，以对角线分割，形成向上方向的穿插排列。最终效果如图5-66所示，其造型优美而富于变化。

图5-65 金字塔造型展开图

图5-66 金字塔造型

二、曲线折曲造型

在板式构成中，直线折曲效果比较常见。直线折曲可以形成明快、刚硬、果断的效果，如果直线折曲与曲线折曲结合，则会形成圆润、活泼的效果。其制作过程如上所述，先设计造型、在纸上画痕、用美工刀轻划痕迹，然后折曲。通过光线的照射，效果富于立体感。如

图5-67所示为平面展开图，图5-68所示为其折曲后的效果。

图5-67　平面展开图

图5-68　曲线折曲效果

纸的板式构成造型特点

(1) 在外观形态方面。

纸的板式构成与布料造型制品都是在同一平面上呈现浮雕式立体效果，在材料上归属于立体构成中的面材制作大类。纸的板式构成由于其材料的硬质特点，呈现出整齐划一、立体效果强的外观。其制成后的表现形式是浮雕效果的，是立体的。

(2) 在结构制作方面。

需要先设定一定的"骨骼"基础，在制作过程中都是按板基进行有规律的、重复性的折曲处理。纸的板式构成是在同一平面上，先确定板基的基本骨架，通过有规律的、反复的折曲，以保持在总体上达到平面的效果。或者再在上面进行其他的加工处理，制成的效果也是浮雕式的。

在板式结构造型中，蛇腹纹造型和金字塔造型是非常常见，而且在生活中也很常用的表现形式，其造型不仅美观、大方，而且具有很多实用价值，例如应用在包装设计中，可以改变平面造型比较单调的效果。在生活中多去观察板式造型的应用特点，并思考：板式造型还有哪些表现形式？其表现形式具备怎样的实用价值和美学价值？同时尝试其制作方法。

应用蛇腹纹造型，制作一个板式结构立体构成作品，不限制大小和尺寸，可自行设计间

距和折曲的深浅效果,并具体说明在生活中可以怎样进行应用。

第三节 柱式构成

柱式构成造型是半立体面材过渡到立体的第一个形态。柱式结构一般呈现出坚硬的质感,当然也有充气的软质柱式形态。在实际生活应用中,多起承担重量的作用,因此常给人以粗壮、坚硬、力量感的感受。

柱式构成是指以平面的卡纸为原材料,进行反复多次的折曲,再将最后的边缘粘贴,可以形成一个柱端和柱底没有封闭,而柱身相对封闭的柱式造型。如果在此造型的基础上,再对柱端和柱底进行封闭造型设计,就可以成为封闭式的柱体造型;还可以对柱体的面进行设计,形成多种艺术变化;而对柱体的棱线进行变化设计,也可以使柱体造型形成更多样式上的变化。

柱式构成也可以叫作筒式构成,规则造型基本有三角柱、四棱柱、五棱柱、六棱柱、八棱柱、多棱柱和圆柱等多种形式变化,如图5-69所示。也可以自己进行造型的设计和创新,使整体造型变化更加丰富。例如内部充气的软质柱体,可以依据造型的需要,制作出各种卡通造型等。

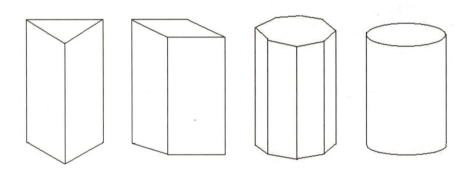

图5-69 基础柱形的变化

柱体也会有很多不规则的变化,如图5-70所示。不规则的变化会显得整体效果自由、活泼,在生活中也常应用在灯笼、灯具、城市雕塑等方面。

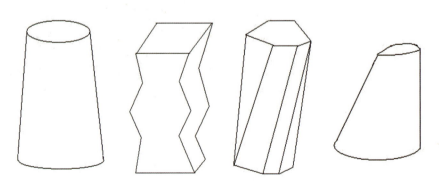

图5-70 变化柱型

柱式结构的变化形式归纳起来主要有柱端变化、柱面变化、柱体棱线的变化等。

一、柱端变化

柱端的变化包括柱顶和柱底均可以进行设计和变化。其变化形式主要有：反复折曲、切割形成的向内侧和外侧的凹凸造型，即切割后的反复折曲变化，如图5-71所示；切割后彻底剪掉部分卡纸，如图5-72所示，即剪成锯齿状的造型；在柱端造型上再额外增加卡纸进行造型等。

图5-71　凸出折曲

图5-72　锯齿状折曲

图5-73所示是将柱端剪缺一部分，剪缺的部分按照事先的设计，形成各种线形的变化；图5-74所示是在柱端进行凹凸的折曲，类似于半浮雕效果的应用。

图5-73　柱端剪缺设计

图5-74　柱端折曲设计

图5-75所示是将柱端的卡纸向内折曲形成的效果；图5-76所示是自由形式的柱端造型设计，艺术欣赏性比较强，是一种不规则的设计，具有独特的艺术美感。

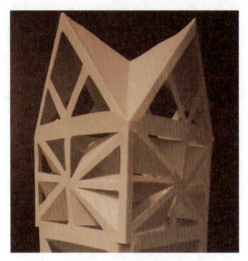

图5-75 凹进设计

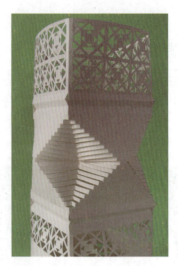

图5-76 自由造型设计

规则的柱端造型设计，会使造型显得秩序感强，比较稳定，而抽象的变化造型的设计，会给人一种自由、随意的感受。无论是哪种造型，均应设计出丰富的艺术变化，使整体造型更加有艺术美的感染力。

二、柱面变化

柱面变化是指在柱体的侧面上，进行有秩序、有规律的折曲、切割加工，其加工后可以呈现凹凸或拉伸的效果，切割面还可以形成像开窗一样的效果，增强了柱体的变化样式，使柱体的透明感加强。不论何种柱体，都可以进行横向、斜向或垂直方向的切割，使柱体经过造型后，形成一种旋转式的变化。

如图5-77所示为各种切割变化；图5-78所示为切割成条状后进行拉伸；图5-79所示为镂空变化。由学生作品可见，每个作品的柱面变化都不是单一的一种样式，而是多种变化的结合，使整体变化显得更加丰富。

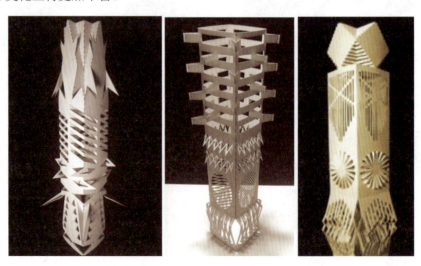

图5-77 柱面凹凸切割变化

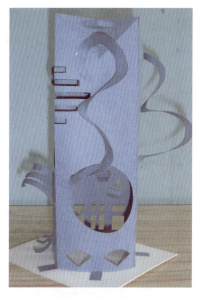 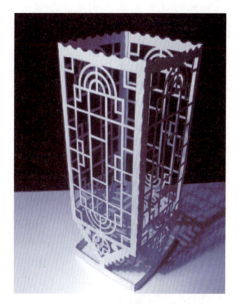

图5-78　拉伸变化　　　　　　　　图5-79　镂空变化

从以上的柱面造型变化可以看出：柱面的变化可以是抽象的重复、渐变，也可以是很具象的造型内容，甚至是故事画面。在此创作过程中，也综合体现了平面构成的许多因素，以及立体构成中半浮雕构成的应用。由此可见，立体构成是综合应用了以往所学的知识，是在平面构成等知识体系上的发展和升华。

三、柱体棱线的变化

柱体棱线的变化也是柱体造型变化的重点。在棱线上，按照画线部位进行折曲，可以形成如同半浮雕的效果；进行切割，可以使切割后的部分向内凹陷，凹陷的部位可以设计成重复、渐变、发射等抽象造型，既形成了一定的秩序性，又具有独特的韵律感；另外，还可以如同在柱面做镂空效果一样，在柱棱的部位做镂空，将多余的部分切掉，再配合折曲、凹凸等效果，使整个柱体的变化更加丰富。

在棱线的切割中，最常用的是直线切割，而直线切割也可以形成很多不同的外观形式。如图5-80所示，是用直线切割所形成的棱线渐变变化；而图5-81所示也是直线切割，但是结合了反复的折曲，就形成了三棱的造型，形式非常独特新颖。

如果棱线是向外突出的，切割后的造型基本是向相反方向折曲；而如果棱线是向内凹陷的，切割的造型自然是向外的。如图5-82所示，棱线向内凹陷，最后切割的造型即向外突起。图5-83所示是将直线切割与曲线切割的结合。

棱线上的切割造型不仅仅局限于直线，也可以是曲线。如图5-84所示即是进行曲线切割，交错的造型设计显得非常独特。如图5-85所示是充分利用了棱线而设计的具象造型，变化形式非常具有趣味性，经过棱线的切割设计形式也非常有创意，该造型整体感非常好。

棱线部位的变化还可以如图5-86所示，用具象的形式体现，该作品用镂空效果体现了一个主题设计元素；如图5-87所示，是在棱线部位进行切割和翻卷的设计，造型也独具特色，是一个以音乐为主题的设计，作品很整体，构思巧妙，主题表达也很清晰。

图5-80 直线切割

图5-81 折曲和切割结合

图5-82 向内凹陷

图5-83 切割变化

图5-84 浮雕效果

图5-85 渐变浮雕效果

图5-86 具象切割

图5-87 综合式

第五章 立体构成的构造形式

小贴士

错位切割技巧

　　棱线的变化还有错位切割，即切割线如同阶梯状依次变化排列，可以依次占有两个或三个棱线，形成一种转体变化，如图5-88所示为平面展开图；纵向切割，即切割线的方向是竖向的，可以使棱线消失在切割变化中；曲线切割，即棱线的造型会形成曲线变化，折线的位置变化也会形成螺旋转体，如图5-89所示为平面展开图。而更多的造型设计需要在学习中不断地体会和检验。

图5-88　错位切割平面图

图5-89　曲线切割平面图

四、柱体整体构成

　　柱体在造型之前，应该在选好的卡纸上按照设计好的造型，先用铅笔轻画痕迹，然后按照痕迹切割或者划透卡纸，最后进行折曲和粘贴，形成柱体。因此，事先的设计图稿是非常重要的，它决定了最后的柱体基本造型。

　　在制作的过程中，在不影响主体设计的前提下，也可以进行局部的改变和重新刻画。如图5-90所示，就是在卡纸上事先绘画的设计图，做好画痕和切割后，最后的造型如图5-91所示，线条的长短渐变，使最后的柱体造型显得非常严谨、有秩序性。

图5-90　平面展开图

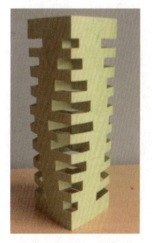

图5-91　立体效果

在直线折曲的基础上，可以产生很多的变化形式。如图5-92所示，柱端、柱面和棱线均用直线形式进行切割，但是造型非常丰富而且有秩序感，整体效果厚重、稳定；而图5-93所示作品，是用菱形为基础，进行切割变化，棱线形成的变化非常富有新意，整体效果非常具有艺术性。

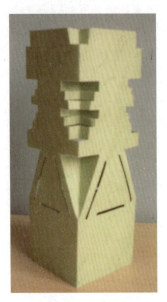 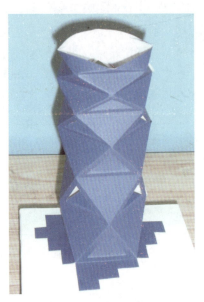

图5-92　直线折曲　　　　　　　　　　图5-93　菱形折曲

柱体造型也可以呈现出具象效果。如图5-94所示，就是建筑造型的柱体设计，在楼盘的设计中应用较普遍；如图5-95所示，是一个比较抽象的造型，但其镂空效果的设计，也非常符合楼盘设计中的窗户或阳台造型。

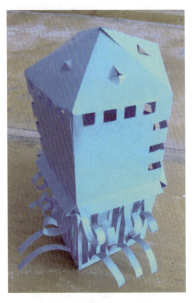 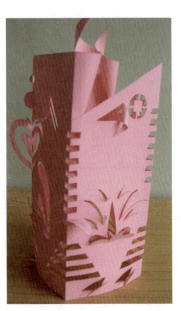

图5-94　具象柱体造型　　　　　　　　图5-95　抽象柱体效果

柱体构成的实际应用

　　柱体所呈现出的造型，人们习惯于将其称为棍、棒、管、杆、筒等，其中包含着粗细的区别。柱体的造型也会因为柱端、柱面和棱线的设计而产生多种变化样式。

　　柱体构成在实际生活中可以应用在许多方面，如灯具的设计、城市雕塑造型设计、建筑造型设计、古典造型的支撑柱等，而内部充气的软质柱体，也同样富有实用价值，可以应用在庆典等装饰场所，如图5-96～图5-101所示。因此，在学习的过程中，可以多观察生活和吸取生活中的艺术养分。柱体的设计更多地要求设计者用立体思维方式来考虑问题，使造型具有连续性的视觉空间。

图5-96　灯笼的设计

图5-97　奥运景观

图5-98　城堡

图5-99　古代建筑

图5-100　充气柱

图5-101　钟楼

四棱柱式构成的制作

设计要求：选择硬质的纸材作为原材料，进行四棱柱式结构造型的设计，要求至少有三个棱是经过切割设计的，在棱线的设计中要体现出距离、长度的层次渐变，并具有艺术美感。

案例说明：四棱柱式结构是很常见的一种构造形式，在制作的过程中要体现出棱线上的艺术变化，同时要兼顾柱体的整体关系，细节关系要配合整体。

制作步骤：

(1) 首先选择好硬纸材料(可以是有颜色的，但是建议用单色，因为复杂的颜色会影响最终的整体效果，不利于体现整体作品的造型美感)，在纸上要按照事先设计好的造型，用铅笔轻画出痕迹，痕迹不必过重，否则会影响外观。然后用美工刀和直尺，将画好的痕迹切割或者轻划。图5-102所示为准备工具。

(2) 按照画痕进行围合与翻折。在围合与翻折的过程中，注意不要将纸折断，对于效果不够完美的地方可以再次切割进行调整，还可以在空白处再增加切割造型。图5-103所示为最终完整造型。

图5-102　准备工具

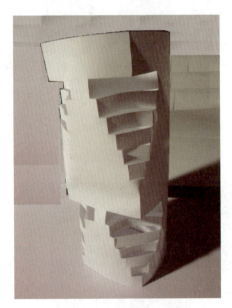
图5-103　围合后的效果

案例点评：该作品体现了四棱柱式结构的基本表现手法，在两条棱线处使用了等差距离渐变的手法，制作效果比较整齐，切割果断，体现了柱式结构的基本变化。

第五章　立体构成的构造形式

案例 5-4

灯具中的柱式结构

案例说明：在生活中，灯具造型常用柱式结构来体现，柱式结构中的柱面变化、柱端的变化、柱底部的变化，都可以灵活地应用在灯具造型中，配合材料的变化，可以使灯具显得非常具有现代艺术美感。

设计内容：图5-104所示为木质材料的灯具造型，在保留灯照明的实用功能的同时，可综合运用其他材料，增加灯的装饰性。

案例点评：该柱式结构灯具造型，用材独特，造型质朴，整体造型传递给人一种厚重的美感，很适合与具有中国传统元素风格的饭店、家居装修进行搭配。

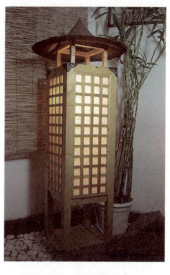

图5-104　柱式结构灯具

案例 5-5

建筑中的柱式结构应用

案例说明：在西方的城堡建筑造型中，也常用圆柱、棱柱来进行变化，而建筑造型在美学的要求方面，与立体构成的美学标准是一致的。层次上的错落关系、高低上的渐变、主体物与周围物体之间的呼应关系，无疑都体现了建筑设计师的艺术美感。

设计内容：图5-105所示为西方城堡造型，在该造型中充分应用到了各种柱式结构造型，有四棱柱式结构、圆柱式结构、变体柱式结构，同时在柱端、柱面都体现了很多层次的变化，在色彩的搭配上也明显看出是经过精心设计的结果。

案例点评：该城堡建筑造型，整体设计非常完美，尤其是各种柱式结构的变化丰富而且极具艺术美感，体现了设计师高超的艺术设计水准，柱端的圆锥状造型与柱身造型非常搭配，主体物造型厚重而突出，又不显得突兀，是难得的完美城堡建筑设计作品。

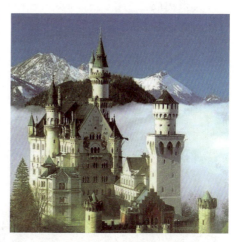

图5-105　城堡中的柱式结构

柱式结构的柱面变化有哪些种？可以怎样应用在实际生活中？

制作一个具象柱体构成作品，在作品中体现出柱端、柱面和棱线的变化，要求有一个具体的设计主题，并进行说明，可以在生活中应用于何种场合。要求高度不要低于20厘米，材料选用卡纸。

第四节 集 聚 构 成

集聚构成是用单体的立体造型，按照设计者的思想自由地组合在一起，形成一种具有韵律美感的聚散关系，与平面构成中的集聚构成有相似之处。集聚构成是一种带有独立性存在的完整造型，并具有设计的性质。其造型一般都尽可能求得完整，表达设计者的某种意图，作品可以直接应用于装饰、装潢设计中。

集聚构成在制作之前，要先设计好基本形式，在形式的设计上，可以参考在平面构成中所学习到的内容。

一、集聚构成的表现形式

由于是单体的重新组织和安排，所以需要一块底板作为基底，将单体安排在上面。如图5-106所示，是将多个单体集聚组合，设计成锥状造型，粘贴在纸板上，整体造型厚重稳定，常见于建筑设计中的外观设计。

如图5-107所示，也是将多个单体进行集聚，粘贴在纸板上，该造型外观呈变化的菱形，具有对称美感，可以用于装饰墙面。

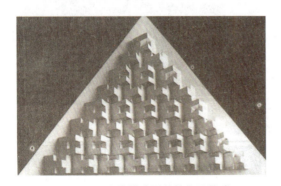

图5-106　金字塔造型单体集聚构成

图5-107　变异菱形集聚构成

单体集聚构成还可以表现为如同平面构成中的重复性构成的形式。如图5-108和图5-109所示，均是单体构成的重复集聚，但是为了避免单调而设计成了交错的形式，增加了单一中富有变化的美感。该造型可以应用于装潢设计中的背景墙面。

图5-108　单体集聚重复构成(一)

图5-109　单体集聚重复构成(二)

单体的集聚构成还可以设计成具象的形式。如图5-110所示，其整体造型非常像一个杯子或一朵花，具象而美观。由此可见，在集聚构成的造型设计中，设计者完全可以根据自身的美感体验进行自由地设计，这也是一种对美的感受过程。

单体集聚构成还可以设计成一种聚散关系。如图5-111和图5-112所示，多个单体在底板上被设计成聚散效果，形成一种疏密变化，相比简单的重复就更加富有动感，但在设计中要注意避免凌乱。

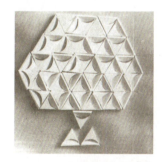

图5-110　具象集聚单体构成

图5-111　有聚散关系的单体集聚构成(一)

图5-112　有聚散关系的单体集聚构成(二)

二、单体集聚构成的应用

单体集聚构成常应用在生活中的背景墙面、建筑外观等地方，根据实际需要可以是重复形式的，也可以是各种变化形式的。如图5-113所示为重复形式的墙面造型；如图5-114所示为单体构成应用在门洞的周围，形成弧度变化。

从图中可以看出，集聚构成在生活中的应用是非常普遍的，也有许多的变化形式，因此，在设计过程中，可以多参考建筑构成的各种元素，并应用到单体集聚构成设计中。

图5-113 单体重复聚集构成应用

图5-114 单体聚集构成应用在门洞周围

三、单体集聚构成需掌握的要点

在制作单体集聚构成时,大家要注意以下几点。

(1) 单体集聚构成的设计要注意把握好整体效果,单体的基本造型要精巧、简练,避免出现过多、过小的琐碎变化,否则会影响整体的大关系;单体本身要有一定的厚度和重量感。

(2) 在全局安排的时候,要处理好其整体效果和单体间的关系。集聚构成的表现形式可以是重复或者特异,在形体排列次序上,应避免相距过大,显得松散而形成不了整体。在单体的安排上可以参考平面构成中的聚散、渐变等构成因素来设计。要注意主次和参差错落的关系。

(3) 在整体造型上,根据平面构成的原理,还可排列成对称式、回转式或平衡式等多样造型的形式,同时也可以多参考和学习其他艺术门类的表现形式。

 案例5-6

建筑中的单体集聚构成

案例说明:在建筑设计中,单体集聚构成应用广泛,重复性的单体集聚构成常应用于墙面、窗格、门的装饰中,而单体特异造型的集聚构成可以应用在建筑的独特装饰效果中。重复性的单体构成在建筑设计中可以通过大面积的形式出现,而特异形式的单体集聚构成可以通过装饰画面的形式出现。

设计内容:图5-115所示为单体集聚的重复性构成在中国传统建筑墙面上的应用。

图5-115 单体重复聚集构成应用

案例点评：该单体构成在建筑中的应用非常具有实用价值，避免了墙面像以往单一砖面的沉闷效果，多个单体的镂空样式的使用，使整体墙面显得具有通透性。大面积的重复形成一种秩序感，非常有规律性。

思考单体集聚构成的表现形式有哪些？其表现形式与平面构成有哪些联系？

用单体集聚构成表现一种具象构成作品，具象物体造型自行选择，造型要具有艺术美感和视觉冲击力。

第五节 仿生构成

仿生构成是指运用立体构成中的面材为主，来表现自然界中的各种物象。自然界中的物象是多种多样的，门类非常复杂，有些造型表现起来也是非常复杂的。对于造型设计者来说，应该多关注自然界的各种造型，多运用之前所学的立体构成知识，多尝试多体验，不断发掘各种艺术手法，来丰富造型的表现力。

一、仿生构成的分类

仿生构成按造型表现内容可分为人物造型、动物造型、植物造型、风景造型、生活造型、微生物造型等。图5-116和图5-117所示为人物和植物仿生构成。按表现形式可分为半浮雕造型、圆雕造型等。按仿真的逼真程度可分为具象仿生造型和抽象仿生造型。按仿生构成的完整性可分为整体仿生和局部仿生。按工艺手法可分为切割、镂空、折曲、粘贴等，其中的主要工艺手法与半浮雕、面材、柱材中的手法是一致的。

图5-116　人物仿生构成

图5-117　植物仿生构成

二、仿生构成的制作

首先，应该确定想要制作的主题造型，确定需要用到的主要工艺手法，选择好所需的主要材料。一般来说，仿生构成的制作材料以卡纸为主，在制作过程中也会根据主体造型的需要，随时添加其他材料。因为在制作的过程中，随时会有新的想法和思路出现，也会出现一些之前没有想到的困难，这就需要稍微改变原有的设计，对作品进行改良。

然后，需要在选择好的材料上，进行简单的铅笔稿绘制，如同作半浮雕作品一样，先简单做些标记和划痕，比如在需要折曲、切割的地方，在需要额外粘贴材料的地方，在需要镂空的位置等。

最后，根据划痕进行切割和制作，完成整体造型。

仿生构成作品制作要点

仿生构成作品要灵活应用面材、柱材、线材、块材的材料特性和制作方法，不论高浮雕、中浮雕、低浮雕或者圆雕造型，都应该注意体现出其层次和空间感。用仿生构成来表现复杂的世间百态，实际是比较困难的，所以，就要尽量提炼造型的主要特点和精髓，用简约、准确的手法来提炼造型，进而也能够提高整体造型的概括能力。

如图5-118所示为柱体仿生构成，图5-119所示为浮雕仿生构成。

图5-118　柱体仿生构成

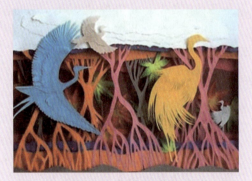

图5-119　浮雕仿生构成

三、仿生构成的制作要点

制作好仿生构成，关键要注意观察生活，从生活中吸取创作的精髓。例如，在创作动物题材时，就要体会动物的造型特点，思考其关键部位应该用何种工艺手法来表现；而在表现植物造型主题时，就要体会不同植物的生长特点，分析造型与工艺如何结合，抓住要点之后，再进行艺术上的夸张或者创意、归纳、概括，才能产生好作品。

如图5-120所示的花瓣和图5-121所示猫头鹰的眼睛，都用到了半浮雕中的手法——薄壳造型。图5-120还进行了创意性的处理，花蕊的设计是借鉴了服装构成中的编织手法，而猫头鹰造型还可以用剪切口呈三角形来模拟猫头鹰的羽毛，使造型更加具象。

图5-120　花题材

图5-121　猫头鹰

在表现手法上,可以相对形象地体现主题元素的自然真实形态,尽量贴近原形,是一种完全的模拟。如图5-122所示的森林主题创作,就是一个相对具象的构成作品,其中主要的手法就是折曲;也可以概括其整体、主要的特征,而舍弃细小的、复杂的结构,适当夸张其代表性的特点,使整体造型更加富有装饰性。

如图5-123所示的马造型,马的鬃毛与现实是有明显不同的,就是进行了艺术的创作处理;还可以按照自然形态的特点,进行夸张和变形,形成一种高度的艺术抽象构成,脱离自然的状态。

图5-122　森林主题

图5-123　动物造型

在加工手法上,由于仿生构成的主题一般比较复杂,所以,在制作的过程中,就不能只是单一地运用一种加工手法,而应该将前面所学的多种手法综合运用,甚至还要自己来创造出新的手法。如图5-124所示的龙造型,主要使用了层叠粘贴的手法,另外还有剪贴、切割等。

此时可以多参考其他艺术门类,如服装工艺手法、编织工艺等,都可以给设计者提供灵感。如图5-125所示,就是利用毛线、面料等为主材,应用了很多编织工艺手法。

有局部凸出的部分,就要有局部凹下的部分。而自由曲面的加工,需要根据结构的变化,作反复的折曲。如图5-126所示的老人头像,为了使面部和鼻子形成隆起,就应用了反复

的折曲，立体效果非常明显。

如图5-127所示的凤凰造型，虽然手法比较单一，但整体非常优美。所以，在制作造型之前，应该多参考各种艺术形式，提高审美水平和能力。

图5-124　龙造型

图5-125　生活主题

图5-126　老人头像

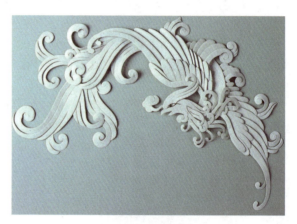

图5-127　凤凰造型

如图5-128 所示的家居题材中，窗户的造型应用了折曲框架手法，此种手法也经常在包装礼盒的隔断中用到；而图5-129所示的生活主题中的女士包造型，主要利用了皱纹纸的肌理效果，虽然手法比较简单，但是立意很好，也开拓了思路。

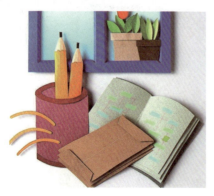

图5-128　家居主题

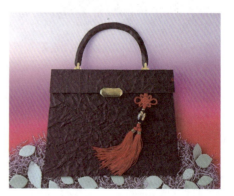

图5-129　生活主题

第五章　立体构成的构造形式

仿 生 学

　　仿生学这个词，大约从1960年才开始使用。生物具有的功能迄今比任何人工制造的机械都优越得多，仿生学就是要在工程上实现并有效地应用生物功能的一门学科。仿生设计则是在仿生学的基础上发展起来的。它以仿生学为基础，通过研究自然界生物系统的优异功能、形态、结构、色彩等特征，并在设计过程中有选择地应用这些原理和特征进行设计。

　　仿生造型在生活中应用最广泛的就是家具设计。家具设计是以单纯质朴的自然意象延伸了人们的心灵空间，沟通人与自然的深层本质关系，同时追求自然生命的有机性质，设计出具有现代审美观念的家具产品，如图5-130所示的沙发和图5-131所示的仿生书架。

图5-130　仿生造型的沙发

图5-131　仿生书架

案例5-7

纸浮雕装饰画中的仿生构成

案例说明：在装饰画造型设计中，仿生构成的应用一般用纸材料居多，也可以加入其他综合材料，使作品显得更加丰富，变化更加多样。在此过程中，设计者的创意设计是非常重要的，需要设计者领会整体画面需要表达的意图，并且需要设计者多次尝试纸材的表现特点。

设计内容：图5-132所示为应用植物题材而设计制作的一幅仿生纸浮雕作品，作品应用了纸浮雕中的压痕迹、层层叠加等效果，花芯还应用到了纸材料的立柱剪切效果，使纸材的变化更加丰富。

案例点评：该作品比较巧妙地应用了仿生造型中的部分手法，植物形体的比例关系掌握得非常好，整体画面的布局设计也很符合艺术美感，叠加手法应用在树叶和花朵上，体现了纸材所具有的层叠效果。

图5-132　仿生纸浮雕作品

本章小结

　　立体构成在生活中的应用普遍性是显而易见的，其构造形式非常多样化，通过各种表现手法和各种工具材料，可以充分表现各种艺术造型，制作过程中最重要的是对造型的整体把握、对造型的设计和创新能力。在制作过程中，也可以关注多种材料的开发，不同的材质会给人带来不同的灵感和触动，可以激发制作者更多的创造力。

　　在生活中，仿生构成通常被怎样体现和应用？

1. 制作一个具象动物仿生构成作品，要求至少用到3种所学过的工艺手法，材料不限。
2. 制作一个具象植物仿生构成作品，使用切割、剪切等手法，纸质材料。
3. 制作一个具象人物仿生构成作品，使用切割、剪切等手法，纸质材料。

第六章

立体感觉

学习要点及目标

- 牢固树立空间实体概念，并通过训练掌握其表现手段。
- 了解物体的量感、空间感和肌理感。
- 启发学生多角度观察和认识物体的思维。

引导案例

罗丹的"思想者"

我们都有这样的体会，当欣赏一件雕塑作品时，会产生一种独特的感觉，这种感觉是雕塑所反映的创作者的情感、个性、思想等。人对立体事物表现性的感知，就是立体感觉。立体感觉和平面感觉不同，平面图形是由它的外围轮廓所决定的，有什么样的轮廓，就有什么样的平面图形；而立体则不同，一个平面轮廓是决定不了一个立体形的，要确定一个立体形，得需要三个或三个以上的平面。

"这个世界不是缺少美，而是缺少发现美的眼睛。"一句名言，一尊名作"思想者"，令法国杰出雕塑家奥古斯特·罗丹(Auguste Rodin)为世人所熟悉。罗丹善于通过雕塑来展示活的性格与灵魂。正如罗丹自己说的那样，他不仅用大脑、张大的鼻翼和紧闭的嘴唇思考，他还用胳膊、腿、背上的肌肉思考，用握紧的拳头和紧张的脚趾思考。而作为普通的观者，当我们第一眼看到"思想者"时，是经过对这个空间立体，包括其体量、空间感、肌理等诸多方面感受后，才会逐渐去理解和感悟作者的创作目的和作品本身的魅力。

在此，留给大家一个小问题：罗丹的"思想者"是每个人都熟知的，但你能准确地模仿出雕塑作品中的人物动作及姿势么？相信会有很多读者其实观察得并不仔细，艺术作品的细节往往是最具内涵和深度的，让我们真正用心去感受艺术吧。

本章将从物体的量感、空间感和肌理感三方面来帮助大家加深对立体感觉的认知。

第一节 量 感

我们可能都曾有过这样的心理感受：看到垂柳的婀娜多姿与纤柔飘逸，会感觉到柔软和怜悯；看到迎风傲雪的松树，会感觉到坚强和挺拔……虽然这些植物本身并不具备感情，也不曾和我们产生交流，但我们仍能真切地产生不同的心理感受而"触景生情"。

之所以会产生这样的结果，那是因为任何事物实际上都存在一种表现性，这种表现性可引发人的直接感觉，人的直接感觉和心理感觉的综合反映被称为联觉。

一、关于量感

量感可分为物理量感和心理量感两种,人们可以通过测量得到物体的物理量,如长、宽、高、重量等。心理量是无法用物理手段测量的,是物理量导致心理的不同感受,如面对一个巨大的物体,我们可以感受到它的崇高或伟大。心理量是心理判断的结果,心理量源于物理量,又与之不同。人的心理活动是极复杂的过程,即便是同一个人,其心理量感也会发生变化。

通常情况下,体量大的物体会给人以强有力的感觉;体量小的物体会给人以轻巧玲珑的感觉。但不可忽视的是影响心理量的因素还包括物体的材质、色彩、肌理或环境光等。如图6-1所示为法国巴黎巨大的地标建筑埃菲尔铁塔,仰视300米高的铁塔,崇高的威严感和厚重感油然而生,它是世界著名建筑、法国文化象征之一、巴黎城市地标之一、巴黎最高建筑物。被法国人爱称为"铁娘子"。每个人都会被那种巨大的物理量所震撼,感到自身的渺小,视觉上受物理量的冲击后会朝着心理量发展,即从物质转化为精神。

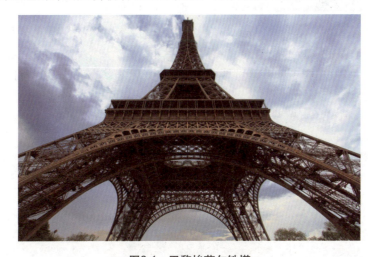

图6-1 巴黎埃菲尔铁塔

绘画中的量感是指什么

我们经常会听到画家在评论作品时提到作品"不结实"或"缺乏量感",绘画中的量感是借助明暗、色彩、线条等造型因素,表达出物体的轻重、厚薄、大小、多少等感觉,如山石的凝重、风烟的轻逸等。在绘画表现中,体感和质感是造成物体量感的重要因素,如果画面出现的是一个没有体积的平面,纵然表现出了质感,也难以产生量感。而不同的质感又会唤起人们不同的量感经验,如绸缎的柔薄产生的轻感或陶瓷的粗厚产生的重感等。图6-2和图6-3同样是人物肖像油画作品,单从作品的量感上比较,我们能明显地感受到《父亲》给人的巨大震撼。

图6-2　罗中立《父亲》

图6-3　人物肖像油画

在艺术创造中，因为量感的体现能够使人对艺术作品产生高大、神秘、茫然、恐惧、雄伟、庄严等感觉，所以在宗教性作品或纪念碑雕塑作品中，常常采用成倍放大的艺术处理手法，以适应其创作的需要。如我们看到的人民英雄纪念碑、美国总统山上雕刻的华盛顿等四伟人塑像、如图6-4所示的古埃及的狮身人面像等，都给人强烈的崇敬感心理效应。

图6-4　古埃及狮身人面像

体量感是指由形态的大小和分量轻重等因素给人造成的心理感觉。影响立体形态体量感的因素很多，如体积、材质、肌理、色彩或透明度等。下面，通过形态类型、形态大小、色彩、材质等因素来分析其与体重感的关系。

(一) 形态类型

实体形态比由面构成的薄壳形态、由线构成的框架形态等形态的视觉心理量大。这点，

我们可以从不同类型的建筑上得以理解。

什么是薄壳结构

薄壳结构就是曲面的薄壁结构。1952年由墨西哥大学设计的宇宙射线实验馆，是一座著名的薄壳结构建筑，也是目前世界上最"薄"的建筑，壳体仅有1.6厘米厚，这么薄的外壳更有利于宇宙射线的穿透。薄壳结构在很多体育场、会场中能见到，如图6-5所示为中国国家大剧院，它的外部为钢结构壳体，呈半椭球形，整个壳体风格简约大气，与周围的人工湖形成和谐的完美画面。

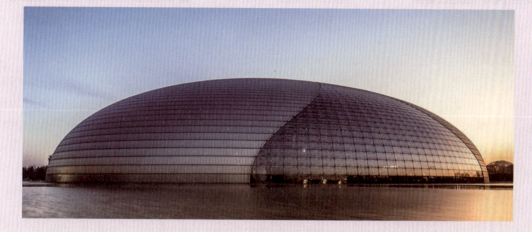

图6-5　中国国家大剧院

（二）形态大小

大体量的实体形态占据空间较大，有一种主动的、不容忽视的扩张气势，给人以强壮、厚重的感觉，常使人联想到结实、健壮、厚重、压抑、沉闷等；小体量的实体占据空间较小，有一种浓缩、轻巧和内敛的特点，给人以弱小、活泼的感觉，使人联想到精巧、灵活、珍贵、幼稚、可爱等。

（三）线形

在设计的历史中，线形作为一种源于科学研究而非艺术运动的设计风格产生了广泛而持久的影响。直线形的形态比曲线形的形态视觉心理量大。直线形给人以刚毅、硬朗的感觉；曲线形往往给人以柔美、流畅的感觉。图6-6～图6-8所示为不同线形的建筑外观。图6-6所示为国家体育场——鸟巢；图6-7所示为天津的"水母酒店"，该建筑在若干飘逸的"裙带"支撑下矗立在蓝色水面上，宛如一个个浮出水面的巨型水母，具有强烈的视觉冲击力；图6-8所示为Zaha Hadid的"跳舞的楼"，该建筑设计利用了舞蹈动作的流动性的概念，将三座建筑融合成为一个整体。相比而言，直线形建筑比曲线形建筑的视觉心理量大。

图6-6 鸟巢

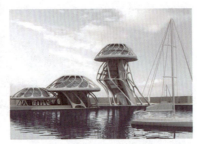
图6-7 天津的"水母酒店"

图6-8 Zaha Hadid 的"跳舞的楼"

(四)色彩

我们在"色彩构成"中学习过色彩的三要素,分别是明度、纯度和色相。色彩具有很强的表现性,可以使人产生丰富的心理联想,物体的色彩对人的视觉心理量判断产生重要的影响。相同体积的物体,深色比浅色的量感重;不透明的比透明的量感重;明度低的比明度高的量感重。有实验表明:同样大小和重量的两个集装箱,一个涂成黑色,另一个涂成白色,工人们普遍觉得黑色箱子相比白色箱子较重。

(五)材质

生活中,相同体积物体的轻重,取决于材质的密度。人们对不同材质立体形态的重量感觉完全取决于生活经验,但是,当立体形态的自然肌理或色彩被人为改变后,人们的重量感也许会产生"错觉"。

如图6-9和图6-10所示是中国第十届美展上的两件雕塑作品,不同的材质给人以不同的量感。图6-9所示为看似很轻的"大纸箱",其实也是件非常重的雕塑作品;图6-10所示为分别利用不同的材质来表现鞋。

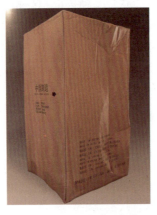
图6-9 中国第十届美展雕塑作品(一)

图6-10 中国第十届美展雕塑作品(二)

第六章 立体感觉

（六）造型

形态复杂、造型独特或具有较大势能的物体，由于人们视觉对其投入较多的关注，所以产生的视觉心理量较大。

（七）主观因素

人的主观因素对视觉心理量感的判断也有着微妙的影响。

（八）环境因素

形体所处的环境，包括位置、光线、对比关系等方面对视觉心理量感的影响也同样非常重要。

二、量感的表现方法

立体构成的量感主要是心理量感，心理量感是存在于形体内的生命活力，是一种受到压迫后反弹回来的内应力。生命活力是艺术作品的灵魂，也是艺术创作所追求的目标。量感的表达是创造形态生命力的重要形式之一。创造量感的方法有如下几种。

（一）创造力感与动感

当我们所观察到的物体与我们内心的原型有差别时，我们就会将注意力集中到这些差别上，同时想象是何种力量使得它改变了正常的位置和形态，这个过程能感受到"力感"。

案例6-1

雕塑作品的外张力

案例点评：图6-11所示，为一组凸显外张力的雕塑作品——《躯体系列》，这组作品以综合材料的运用来力求表现外张力。《躯体系列》的作者孙伟是中国中央美术学院雕塑系副教授。《躯体系列》具有醒目的视觉结构及形象，对材料的极端化指认和处理使作品的语言显得十分明确，向内挤压、束缚的力和向外挣扎、迸发的力形成强烈的冲突，特别是那些损伤了的木材料表面、楔入木料躯体的钉子，在质地、色彩、肌理上与木料形成鲜明的对比，造成力量的对峙与对抗。

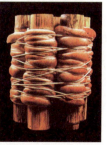

图6-11　孙伟充满力感的作品《躯体系列》

根据视觉原理，人在观察自然物体时，视线是动态的，视点是静态的。随着视线的移动，视觉会产生运动感和方向感，并受心理的诱导产生力度。如果人的视线在不断移动的过程中停留在某个目标上，形成视觉中心，就体现为视觉力能性。通过对形体距离的调整、疏密的变化，可以使之平衡、协调，这就是通过视觉力能性达到统一的效果。

(二) 创造对外力的反抗感

形体的内力具有对外力的反抗作用。它使形体潜在的内力得到最大限度的体现，形成量感。当物理量与反抗感结合在一起时，就能创造出具有强烈震撼力的形体，产生更大的"场"效应。如果基本几何形体的变形能让人产生因外力作用而呈现的反抗的联想，那么形态就会具有生命力的量感。图6-12所示为一组雕塑，作品体现了强大的外张力。量感的强弱表现与形态的单纯和复杂有着直接的联系，越单纯的形体量感越强，而过于复杂的形体必然会削弱量感的表现。

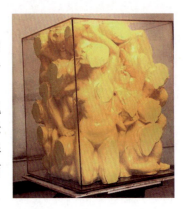

图6-12　雕塑作品的外张力

(三) 创造生长感

"生长感"是形态构成学的设计方法之一，生长对生命具有特殊的意义和作用。任何生命体如果没有生长，便暗示着它的生命走向结束，因此生长感既是生命的象征，又是生命力的表现形式，体现出形体内力运动变化的过程和阶段。

生长的形式非常复杂，从孕育、出生、发育、成长、成熟到复苏、再生，每一阶段都有不同的表现形式，这就给我们提供了极其广泛的参照对象。初级、中级、高级阶段的不同生长形式都是立体构成可借鉴的形式，它们中有的形式带有单纯性、抽象性和装饰性，有的则是复杂的自然形态。

如果将生长的各种形式加以变化，就会使形态产生活力，使创造的形态有上升的力量感，从而体现形体内力运动变化的形式和奥妙。

(四) 创造整体感

所有生物都是一个整体，只要牵动一点，便会影响到整个形体，这说明生物具有整体的统一性。同时，生物体又是同外界环境相互制约、相互联系的，在新陈代谢的同时，还要同外界环境交换物质，若能在形体上表现出这种对立统一，则会使人产生对有机体的亲切感。艺术作品无论尺幅大小、表现方式如何，都是一个有机整体。作品中心线的相互贯穿，相当于生物体的血管和脉络，这对于组合形体尤为重要。

另外，表面过渡要自然，使人感觉像生长出来而不是镶嵌进去的。图6-13所示为美国因特网巨头IAC公司于2006年在纽约曼哈顿西区兴建的总部大楼。大楼的外墙为白色，设计者弗兰克·格里合伙公司别出心裁，把每一层的外围都设计得与一般大厦不同。一般大厦外墙是平的，但这座大楼的外墙却呈绵延起伏状，故从街外看整座大楼呈波浪形，既具有动感又有很强的整体性，被美国《时代》周刊评选为2007年世界十大建筑奇迹之一。

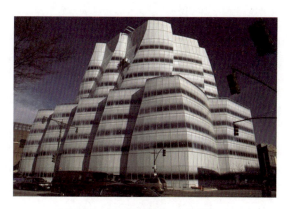

图6-13　美国因特网IAC总部大楼

美国《时代》评出的2007年度世界十大建筑奇迹

美国《时代》周刊2007年12月24日发表文章，评选出2007年世界十大建筑奇迹，分别是：美国布洛克大楼、旧金山新联邦大楼、西雅图奥林匹克雕塑公园、IAC总部大楼、纽约新当代艺术馆、中国国家体育场"鸟巢"、中国中央电视台新址、北京当代万国城、伦敦希思罗机场五号候机厅和马德里银行大楼。这其中，中国北京有三座建筑榜上有名。

虽然这三个建筑的设计师都是外国人，但体现出开放的北京正在向国际性大都市发展。

第二节　空　间　感

强化形态的空间观念是为了提高立体形态的感染力，有关空间的解释，可能是心理和生理的，也可能是社会学的、科学的、技术的、音乐的、几何学的或者是形式上的等。出发角度不同，其内涵也不一样。

本节主要从立体构成的角度来诠释空间感。空间感是一种潜在的运动感觉，立体构成正是通过材料的切割和组合来划分和创造空间，即利用单元体的错位、联合及连接等形式形成有空间感的立体效果。

一、关于空间感

空间感是形态向周围的扩张感，空间感有视觉空间、触觉空间和运动空间。一般在形状、色彩、材质等方面以层次表现出深入感；以形的大小、色彩、材质的远近表现出空间感；还可利用人的视觉经验，造成注视点的移动，形成思维运动等方式，来形成立体构成的空间感。

立体构成中的空间是由一个形体同感觉它的人之间产生的相互关系。空间的创造过程就是运用实体形态进行的视觉引导，通过引导将无限变为有限，将无形化为有形。

建筑中的空间感

中国古代木质建筑结构的搭建是立体构成空间感的最佳体现。斗拱是古代建筑特有的形制，图6-14所示为较大建筑物的柱与屋顶间的过渡部分。斗拱除了在建筑力学上具有传递荷载和抗震的作用之外，其层次感与空间感给人一种神秘莫测的感觉，它向外出挑，可把最外层的桁檩挑出一定距离，使建筑物出檐更加深远，产生了空间感。斗拱造型优美、壮观，如盆景，似花篮，又是很好的装饰性构件。

图6-14　颇具空间感的建筑构件——斗拱

距离是构成空间的元素，空间感主要是人眼对距离的一种感受。在立体构成的范畴里，空间感不仅仅是一种距离关系，它可分为实体空间、虚体空间、封闭式空间、开放式空间、物理空间、心理空间和虚幻空间等不同的类型。

中国古典园林中的布景，如图6-15所示，是将各种空间关系有机结合，并借助空间的各种变化营造美好氛围的最佳典范，其造型的理念和技巧非常值得我们研究和鉴赏。古典园林不仅将园内的亭台楼阁以及植物、山石、水景等因地制宜，巧妙地组合在一起，而且还利用墙体的开窗形成光线的明暗变化；利用假山、植物遮挡视线，形成丰富的空间层次；利用石头的堆砌、地面的抬高，形成行走中移步换景的效果；利用小桥流水来赋予园林建筑以动感；甚至利用园外远处的景物来做背景。

图6-15　苏州园林的空间感

这是一种"围"与"透"、"虚"与"实"的空间互补，是一种巧夺天工的立体空间配置。

第六章　立体感觉

贝聿铭极富空间感的设计

贝聿铭(Ieoh Ming Pei)，美籍华人建筑师，1917年4月26日生于广州，祖辈是苏州望族，他曾在家族拥有的苏州园林狮子林里度过了一段童年时光。建筑融合自然的空间观念，主导着贝聿铭一生的作品。他持续地对形式、空间、建材与技术研究探讨，使作品更多样性，更优秀。其代表作有卢浮宫院内的玻璃金字塔、肯尼迪图书馆、华盛顿国家艺术馆东馆、中银大厦、苏州博物馆、香山饭店(如图6-16所示)等。

图6-16　香山饭店

二、空间感的表现

在西方的建筑中，许多教堂的设计充分强调空间进深感，以体现宗教的神圣；中国古典园林建筑中的长廊，也是将空间进深运用到无可挑剔的程度。立体构成的空间感是通过凹与凸、虚与实的形式来表现的，主要是利用人的视觉经验，造成甚至强化进深感，诱发思维想象。在立体构成中，我们可以通过以下方法夸张前后的距离感，加大空间的进深感。

(一) 强化进深感

进深指的是前后距离的大小，而强化进深则是指在有限的深度内创造更大的进深感。在立体构成中，可以利用人的视觉经验来夸大深度，从而起到强化进深的效果，具体方法有如下几点。

1. 利用直线透视

同一物体在不同距离投射在视网膜上的影像大小是不同的，距离远者较小，距离近者较大，根据这种规律，在构成时可利用物体的大小不同来强化进深。

2. 利用遮挡

物体的前后空间关系往往表现为前面物体对后面物体的遮挡。前面的感觉近，后面的感觉远，如果在有遮挡的基础之上，适当增加大小的透视变化，引导视线向画面深处延伸，会

使进深感得以进一步加强。

3. 利用阴影和明暗变化

物体表面的明暗是使物体产生立体感的重要因素。阴影分投射阴影和附着阴影两类。投射阴影是指一个物体投射在另一物体表面的影子。附着阴影是光线照射过程中被物体遮挡而形成的附着在物体旁边的阴影。在立体构成中，我们可以利用阴影的不同形状、空间的定位以及与光源的距离等直接衬托出物体的空间感。也就是说，阴影可以围绕物体创造出三维空间和虚实关系。

4. 利用物体结构变化

物体的结构是空间知觉的重要依据。一个由粗变细或由宽变窄变化的物体，比一个粗细、宽窄都一致的物体带给人的空间延伸感要明显增强。因为粗细、宽窄的变化会引导视线产生动感，从而产生更强的空间感。图6-17所示为德国法兰克福街头的一个奇特的雕塑作品，表现了一条倒置的领带，领带飘向空中的同时也将观者的感受带向远方。

图6-17　倒置的衣领和领带(德)

5. 利用异常透视激发思维活动

多点透视可以引导视线做反复运动，从而造成不同距离感的复合。此外，若能将视平线及灭点遮挡起来，会激发人的思维活动，把空间感从有限引向无限。

平面作品的进深感

西方绘画讲究透视，他们运用一点透视、两点透视和顶点透视来表现空间感，通过相同物体的逐渐缩小或它们之间距离的逐渐缩短，来获得纵深的幻觉。如图6-18所示为欧洲文艺复兴早期尼德兰一位伟大的画家杨凡·艾克的作品《阿尔诺芬妮夫妇像》，作品中建筑的进深感让人仿佛游走于场景的空间中。杨凡·艾克于1441年去世时，达·奇、米开朗基罗、拉斐尔等意大利文艺复兴的艺巨匠还都未出生。

图6-18　杨凡·艾克作品

(二) 创造空间流动感

流动空间也分为物理上的流动空间和心理上的流动空间。物理上的流动空间又称为"轨迹空间"，指的是空间因时间而发生的变化，是一种运动的空间，它具有空间性和时间性两

个特征，而且以时间性为主，如钟摆摆动形成的空间。创造物理的流动空间主要依靠造型物的运动来实现。

心理上的流动空间指的是视线往复运动或由造型引起思维想象所形成的运动空间。创造心理的流动空间可以以形体作为诱导，比如创造各种动态、动势，或借助孔洞的穿透，甚至通过镜面反射造成虚假的穿透。图6-19所示为1906年高迪设计的西班牙巴塞罗那的米拉之家，整个建筑用曲线营造无穷空间流动感，现在是巴塞罗那市的地标之一。

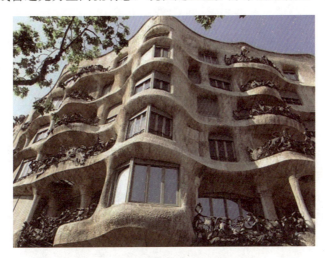

图6-19　西班牙巴塞罗那的米拉之家

(三) 创造紧张感

当两个或两个以上的形态要素放置在一起时，其要素之间会产生关联并对知觉产生作用，这种作用状态我们称之为"紧张感"。"紧张感"意味着一种内力的扩张。点的紧张感与点之间的位置关系有关；线的紧张感与线的长短有关，或通过两个夹角直线的长短差异显示出其扩张和前进的不同。当两个物体分离布置时，紧张感是分离布置中的最佳距离，大于这个距离，会让人感觉松散、凌乱；小于这个距离，会让人感觉拥挤、堵塞。

(四) 创造场性

所谓场，是人感知事物时所产生的一种心理上的虚运动，因此在立体构成中要增加作品的空间感，必须处理好造型之间、造型和场之间的关系。由于场是心理的虚运动，所以其大小是没有明确界限的。另外，由于场不是沿着形体表面等距离扩散的，所以也没有具体的公式可以运用，只能凭直观的判断。我们可以根据以下条件作为判断场性的依据。

(1) 内力运动变化的主要方向场性强。如动态的雕塑，其运动的方向或眼睛注视的方向扩张力强。

(2) 纯度和明度都比较高的颜色，其场性也相对强。图6-20所示为一组色彩艳丽的椅子，其中的灰色椅子明显场性较弱。

(3) 肌理粗大、光影明确的形体场性较强。

图6-20　颜色各异的椅子

(4) 位置升高则其场性也随之增强。

(5) 形体大的物体相对形体小的物体而言场性强。

(6) 凸面和平面场性较强，凹面和拐角场性较弱。

另外，在立体构成实践中，实际的造型物都要放置在一定的场地上，形态所形成的场和场地也有着一定的关系，两者需要协调一致，才会让人既不感到空荡又不感到拥挤。造型物和场地之间的关系处理好了，还需要注意造型之间的关系，各造型之间既不能过度靠拢、接近，又不能完全割断、分离，各造型物之间应该是能构成一个既有联系又相对独立的协调的统一体。

第三节 肌 理 感

这一节介绍的是立体形态的肌理感。肌理感是物体表面或整个物体给人的触觉质感或视觉触感。比如花生壳表面的肌理，我们无论通过视觉还是触觉都能感知到；但水波纹的肌理，我们就只能通过视觉来感知了。

在立体构成中，肌理是视觉和触觉的统一体。首先来欣赏几张颇具肌理感的立体造型，如图6-21所示为生活中各种各样的肌理组合。

图6-21 肌理的表现

一、关于肌理感

肌理与质感含义相近，就设计的形式因素而言，当肌理与质感相联系时，它一方面是作为材料的表现形式而被人们所感受；另一方面则体现在通过先进的工艺手法，创造新的肌理形态。不同的材质、不同的工艺手法可以产生各种不同的肌理效果，并能创造出丰富的外在造型形式。

(一) 肌理感的概念

肌理是指物体表面的组织纹理结构，即各种纵横交错、高低不平、平滑粗糙的纹理变化。肌理感是人对物体表面纹理特征的感受。肌理可分为视觉肌理和触觉肌理，任何肌理都会给人们带来一定的心理感受。

视觉肌理是指单纯通过眼睛观看所能感觉到的纹理。比如我们将沙漠、草地、皮革、地毯、玻璃等拍成照片，如图6-22所示，在相同的纸上已经没有触觉差别了，但当我们看到照片时，还是能够感觉到不同的肌理存在，形成与图片中形象内容相统一的，或松软、或坚硬、或粗糙、或光滑、或冰凉、或温暖等不同于纸张本身触觉肌理特征的视觉感觉。如果立刻闭上眼睛，改用触摸来分辨肌理，就不可能有这些感受了。

图6-22　自然界中的肌理

人的皮肤上布满了神经末梢，具有非常丰富的感知系统，触觉比视觉、听觉更敏感。触觉肌理指通过人的手或身体直接接触现实形体后所感受到的表面组织构造、纹理等触觉特征，比如触摸树皮可感觉到凹凸不平的粗糙感，触摸棉花可感到松软等。

肌理的触感，主要包括触压感觉、温度感觉、湿度感觉、疼痛感觉等。

案例 6-2

盲人依靠触觉"欣赏"雕塑

案例说明：2002年8月，在北京王府井大街上举行了"中国西部风雕塑巡回展"，开展当天，组织者邀请了20名来自北京市残疾人协会的盲人，图6-23所示为盲人"欣赏"艺术作品。策划人邹文解释说："我们是想要告诉人们，人人都有欣赏艺术的权利。"

案例点评：雕塑这一艺术形式是具有共享性的，欣赏雕塑的美不仅要用眼睛看，还需要用手摸。真正的雕塑作品就是要让人去触摸的，也应该经得起触摸。这给了我们一个启发：过多地对艺术品外观的关注，往往会束缚观赏者的想象力和对艺术的再创造。从这个角度来看，盲人恰好具有常人所没有的优势，他们是用手和心去"心赏"艺术的。

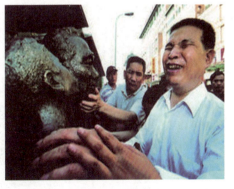

图6-23　盲人抚摸王府井大街上的雕塑

(二) 肌理感的作用

肌理感对于立体造型的意义非常重大，不同的肌理特征能够传递出不同的信息，对人的心理产生不同的影响，所以，我们可以尝试对自然界的各种肌理特征与心理感受相匹配进行训练，比如，以肌理的形式表现热、温、凉、冷等感觉。

历代设计师都非常注重肌理的作用和学习，最先把触感练习引入设计基础教程的是包豪斯。近年来设计师们设计了纷繁的肌理表面材料，特别是在服装面料和室内外装饰材料方面，为设计提供了更加丰富的选材，肌理的运用也是现代设计的特征之一。许多日常用品，如开关、旋钮、盖子等都利用肌理区分触感区，以便在黑暗或其他特殊情况下很容易通过触摸辨别。

包 豪 斯

包豪斯(Bauhaus，1919—1933)，是德国魏玛市的"公立包豪斯学校"的简称，后改称"设计学院"，习惯上仍沿称"包豪斯"，是世界上第一所完全为发展设计教育而建立的学院。

包豪斯的设计教育观念是：技术和艺术应该是和谐统一的；提倡新材料和新工艺用于设计中；艺术家、企业家、技术人员应该紧密合作等。学院在基础课教育中使学生了解如何客观地分析两度空间构成，并进而推广到三度空间的构成上。这些为艺术设计教育奠定了三大构成的基础。

原始彩陶的印纹肌理

彩陶，是指一种绘有黑色、红色装饰花纹的红褐色或棕黄色的陶器。彩陶在我国七千多年前开始出现，衰落在夏朝，延续到汉代。彩陶最早在河南渑池仰韶村发现，所以也称为"仰韶文化"。原始彩陶的印纹装饰可谓是人类早期对自然肌理的运用实践。

例如，彩陶上的席纹、绳纹、蓝纹、云雷纹(指压纹)等最初可能是在陶泥未干时无意中留在上面的，经过风干或野火之后，这些纹样保留了数千年，成为极具装饰性的肌理效果。如图6-24所示，左图为西周时期的原始彩陶，其上的印纹装饰形成了一种肌理效果；右图为黄永玉设计的酒鬼酒瓶，其上也有相似的印纹肌理效果。

图6-24　印纹肌理的运用

二、肌理感的表现方法

在平面构成中,主要是运用视觉肌理丰富画面效果;而立体构成中的肌理美感,主要目的在于丰富形态表情,使形态产生超越视觉范围的效果。我们可以把"肌"理解为原始材料的质地;把"理"理解为纹理起伏的组织。立体形态的肌理特征不同,给人的心理影响也不同。

(一)自然肌理的利用

在客观世界中,各种现实形态都具有肌理特征。在立体构成中,我们可以选择自然肌理明显的材料进行制作,如瓦楞纸、塑料板、麻布、牛皮纸、泡沫板等。合理地利用肌理,不但可以划分形体块面,增加视觉层次感和立体感,而且能够丰富形态的表情,传达视觉造型的语义,暗示表现对象的功能。

(二)人为肌理的创造

人为肌理可分为规则构造肌理和偶成肌理两类。规则构造肌理是以一定的逻辑编排秩序(重复、发射、密集、相似等形式法则)编排,产生一种机械的、秩序的、规则的肌理之美,图6-25左图所示为规则构造肌理;而偶成肌理只能控制其整体效果,不能精确预算最后的视觉表象,得到的是无法复制的、超越主观意志的、自然天成的肌理效果,图6-25右图所示为偶成肌理。

图6-25　人为肌理(左图为规则构造肌理,右图为偶成肌理)

在立体构成中,我们可以通过绘制、喷洒、拓印、浸染、烟熏、擦刮、拼贴等方法制造视觉肌理感;通过褶皱、雕刻、挤压、敲打、穿孔、拼贴、编织等方法制造触觉肌理感。

本章从立体造型的量感、空间感和肌理感三方面来帮助大家树立和创造立体感觉。人类可以通过视觉和触觉来感知事物,同时,我们也能够运用一定的方法来表现和强化立体造型

的特点。学习时要理论联系实践，运用体现造型的量感、创造空间感和强调材料的肌理感与形态表现巧妙结合，创造新的视觉形态。

1. 以雕塑作品为例，简述量感在立体造型中的作用。
2. 举例说明中国古典园林是利用什么方法表现空间感的。

1. 两位同学组成一个实训小组，拍摄你身边的物体造型、雕塑、建筑、家居产品等，分析其在量感、空间感或肌理感方面的特点和对你的启发，将文字和图片以PPT的形式进行阐述。
2. 寻找自然界中的自然肌理，并拍下照片作为资料，如树皮、墙砖、水波纹、干草等。

第七章

立体构成的造型组合训练

学习要点及目标

- 通过本章的学习，同学们对线、面、块等立体构成进行综合训练，增强空间意识。
- 通过本章的学习，使同学们的立体表现能力得到锻炼。
- 通过本章的综合训练环节，启发学生的立体空间思维，锻炼动手能力，在实践过程中加深对立体构成形态要素及审美形式的理解。
- 通过本章的学习，启发学生可以利用部分三维软件进行立体形态的制作。

引导案例

埃及胡夫金字塔

金字塔是古埃及文明的代表，是埃及国家的象征，是埃及人民的骄傲，如图7-1所示。金字塔，阿拉伯文意为"方锥体"，它是一种方底尖顶的石砌建筑物，约由230万块石块砌成，外层石块约11.5万块，平均每块重2.5吨，像一辆小汽车那样大，而大的甚至超过15吨。

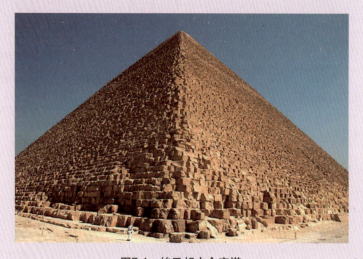

图7-1　埃及胡夫金字塔

在1889年巴黎埃菲尔铁塔落成前的四千多年的漫长岁月中，胡夫金字塔一直是世界上最高的建筑物。假如把这些石块凿成平均一立方英尺的小块，把它们沿赤道排成一行，其长度相当于赤道周长的2/3。据古希腊历史学家希罗多德的估算，修建胡夫金字塔一共用了30年时间，每年用工10万人。金字塔一方面体现了古埃及人民的智慧与创造力，另一方面也成为法老专制统治的见证。胡夫金字塔就如同一个巨大的块立体构成，它是人类智慧与汗水的结晶。

第七章 立体构成的造型组合训练

第一节 线材构成练习

线材,是以长度为主要特征的材料,因此,在造型的过程中,就要充分发挥其长度方面的作用,以此来塑造立体空间。

一、线材的种类

(一) 软质线材

软质线材主要有棉线、麻绳(线)、丝线、化纤线(绳)、纸条、吸管、电线等类的软绳或软线,以及铁丝、铜丝、铝丝等软的金属类线材。图7-2～图7-7所示为生活中各种常见的线材,也是我们进行立体构成制作练习时可选用的材料。

图7-2 棉线

图7-3 麻线

图7-4 网线

图7-5 吸管

图7-6 电话线

图7-7 丝线

(二) 硬质线材

硬质线材主要有木条、塑料、竹条、棉签、牙签、金属等。图7-8～图7-12所示为各种硬质线材。

图7-8 木条

图7-9 棉签

图7-10 牙签

图7-11 铁丝

图7-12 铁钉

线材料本身都不具备占有空间、表现形体的特性，但是，通过它们的集聚、组合，就会表现出面的特性；通过它们所组成的各种面进行再次组合，就会形成空间立体造型。而软质线材的空间立体造型必须借助于框架的支撑，一般可以用硬质金属丝、木条，或者其他可以支撑的材料做框架。

利用框架来进行软质线材的造型，在生活中的应用也非常普遍。图7-13和图7-14所示为生活中的线材应用。

图7-13　吊床

图7-14　球网

线材所表现的效果，具有半透明的特性，这是由于线材相互之间可以形成很多的空隙，透过空隙，就可以观察到其他部位的结构。而且线材可以通过各个层面的交错，呈现出疏密的变化，形成各种优美的律动效果，这是线材所具有的独特造型特点。

线材造型的主要材料和工具如下。

主材：各类软硬线材。

辅料：木板、钉子、胶合剂、剪刀、美工刀等。

线条的情感分析

不同角度的线条和不同形状的线条，给人以不同的感受。
- 直线：挺拔、坚定、有力度。
- 水平线：平和、安定、均衡。
- 斜线：不稳定感、速度感。
- 折线：有攻击性、不安定、曲折感。
- 曲线：婉转、柔和、温柔、缠绵等。

另外，线条的粗细不同，也会使线条的情感产生差异，粗线条会显得粗壮、有力量感，而细线条会显得纤细、敏感、脆弱等。

二、软质线材的构成

软质线材可以细分为两种类型：一种是有一定韧性的线，如铜丝、铁丝、铝丝等，这类线由于自身的特点，可以利用韧性形成支撑，再应用到立体构成中；另一类是软纤维，如毛线、棉线、化纤线等。

软线构成的立体造型，总的来说，轻巧又有较强的紧张感。自然界中典型的软线形态就

是蜘蛛网。

(一) 框架的制作

软质线材构成的制作，常利用硬质线材作为引拉软线的框架。构成框架的硬质线材我们称之为导线。框架的基本形态可以是立方形、三角柱形、锥形、多边柱形，也可以是曲线形、圆形等，图7-15和图7-16所示为两种框架造型，也可根据需要自行设计。构成方法是将软质线材的两端固定在具有一定结构的框架上，框架上接线点的间距可以等距也可以渐变，线的方向可以垂直连接，也可斜向错拉连接，形成网状形态。框架造型可以控制总体形态，能够起到构成气氛的作用。

图7-15　柱形框架

图7-16　沙漏形框架

有些框架可以先用木板做依托，在木板上面树立硬质的支架，在支架上面用软质线材进行造型。另外用木条也可以做框架，可以通过在木条上打孔穿线的方式，或者再用胶加固的办法，来制成悬挂或绷直的各种造型。图7-17所示为木框架。软质线材的框架也可以用纸板等制作。图7-18所示为利用硬纸板为框架，用软质线材进行缠绕制作的作品。

图7-17　木框架

图7-18　使用硬纸板制作的框架作品

(二) 缠绕构成方式

框架的形态选择与线材的缠绕方式有关，由于框架负责配合绕线的任务，因此对于框架的牢固度有一定的要求。软质的线可以通过不同的缠绕方式，形成不同面的变化。图7-19所示为利用民间刺绣的方式，使软质线材固定和缠绕在硬质材料上；图7-20所示是将线编织和垂挂在框架上或木棒上的一种构成方式，壁挂就是这类构成方式在生活中的实际应用。

将框架固定在板面上，使线在板面和框架之间缠绕，也是一种构成方式。有时候可以使线只在板面上缠绕，有的则在框架和板面的固定点之间缠绕，可以绷直也可以悬垂。

第七章　立体构成的造型组合训练

图7-19　壁挂(一)

图7-20　壁挂(二)

在框架上为了使线固定牢，就需要有让线穿过的孔洞，或者卡住线的夹子。框架上固定线的点都要预先设计好，接线点的数量和位置、距离都要事先计算好。线的缠绕方式是多种多样的，也是线立体构成中非常关键的，如水平拉伸、垂直拉伸、斜向拉伸、平行拉伸、交错拉伸、等距离拉伸、渐变距离拉伸、密集拉伸、距离跳跃拉伸等，图7-21～图7-23所示为各种缠绕方式。总之，要尽量产生优美的律动，甚至产生如同平面构成中的密集、发散、渐变等节奏变化。

图7-21　正方体框架缠绕方式　　图7-22　锥体框架缠绕方式　　图7-23　柱体框架缠绕方式

在软质线材的构成中，最常用的构成方式就是以硬质铁丝或铜丝为框架，用软质的线绳进行缠绕。在缠绕过程中，形式的美感是非常重要的，最终造型的抽象含义也由此而来。因此，事先应该做好设计，想好要表达的思想内涵，这样作品才能最终成功地完成。

图7-24所示是以板材为框架、软线为主材进行缠绕形成的作品；图7-25和图7-26所示是以木材为框架、软线为主材进行缠绕形成的作品。由这两个作品可见，框架中点的规律性设计决定了最终作品的造型效果。框架的造型一定程度上决定了最后作品的整体造型的美感，因此，对框架的造型也要在制作之前设计好，无论是具象造型还是抽象造型，均应具备造型美感。

缠绕构成方式在生活中也有很多的实际应用。如图7-27所示，吊桥就是以框架为基础，用各种绳索在框架上进行缠绕，具有实用性的美感。可见，无论何种构成方式，最终都是为

生活而服务的，生活中的艺术设计无处不在。

图7-24　有对称美感的造型

图7-25　有韵律美感的造型

图7-26　有律动美感的造型

图7-27　软索吊桥

软质线材的多样化造型

　　软质线材并不局限于前文所提到的材料，在生活中还可以开发出多种软质线材。图7-28所示为利用细小的纸条形成的软质线材，进而制作的作品，使人感到是一个独辟蹊径的软质线材设计。由此可见，设计最终是对生活的感悟和认知。

　　软质线材也可以不用框架而进行作品构成和造型，最典型的例子就是中国结，图7-29所示为利用自身的缠绕就能形成许多完美的编制图案效果。因此，在设计中，需要制作者不断地去探索和研究，以期开发出更多的美丽造型。

第七章　立体构成的造型组合训练

图7-28　创意软质线材作品

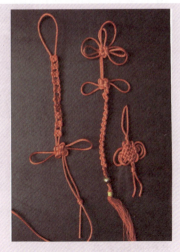

图7-29　中国结

(三) 编结构成

此种造型是指在基础框架上，用软质材料进行编结，形成悬垂造型。此种造型具有垂挂美感，将软质材料的质感特点充分体现出来。在生活中最常见的造型应用就是风铃(如图7-30所示)、壁挂、竹篮(如图7-31所示)等。

图7-30　风铃

图7-31　竹篮

三、硬质线材的构成

硬质线材构成方法也非常多，如同软质线材一样，可以形成密集、发射或者渐变等多种律动形式美。硬质线材根据造型的情况和条件需要，也要制作框架或者面板。

(一) 密集感的体现

长短不一的组合排列，密集的构成面，让硬质的线固定在面板上，形成空间穿插。如图7-32所示，是利用泡沫板为底座，硬质线材通过材质和色彩的不同形成一种层次感。

图7-32　硬质线材形成的变化

(二) 发射感的体现

以发射的方式，将硬质的线由发射中心向四面排列，或离心式、或螺旋式，让骨骼线折曲，如同桥梁的结构设计。图7-33和图7-34所示为用一次性筷子制作的有韵律美感的作品。

图7-33　离心式造型　　　　　　　　　图7-34　有发射美感的造型

制作此种作品的材料还可以用牙签、棉签等，由于材料比较小，接触的面积也比较小，在制作造型时稍有难度。图7-35和图7-36所示为用牙签、棉签制作的作品，线形的连接用软线捆绑或胶粘合。

图7-35　牙签造型　　　　　　　　　图7-36　棉签造型

（三）规律感的体现

将垂直的透明吸管进行规律的排列，形成点、线、面之间的结合。图7-37所示是用透明塑料吸管制作的多边形线材作品。

（四）律动感的体现

用硬质线材制作多个单体，形成优美的律动，然后将多个单体组合。如图7-38所示是用不规则铁条为原材料而制作的线材作品。

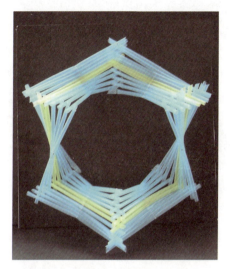

图7-37　透明吸管造型(作者：谢虹)

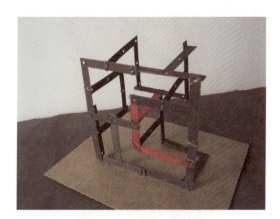

图7-38　多个单体的结合

（五）综合表现

利用各类硬质材料，进行多种形式的组合造型。在此过程中，可以充分体会不同材质的制作手法和创造艺术美感的规律。有些材料比较难以加工，需要特别的工具，并注意其锋利的边角部位。如图7-39所示为利用废旧铁皮制作的作品；如图7-40所示为利用易拉罐剪切成条状，然后进行造型的作品。

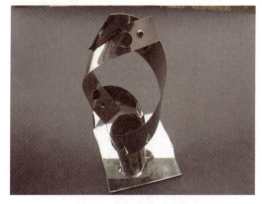

图7-39　铁皮材料作品

图7-40　易拉罐材料作品

在线材的制作过程中，可以运用多种不同材质的线材组合制作作品，这样可以开拓思路，改变固有的思维方式。如图7-41所示为利用纸材卷成硬质的线材制作的作品；图7-42所示为利用牙签、筷子等硬质线材组合的作品。由此可见，多种材料的开发和利用可以让作品呈现出更多的艺术造型。

图7-41　纸材作品

图7-42　硬质材料结合作品

案例7-1

线材的制作

设计要求：选择纸质材料进行折卷，使其变化为线材。进行线材立体构成作品的创作，表现形式不限，但要求最终造型体现出韵律美感。

案例说明：将纸材进行四棱柱状粘合，形成纸质柱状造型。由于其造型纤细，仍旧可以体现为线材，利用其空间感进行多次粘接，形成具有律动美感造型的最终作品。

制作材料：铅笔、直尺、美工刀、硬质纸材、胶水等。

制作步骤：

(1) 首先选择好纸质材料，可以是硬纸板、打印纸等，然后在选择好的纸材上进行等比例分割，用美工刀将其分割成多个细条状。图7-43所示是将等比例划分好的纸材用美工刀裁开的效果。

(2) 将每个裁剪好的纸条用胶水粘接成为细细的四棱柱状，成为线材。在粘接的过程中要注意保持牢固，并保持每条线材尽量笔直，否则会影响最后成品的效果。为了保证四棱线材的笔直，也可以在纸的表面轻轻做划痕，注意不要划刻断裂。图7-44所示为粘接好的部分四棱线材。

(3) 将粘接好的四棱线材按照预先设计的造型进行粘接，本作品的意图是希望呈现一个线材旋转的效果。图7-45所示为粘接好的部分线材造型。

(4) 继续将余下的线材进行粘接，最终形成盘旋效果，具有一定的律动美感。图7-46所示为最终效果。

第七章　立体构成的造型组合训练

图7-43　裁开纸材形成条状

图7-44　粘接好的部分四棱线材

图7-45　粘接好的部分线材

图7-46　最终效果

案例点评：该作品运用了以纸材为制作线材的原材料，经过反复多次加工后，形成律动的美感。在设计中，为了使造型方式更加丰富，还可以将粘接位置进行离心式排列，或者将线材进行长度上的渐次改变。该作品是将纸材经过加工而形成线材，由此可见，线材的含义并不是单一的棉线、毛线等线材料，而是可以扩展为更丰富的内容，同学们要在不断的实践中总结经验。

案例7-2

生活中的线材应用

案例说明：线材在生活中的应用非常普遍，涉及生活中的各个领域，在设计的过程中首先要应用科学合理的技术，其次要赋予作品以美感，即最终作品要具有实用性和审美性的双重价值。

设计内容：图7-47所示为生活中常见的竹编筐的底部，应用竹条为线材，反复多次地编结，最终形成一种发射状线条造型，非常具有秩序美感；图7-48所示为生活中的高架电线，

出于安全考虑,高压线之间要有一定的距离,这样铁架子本身也要进行造型上的设计,最终整体造型具有一种对称美感。这些造型也是生活中常被摄影工作者采用的主题元素,成为生活中不可缺少的一道人造风景。

图7-47　发射状竹筐底部

图7-48　具有艺术美感的高架线

案例点评:经过编结后的竹筐底部,形成一种以中间为圆心的发射状造型,其余部分又以4~5个竹条为一组,还有阶段性的变化样式,这是劳动人民自然天成的创造力。高架线在生活中的造型大同小异,但首先其设计要科学实用,然后才是美感的体现。图中最靠前的两个铁架子造型不同,后者更会引起人们具象的联想,这就是生活中的艺术。

硬质线材在生活中也有许多完美的实际应用。图7-49所示为生活中装鸡蛋的篮子,既充分体现了实际的应用价值,又具有艺术美感;图7-50是利用钉子为原料制作的艺术品。可见,艺术品最终是要为生活服务的,这样的艺术品才有价值。所以,要想成为一名优秀设计师,就要多关注其他艺术学科门类,开拓自身的视野和学习领域,才能够设计出既美化生活又实用的艺术品。

图7-49　鸡蛋篮子

图7-50　钉子艺术品造型

第七章 立体构成的造型组合训练

1. 利用框架，制作软质线材作品3个，体现出线的韵律美感。
2. 利用各种硬质线材制作作品3个，体现出艺术美感。
3. 利用纸材料进行线材作品的设计制作，制作作品3个，体现出不同的艺术美感。

第二节 面材构成练习

面材形态是以长宽为形态特征的，有平薄、延展的感觉，具有分割空间、限定空间的作用，平面形态的边界呈现线的特征，单体具有平面形态特征。

面材通过折曲、压曲、弯曲、粘贴或切割等方式进行加工处理，可形成各种空间立体造型，图7-51所示为经过折叠后的纸材。进行面材折曲构成时，要根据事先设计好的造型进行布局安排，要形成疏密变化；需要形成一个整体的时候，翻折面的边缘注意不要用美工刀彻底划断，要保持互相之间的连接。进行插接面构成时，要先将面材切割出缝隙，然后再相互插接造型。

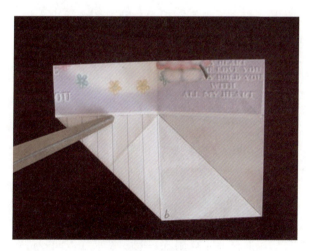

图7-51 折曲

空间立体造型主要是通过面材缝隙的相互钳制。插接的形式可分为几何形体的插接和自由形体的插接。

一、面材的种类

面材可以按照透明程度、材质、最终形态等分类，下面主要讲解按照材质分类。

- 纸质材料：如同在半浮雕制作中提到的，纸的种类非常多，是包装、书籍装帧最常用到的材料。在面材构成中，纸质材料是应用最普遍的，如图7-52所示为纸材。
- 布质材料：多应用于服装设计和制作中，在面材构成中，可以运用服装制作中的各

种手法，比如压衬、做褶等，使材料变化更加丰富。
- 玻璃材料：其特点是透明度高、色彩丰富，是建筑业应用很广泛的面材。在手工制作中，需要玻璃刀等工具来切割加工，有一定的加工难度，如图7-53所示为玻璃材料。

图7-52 纸材

图7-53 玻璃材料

- 金属材料：指铜、铁、钢、铝、合金等材料。金属材料独具艺术表现力，需要特殊工具来加工。
- 木质材料：指实木、胶合板、刨花板等材料。胶合板由于比较薄的原因，在面材构成中应用相对容易些。

二、面材的构成

面材按表面效果可分为高反光面材、透明面材、低反光面材、光洁表面的面材和粗糙表面的面材。由于材料品种的多样化，有木纹、皮纹肌理、大理石纹样、各种浅浮雕等效果，许多表面效果可以通过以下加工制作来获得。

（一）平面粘贴构成

准备好粘贴的底板，可以是硬的纸板、泡沫板、木板，或者任何平面板材。在曲折面与板材结合的一个端部留出一定宽度的粘贴面，高耸的部位应在其结构的平面展开图上有计划地设计好。根据选择的材料，面材通常可用乳白胶、胶水或双面胶进行黏合。

平面粘贴构成的排列指若干直面(或少量柱面、锥面)在同一个面上进行各种有秩序的连续排列。基本面形简洁、丰富有变化。造型变化形式有重复、交替、渐变、近似等。排列方式有直线、曲线、折线、分组、错位、倾斜、渐变、放射、旋转等。其平面构成排列方式如图7-54～图7-61所示。

图7-54 直线排列

图7-55 曲线排列

图7-56 错位排列

图7-57 分组排列

第七章 立体构成的造型组合训练

图7-58 倾斜排列

图7-59 距离渐变排列

图7-60 放射排列

图7-61 旋转排列

　　根据以上平面设计图设计好造型后，就可以开始进行造型的粘贴了，在此过程中，面材的造型也可以进行多样化的设计。如图7-62所示就是将材料剪裁成三角形，并加入了曲别针；如图7-63所示就是将面材按照造型上的大小渐变进行排列，使造型具有渐次美感。

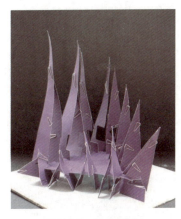
图7-62 粘贴构成

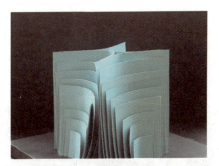
图7-63 渐变式粘贴构成

　　平面粘贴中的面材选择非常多，形式也可以自由发挥。如图7-64所示，是用红色纸、牙签做辅助而完成的造型；图7-65所示为该造型的俯视效果。所以，在造型的过程中要考虑到从多个角度进行设计和制作，进而形成整体设计思维观念，这将有利于立体思维的形成和建立。

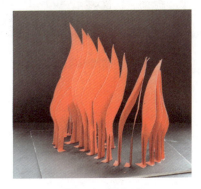
图7-64 渐变式

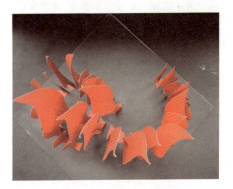
图7-65 前图的俯视效果

（二）插接构成

　　在面材的需要部位，进行切口的设计，使面材通过切口互相插接在一起，最终形成一个整体。插接的方法很多，有垂直式插接、纵横式插接、咬合式插接、反折式插接、榫接式插接、压插式插接、旋插式插接等，如图7-66～图7-69所示。

图7-66　垂直式插接　　　　　　　　　图7-67　纵横式插接

图7-68　咬合式插接　　　　　　　　　图7-69　反折式插接

以上的几种插接方式经常应用在生活中的纸箱包装中，通过插接，可以使纸箱更加牢固和稳定。而在造型制作中，也经常被应用到。如图7-70所示，就是用插接方式制作的作品，再利用平面粘贴，使整体造型更加有艺术感。如图7-71所示也是利用了插接构成，并在单体面材上进行了艺术切割设计，使造型变化更加丰富。

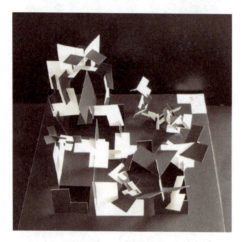

图7-70　插接构成（一）

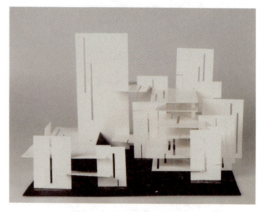

图7-71　插接构成（二）

插接构成的实际应用

艺术最终是要为生活服务的，将艺术设计完美地应用于人们的日常生活中，这样才有其存在的意义，也是艺术设计师们的重要责任。如图7-72所示是用插接方法制作的生活用具；图7-73所示是利用插接方法制作的背景隔断，两件作品均造型优美又具有艺术气息，是功能性与审美性的完美结合。

插接构成在生活中的应用形式还表现在分割空间的设计上。如图7-74所示就是利用此方法，应用垂直式插接，使盒子分割成为多个小空间，这样便于存放多个小物件，经常被应用于礼品盒的设计或衣柜抽屉的分割设计中。

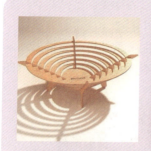
图7-72　生活用具

图7-73　背景隔断

图7-74　插接式空间分割

(三) 榫接构成

在构成的两个造型上，一个做凹口，另一个做凸榫，将凸榫嵌入凹口，如果尺寸非常合适，两者就会紧密结合。为了使两者结合更加牢固，也可以配上横销，或者用胶粘合固定。图7-75所示为榫接式插接方法。榫接式插接构成最常用于木质材料的结合上。

图7-75　榫接式插接

榫接构成的传统应用

榫接构成在中国传统木质家具的制作中被广泛应用。凸者名榫，凹之洞眼者名卯，二者合称榫卯。榫卯的构成方式还有很多种，如格肩榫、插肩榫、大小进出榫、抱肩榫、粽角榫等，每一种都有自己独特的优势和构成特点。如图7-76所示为各种榫卯插接方式。

榫卯结构的最大优势在于压力越大越牢固，不会因年代久远而松动，除了造型优美之外，还有结构方面的科学性。榫卯结构在古代家具和古代建筑中应用最普遍，如图7-77所示。此种构成方式在现代家具中仍常被使用。

图7-76　榫卯构成

图7-77　榫卯建筑

(四) 旋插构成

此种插接方式常用于包装盒的封口部位、包装盒子的上下口。其方法是按照方向顺次压紧,成为一个整体,不用粘贴就可以封口,非常便利。如图7-78所示,就是用此方法包装的礼品盒。如图7-79所示是变化式的旋插礼品盒子,造型美观大方。

图7-78　旋插式插接

图7-79　变化式旋插

案例7-3

面材的制作

设计要求：选择比较坚硬的纸质材料进行面材作品的制作,在制作之前要事先设计好每个独立面材的造型,以及每个独立的面材在基座上的位置变化,可以设计成对称式排列、交错式排列、离心式排列等,位置的安排将最终决定整体造型的美感效果。

案例说明：将面材按照事先设计好的造型进行切割,每个面材造型可以有大小上的差异,然后将切割好的面材进行简单处理,在基座上按照设计好的位置将每个面材粘接好,最终完成整体作品,形成美感效果。

制作材料：铅笔、直尺、美工刀、硬质纸材、胶水等。

制作步骤：

(1) 首先选择好纸质材料,可以是硬纸板、打印纸等,然后在选择好的纸材上按照设计好的造型,用美工刀切割成多个三角形造型,每个造型可以有大小上的差异。图7-80所示为用美工刀切割好的各种三角形面材效果。

(2) 为了便于翻折,在每个三角形面材的中间、与基座粘接的位置轻做划痕,但是不要划断。图7-81所示为在中间做划痕的效果。

(3) 将做好划痕的三角形面材进行翻折,划痕方向外翻,为了便于和基座粘接,在与基座粘接的位置做切口。图7-82所示为一个三角形面材做好划痕,并翻折好的最终效果。

(4) 将每一个三角形面材均进行划痕和翻折处理,以备下一步与基座粘接使用。图7-83所示为将每一个三角形面材都处理好的效果。

第七章　立体构成的造型组合训练

图7-80　切割面材

图7-81　面材中线处做划痕

图7-82　翻折好的面材

图7-83　翻折好的全部面材

（5）按照事先设计好的轨迹，在基座上进行粘接。图7-84所示为粘接好的部分面材的效果。在粘接的过程中，还可以随时按照需要对粘接位置、粘接轨迹、粘接面材之间的距离等关系进行调整，直到达到最终满意的效果。

（6）继续按照设计意图粘接其他的面材，最终面材在基座上形成一个S造型的轨迹，由于每个面材的造型均有差异，还形成一种高低、大小错落的关系，使最终造型显得更加活泼。图7-85所示为最终完成效果。

图7-84　在基座上粘接好的部分面材

图7-85　最终完成效果

案例点评：该作品是利用硬质纸材形成的面材为原材料而进行创作，是一种比较常见的面材使用方式。在面材的处理中，为了避免造型的单一，采用了变化形状、位置等办法，体现了制作者多角度的设计理念。

案例7-4

面材插接烛台

案例说明：如上文所述，插接构成在生活中比较常见的就是榫卯的构成形式，由于此种形式能够非常结实地将原材料结合在一起，而且不使用任何钉子，是中国古代建筑中最神奇的手段。在现代建筑中，榫卯插接形式的应用已经不如古代常见，但其独特的应用特点，仍然可以为现代生活所用。

设计内容：现代生活中最常见的蜡烛台多是只有一个简单的底座，燃烧尽之后就随意被丢弃掉，而图7-86所示的生活中的蜡烛台，是巧妙地应用了建筑中的榫卯结合方式，原木的材料也让人感受到一种回归大自然的心态。

图7-86　插接式烛台

案例点评：在现代生活中，设计者要不断地探索传统元素在现代设计的应用方式。此作品就是充分利用了传统元素，使人体会到一种文化气息和艺术美感。如果说简易的烛台只是为了使用而没有任何美感，那么此烛台造型让人更多感受到的是除使用之外的中国传统元素的艺术魅力。

面材的平面粘贴构成主要体现在艺术形式美上，所以，需要在平时的学习中多关注艺术设计和平面构成方面的知识，而插接构成主要体现在包装盒等设计中，所以，需要多关注礼品盒的设计，多动手进行尝试。榫卯插接主要体现在家具制作中，且在中国传统建筑中的应用最为普遍，所以，也要多关注传统建筑中的榫卯构成，并为今天的造型设计所用。

艺术最终是来源于生活并高于生活的，完全脱离生活的艺术设计是没有意义、也没有市场的，作为一名艺术设计工作者，为生活而进行设计是任重而道远的终身责任。

1. 制作平面粘贴面材作品3个，分别体现不同的平面布局形式。
2. 制作插接构成作品3个，插接形式不限，要体现出艺术美感。

第三节　块材构成练习

块材立体构成是综合使用木材、金属、泥土、玻璃、塑料、塑胶、海绵块等块状材料制作的空间立体形态。块材可以是实心块或空心块。由面材组成的封闭形体和镂空的块体都可归为封闭性量块。块状体可以分为单体和单体组合体两大类。

一、单体

块的单体是具有长、宽、高的三维空间实体，给人以稳定感。

（一）基本形体

塞尚认为，自然界的物象皆可还原为简化的基本形体。基本形体包括球体、立方体、圆柱体、圆锥体、方柱体和方锥体等。对基本形体进行拉扯或挤压，使其形态发生变化，甚至产生某种生命力感，就是本项练习的目的。生活中，常见以块的形式存在的建筑，如图7-87所示为斯洛文尼亚的方块公寓。

图7-87　斯洛文尼亚的方块公寓

（二）块材分割

对一个立方体进行分割，由于等分的方法不同，产生的形态也不同。打破固有的形态，寻求形体的变化，处理恰当的话，可以产生强烈的立体造型美感。块的分割方法可以采取等分块分割、分割错位、曲线等比分割、比例错位分割、曲线等比例错位分割等方法。图7-88

所示为运用等分块方法制作的设计。

图7-88　等分块分割

(三) 块材截取

无论使用哪种截取方式，都要提前进行合理分配与计划，使块的截取合理化与最佳化。块材的截取方法有直线截取、直线斜向截取和曲线截取等。

二、单体组合体的构成练习

单体的组合是有计划、有目的的组合，处理恰当的话，可以产生气势感和节奏感。

(一) 相同单体组合构成

相同单体组合构成是指两个以上的相同单体组合成的形体。在这类练习中，我们可以通过单体的位置变化、数量变化、方向变化来组成新的形体。对于相同的块，可以用渐变、垒积的构成方式组合，产生秩序感、律动感。图7-89所示为Seves Glassblock 推出的新品玻璃砖墙(意大利设计师Alessandro Mendini)，从某种角度而言也是一组相同单体组合构成。图7-90和图7-91为相同单体组合构成练习。

图7-89　新品玻璃砖墙

图7-90　相同单体组合构成

图7-91　相同单体组合构成(湖北大学)

> ### Seves Glassblock亮丽的玻璃砖
>
> Seves Glassblock公司为Seves集团玻璃砖生产部门。Seves Glassblock生产的玻璃砖产品占世界玻璃砖市场生产和销售的36%，产品除中性色外另分9大色系，200多个品种，占世界总成交额的40%。今日的玻璃砖已经不再是简单的附属建材，而是高级市场消费品，并且把自身富于装饰的潜能发挥无遗，常被富于创意、精于时尚造型的室内造型师、设计师和建筑师所利用。

（二）不同单体组合构成

不同单体组合构成是指将大小、形状不同的单体，通过运用形式法则，进行组合而成的结构。其特点是造型富于变化，有较强的张力和视觉冲击力，如埃及的金字塔。

在雕塑作品中，也经常运用不同单体组合构成的原理，以表现作品的内在张力，图7-92所示为国际美术双年展国外雕塑作品。在现代家具艺术设计中，设计师也在大胆地尝试块的组合，图7-93所示是名为"材质石"的布艺沙发；图7-94所示为木块拼合成的创意家具。

图7-92　国际美术双年展国外雕塑作品

图7-93　"材质石"（Pernelle Fagerlund设计）

图7-94　木块拼合成的创意家具

第四节　综合立体构成练习

采用两种以上的材料所构成的立体形态，都可以称为综合立体构成。综合立体构成的优势在于能够强化各种形态的对比，并通过对比的作用突出不同材料的造型优势。立体构成的造型训练过程，是由分割到组合或由组合到分割的过程。任何形体可还原到点、线、面，而点、线、面又可以构成任何形体。

在各种构成形式中，综合立体构成是形态关系最复杂、形式最丰富的一种构成形式，要特别注意各个部分之间的内在联系，要有统一的基调。在综合立体构成中，形体、色彩、肌理、动势、节奏、量感等要素都可以形成基调。

综合运用点、线、面、块等元素进行立体构成练习的方法有如下两种。

一、对基本形态元素进行加工

基本形态元素可以是点材、线材、面材或者块材中的一种，对基本形态进行如折叠、卷曲、切割、展开、膨胀、凹凸、分割等修改方式进行再加工，使基本形态元素复杂化。图7-95所示为以基本形态元素制作的方盒人糖果包装设计。

图7-95　方盒人糖果包装设计

二、对基本形态元素进行组合

基本形态元素之间依据一定的形式法则进行组合、叠加、插接等加工，可形成复杂的形态。常见的综合构成有以下几种形式：点和线结合的构成(如图7-96所示)、线和面结合的构成、线和块结合的构成、面和块结合的构成以及线、面、块相结合的构成。图7-97所示为利用火柴棒、线材、纸材等完成的组合构成练习。

图7-96　综合构成(作者：王一达)

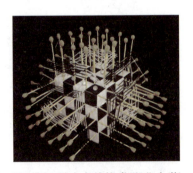

图7-97　综合立体构成(湖北大学)

三、综合立体构成练习实例

聚——点线面的游戏

设计要求：用适合的材料及工具，自命题完成一组综合立体构成练习。

案例说明：作者王一达将自己的作业命名为《聚——点线面的游戏》，作品运用的是构成中最基本的三个要素——点、线、面。通过点和线组成面，面又组成体，整体看上去是一个由无数个疏密变化的点组成的立方体，并通过疏密变化体现一种凝聚的感觉，这也是作品名字的由来。在点最稀疏的那个角并没有完全收口，而是适可而止。因为立方体的形象已经显现出来，留一些空白使作品显得更生动，留给观者一丝遐想。

制作材料：中间有小孔的小珠球若干、铁丝(或电线)和钳子。

制作步骤：整个设计及制作完成，作者共用了约10天时间，下面分步骤介绍制作过程。

(1) 设计构思及草图阶段。该作品的创作灵感源于作者王一达读大学一年级时的一张平面构成作业，图7-98中小图1为创作草图。

(2) 对整个作品的轮廓、结构及体量进行大致规划。如图7-98中小图2所示，从立方体的一个角开始，用铁丝连接、固定小球，注意铁丝弯折的角度以及小球的排列。

(3) 按照立方体的结构，逐渐增减小球，如图7-98中小图3所示。

(4) 按照立方体的结构，继续增加小球，如图7-98中小图4所示，并在增加小球的基础上逐渐增加铁丝，注意铁丝的固定要非常牢固。

(5) 继续增加铁丝及小球，如图7-98中小图5所示，制作过程中注意逐渐使其形成立方体一个角以及三个面的形状，并且在这个角堆积的小球数量是最多的。

(6) 在立方体一个角的形状基本形成之后，如图7-98中小图6所示，开始逐渐拉大之后再加入的小球之间的距离，使其逐渐产生疏密的变化。

(7) 主题部分大致完成后，如图7-98中小图7所示，逐渐调整铁丝以及小球之间的距离，注意控制好整个立方体的造型是否方正。

(8) 添加最后几个小球，如图7-98中小图8所示，调整整体聚散的效果，进一步检查铁丝架子是否牢固，正方体比例及尺寸是否恰当。

(9) 作品完成后，用一块与小球色彩反差较大的衬布为背景，分角度进行照片拍摄，如图7-98中小图9所示。

案例点评：作者系统地将平面构成与立体构成的学习有机结合到一起，运用立体构成的基本元素，遵循立体构成的形式美法则，综合地进行创作。该作品中，小球的处理是个关键，在明确基调的基础上，适当地配合小球变化的因素，如疏密聚散、虚实结合、动静相间等处理，才能构成气韵生动、整体和谐的立体形态。

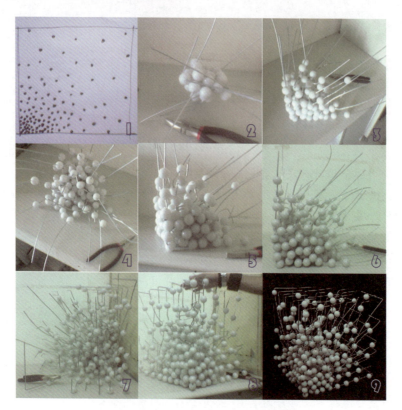

图7-98 综合立体构成制作步骤分解图

第五节 利用三维软件制作立体形态

立体构成是一门研究在三维空间中如何将立体造型要素按照一定的原则组合成充满个性和美感的立体形态的学科。计算机软件的开发与应用，为立体构成开辟了新的领域，是传统立体构成的延续和发展。它可以使学生打开思维想象空间，在无限的三维空间中探寻新的艺术语言形式。同时，计算机三维软件具有运动设置的功能，这对传统立体构成来说是个拓展。

三维应用软件可以帮助设计者借助计算机来模拟空间造型和运动。对于许多想要涉足三维计算机图形领域的初学者来说，脑海中闪现出的第一个问题就是：我该学习哪个三维软件？实际上，这个困扰了许多中国三维爱好者的问题，同样也是一个世界性的问题。准确地说，关于这个问题，并没有一个确定的答案。目前国际上最为流行的三维软件有以下六种：Discreet的3ds Max、Maxon的Cinema 4D、Alias的Maya、Softimage/XSI、NewTek的Lightwave 3D和Rhino。

一、3ds Max

3D Studio Max，简称为3ds Max或Max，是Autodesk公司开发的基于PC系统的三维动画渲染和制作软件，广泛应用于广告、影视、工业设计、建筑设计、多媒体制作、游戏、辅助教学以及工程可视化等领域。图7-99所示为一组国外3ds Max精美作品欣赏。3ds Max是一个

复杂的软件，要想精通它，需要非常投入地专心学习一段时间。对于初学者来说，不要试图在一个星期内就掌握软件中的各种复杂操作和功能。在国内，3ds Max的使用人数远远超过其他三维软件，它也是目前世界上应用最广泛的三维建模、动画、渲染软件。

图7-99　国外3ds Max渲染精美作品欣赏

二、Cinema 4D

Cinema 4D是德国Maxon公司引以为豪的代表作。这是个功能异常强大、但操作却极为简易的软件，被业界誉为"新一代的三维动画制作软件"，广泛应用在各种行业里。现在，无论是拍摄电影和电视，还是工业设计、游戏开发、建筑设计、印刷设计、医学成像或网络制图，Cinema 4D都以其丰富的工具包带来比其他3D软件更多的帮助和更高的效率。

Cinema 4D是一款非常容易学习的软件，但是初学者必须保持耐心。Cinema 4D的XL版本中有将近2000页的文档。依据个人目标，学习的进度会有很大的不同。如果只需要了解基本的工作流程和知道如何制作出一般的效果，也许只需要一至两个星期；如果需要制作复杂的角色动画以及掌握脚本编写等技能，需要花费非常多的时间。

三、Maya

Maya集成了最先进的动画及数字效果技术，它不仅包括一般三维和视觉效果制作的功能，还结合了最先进的建模、数字化布料模拟、毛发渲染和运动匹配等技术。对于一个没有任何使用三维软件程序经验的新用户来说，可能会因为Maya的内容广泛、程序复杂而受到打击。但对于有一定的三维软件使用经验的用户而言，Maya的工作流程非常直截了当，与其他的三维程序也没有太大的区别，只需要熟悉一至两个星期，就能适应Maya的工作环境，因而可以更深一步地探究Maya的各种高级功能，如节点结构和Mel脚本等。

Maya软件已经赢得了许多的桂冠，这些荣誉也正说明它表现得出色。Maya被广泛地应用于电影和视觉特效领域、动画片的制作以及游戏工业领域，除此之外，它甚至被应用到了医学、军事以及建筑领域。《星球大战前传》《透明人》《黑客帝国》《角斗士》《完美风暴》《恐龙》等很多大片中的电脑特技镜头都是用Maya完成的。

案例7-6

《别惹蚂蚁》

《别惹蚂蚁》(导演：John A. Davis)是华纳兄弟继《极地特快》和《超级三维赛车》后的第三部IMAX 3D电影(IMAX 3D电影是加拿大的IMAX集团所研发的一种巨型银幕电影)，该电影是使用Autodesk Maya三维软件制作的全电脑生成影片。拉斯维加斯的DNA公司250余名制作者在这部影片上倾注了三年的心血，完成了1500多个镜头。其中，Autodesk Maya软件被用于制作角色动画、建模、装束、衣物和毛发。图7-100为该片剧照。

图7-100　《别惹蚂蚁》剧照

四、Softimage/XSI

Softimage/XSI是一款巨型软件。它的目标是企业用户，也就是说，它更适合团队合作式的制作环境，而不是个人艺术家。这个软件并不特别适合初学者，对于想学习三维制作的人，这个软件像3ds Max和Lightwave 3D一样有很好的工作流程。对于那些有三维制作经验的艺术家们来说，可以毫无困难地掌握它，并且会发现它的工作流程可以为我们提供最快速的制作环境。

五、Lightwave 3D

Lightwave 3D是美国New Tek公司开发的一款高性价比的三维动画制作软件。对于三维领域的新手来说，Lightwave 3D非常容易掌握，因为它所提供的功能更容易让人认为它是一个建模软件。对于一个从其他软件转来的初学者来说，它在工具的组织形式上和命名上会有一些不同。

在Lightwave 3D中，建模工作就像雕刻一样，只需要几天的适应时间，初学者就会喜欢上这些工具。当年火爆一时的好莱坞大片《泰坦尼克号》中细致逼真的船体模型、《红色星球》中的许多特效都是由Lightwave 3D开发制作完成的。

六、Rhino

Rhino又叫"犀牛"，是美国Robert McNeel & Assoc开发的强大的专业3D造型软件。这款三维建模软件，因其强大的曲面功能，成为工业设计造型的首选。虽然它大小只有几十兆，对计算机硬件要求也不高，用它建模却很流畅。从设计稿、手绘到实际产品，或者只是一个简单的构思，Rhino所提供的曲面工具可以精确地制作所有用来作为渲染表现、动画、工程图、分析评估以及生产用的模型。很多人习惯用它来建模，然后导出高精度模型给其他三维软件使用。图7-101所示为一组用Rhino制作的首饰设计图。

图7-101　用 Rhino制作的首饰设计图

以上六种三维软件，同学们只需要大致了解，并且可以尝试用3ds Max来进行一些简单的几何体的建模，来辅助我们进行立体构成练习。图7-102所示为米兰本土设计师Emmanuel Babled在2009米兰家具展上展出的座椅，我们可以尝试用计算机软件模仿达到类似效果。利用计算机进行设计，不但可以节省大量的制作时间，同时也开阔了同学们的立体思维，培养了软件操作的兴趣，为以后的艺术设计打好基础。但计算机软件必定只是一种工具，它在现阶段是无法完全取代手工制作立体构成作品的。

图7-102 座椅

本章节的练习，读者可结合自己的专业特点进行创新式实践，例如，学习包装设计专业的学生可将块立体构成与系列产品包装相联系；学习室内设计专业的学生可将点、线、面与空间布局相结合；学习数字设计相关专业的学生可尝试运用软件进行空间立体构成的练习等。这样可以培养读者对所学专业的兴趣，让基础课和专业课适度衔接。

总之，立体构成的练习过程，就是在对立统一规律的指导下，对形态要素、美感要素、材料要素的综合利用和再创造。这个过程不仅是再造新形态的过程，而且还是理解空间要素、培养空间意识、训练立体思维、开发大脑的想象力和创造性的过程。

米兰家具展

全球家具业的"奥林匹克"盛会——米兰国际家具展，是世界三大展览之一，创办于1961年，每年一届。作为世界家具与家居设计顶尖展会的米兰国际家具展与"米兰设计周"，是全世界家具、家居、建筑、服装、配饰、灯具设计专业人士每年一度"朝圣"的设计圣地。

本章小结

立体构成作为传统基础课程，基本上是遵循创始人阿尔伯斯的教学理论，主要通过纸材来研究立体的造型和空间关系，追求有关形态的所有可能性。本章的一系列作业也是以纸材为主来完成的。但随着时代的发展，科技的进步，立体构成的学习不再受材料和方法的限制，我们甚至可以尝试利用业余时间，借助计算机软件完成某些设想。

作为一名艺术设计人员，把握空间造型基本要素的能力和对这些要素及其组合规律的认识程度以及培养动手能力非常重要，这一点正是本章学习的真正目的。当代设计的观念重在创造价值，注重提出新的观念，发现新的方法，那么教与学更应具有一种前瞻性。在立体构成课程的教学过程中，对立体构成形态要素的学习和课程练习会给我们带来更多的启发和思考。

思考练习

1. 试以某件优秀的立体构成作业为例，分析作者构思和制作步骤，并指出作品的优缺点。
2. 简述当前常用的计算机三维设计软件的种类和特点。

实训课堂

1. 合理利用框架，制作软质线材、硬质线材作品各一个，要体现出线的韵律美感。
2. 利用3ds Max软件，创建颜色各异的正方体1个、大小圆球各1个、长方体1个、圆柱体1个，任意组合摆放，选择你认为最有创意的5个角度。(考查学生处理多个形体组合的能力)
3. 尝试以计算机设计软件，如3ds Max等，确定一个主题，如"都市狂想""这一天"等，完成一组点、线、面、块结合的抽象的空间造型组合。
4. 自己命题完成一个综合立体构成练习。可以是点和线结合的构成、线和面结合的构成、线和块结合的构成、面和块结合的构成或线、面、块三者相结合的构成。
5. 运用硬纸板、包装盒等现有材料，结合立体构成的构成原理，设计制作一件集实用性与审美性于一体的生活用品。

第八章

立体构成在设计领域的应用

学习要点及目标

- 了解立体构成的构成原理在设计领域中的应用。
- 培养创造性的思维能力,体会在设计过程中内容和形式是如何有机结合的。
- 根据所涉及的设计领域的特点和要求,合理运用立体构成理论及造型方法,提高设计能力及审美能力。

引导案例

中国国家体育场"鸟巢"的构成艺术

中国国家体育场坐落于奥林匹克公园建筑群的中央位置,地势略微隆起。如图8-1所示,它如同巨大的容器。高低起伏的波动的基座缓和了容器的体量,而且给了它戏剧化的弧形外观。

图8-1 中国国家体育场"鸟巢"

各个结构元素之间相互支撑汇聚成网格状,就如同一个由树枝编织成的鸟巢。在满足奥运会体育场所有的功能和技术要求的同时,设计上并没有被那些雷同的过于强调建筑技术的大跨度结构和数码屏幕所主宰。"鸟巢"为2008年奥运会创造了独无前例的地标性建筑。

行人走在平缓的格网状石板步道上,步道延续了体育场的结构肌理。步道之间的空间为体育场来宾提供了服务设施:下沉的花园,石材铺装的广场,竹林,以及通向基座内部的开口。从城市的地面上缓缓隆起,几乎在不易察觉中形成了体育场的基座。体育场的入口处地面略微升高,因此,可以浏览到整个奥林匹克公园建筑群的全景。

体育场被设计成为巨大的人群的容器,无论远眺还是近观,都给人留下与众不同的、不可磨灭的印象。体育场内部,均匀的碗状结构形体能调动观众的兴奋情绪,并使运动员超水平发挥。创造连贯一致的外表,座席的干扰被控制到最小。在此,人群无形中也变成了建筑不可或缺的一部分。

第一节　立体构成在环境艺术设计中的应用

"环境艺术设计"狭义上指围绕建筑所进行的设计和装饰活动,包括室内装饰、室内外设计、装修设计、建筑装饰和装饰装潢等;而其广义的概念和范围几乎涵盖了地球表面的所有地面环境和与美化装饰有关的所有设计领域。我们常说的环境艺术设计一般特指它狭义的范畴。

一、环境艺术设计中的立体构成应用——建筑

建筑是运用立体构成中的原理和方法来组织空间各要素的,立体构成的要素在建筑中得到了延续与拓展。

(一) 建筑的造型

当我们来到一个新的环境时,习惯于寻找具有明显特征的事物去帮助记忆,地标建筑应运而生,一个标志性建筑成为记忆的魔盒,封存了很多的东西。当我们关注建筑的外观造型的同时,要知道建筑的造型取决于建筑的结构和内部空间,一座座建筑与自然又构成了环境。如图8-2所示的建筑设计草图,表明环境是由诸多元素构造的三维的空间。

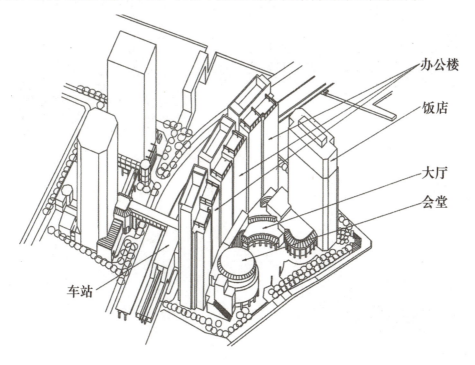

图8-2　环境是一个三维空间

建筑造型是立体的,当观察角度发生变化时,建筑会呈现不同的形态,这也正是立体构成所讲到的空间感。建筑造型要结合周围环境构成一个整体,一个孤立的建筑并不能完成人无论从视觉上还是功能上的需求。图8-3所示的建筑设计模型和图8-4所示的巴黎新城的现代建筑从不同的角度呈现了该建筑不同的面貌。

图8-3　建筑设计模型

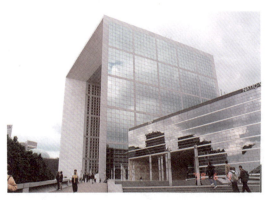
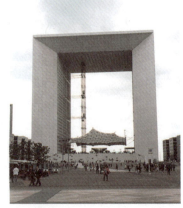

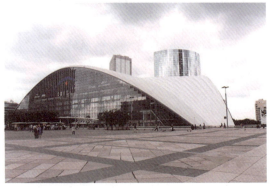

图8-4　巴黎新城的现代建筑

(二) 结构与材料

从雅典神庙的石头、明清皇宫的木材,到卢浮宫入口的水晶玻璃、奥运鸟巢的钢材,建筑材料始终伴随建筑的发展而展现出丰富的面貌。建筑材料在设计师的手里如同一个千面女郎,时而呈现出材料最本质的一面,时而又展示出它多样的可塑性,设计师为建筑材料赋予

了灵魂，与建筑共同成为永恒。

东方的传统建筑材料多取自植物。如图8-5所示，中国传统建筑到处可以见到木材的影子，如高大的立柱、结构复杂的梁架、精巧的斗拱、精美的木雕装饰，等等。

图8-5　中国传统建筑的木质结构和木雕

汉诺威世博会的日本馆从设计到建造围绕可以拆除和回收这样的目的，大幅度降低场馆建设的废物产生，体现环保的同时，也体现出东方的建筑哲学。如图8-6所示，建筑师Shiger Ban用可以回收的纸制品和竹子建造场馆。

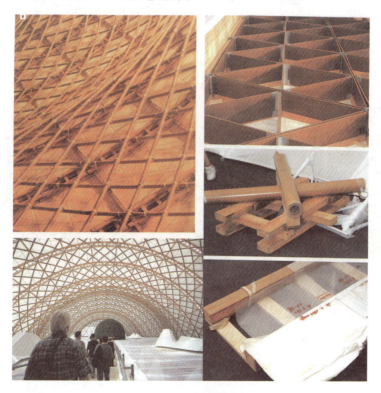

图8-6　环保材料的建筑

石材是西方传统建筑常使用的材料。石材由于产地不同，质地、颜色和花纹而有差异。图8-7给我们展示了石材经过雕刻和切割后的丰富的肌理。

图8-7 建筑上的石材

(三) 装饰

众所周知，石雕艺术最初使用在建筑上，希腊柱式成为雕塑的最初形式，在构造建筑的同时美化和追求审美创新一直伴随其行，粗犷、精致、优雅等成为我们描述建筑常用的词汇，砖雕、木雕和石雕都是建筑上常见的装饰。

通过对材料的加工和处理，体现出不同时期的风貌和审美趣味，具象的图形、抽象的线条给我们留下了太多可视的素材。图8-8展示了建筑的各类装饰，历史在这些精美的作品中变得生动和鲜活起来。

图8-8 建筑的各类装饰

Less is More —— 少即是多

Less is More是简约设计的名言，由德国建筑设计师密斯·凡德罗于1928年提出。密斯·凡德罗(Mies Van der Rohe，1886—1980)1886年3月28日出生在德国爱森，1929年设计巴塞罗那博览会的德国馆和巴塞罗那椅，1930年出任包豪斯的校长，1938年远赴美国，任伊利诺伊州工学院建筑学院院长。后来专注探索钢框架结构和玻璃在现代建筑中应用的可

能性，发挥了这两种材料在建筑艺术造型中的特性和表现力，为在现代建筑中把技术与艺术统一起来做出了成功的榜样。

"少即是多"这一理论在他设计的1950年落成的范斯沃斯住宅上体现得最为彻底。如图8-9所示，这栋深藏于森林深处、满足了所有梦幻想象的玻璃房子，以其极端和纯粹性，成为充满争议和浪漫色彩的不朽之作。住宅坐落在帕拉诺南部的福克斯河右岸，房子四周是一片平坦的牧野，夹杂着丛生茂密的树林。与其他住宅建筑不同的是，范斯沃斯住宅以大片的玻璃取代了阻隔视线的墙面，成为名副其实的"看得见风景的房间"。

图8-9　密斯·凡德罗设计的范斯沃斯住宅

范斯沃斯住宅造型类似于一个架空的四边透明的盒子，建筑外观简洁明净，高雅别致。袒露于外部的钢结构均被漆成白色，与周围的树木草坪相映成趣。由于玻璃墙面的全透明观感，建筑视野开阔，空间构成与周围风景环境一气呵成。这栋全玻璃的房子更多是密斯建筑理念的一种实验性产品，在居住者便利方面则相对弱化。

密斯认为这种透明的方式使得住宅的空间与空气得以自由流动，而在居住者看来，这无疑是让居住成为一种公众性、缺乏隐私的行为。这也是范斯沃斯住宅之所以备受争议的根本原因。

二、环境艺术设计中的立体构成应用——室内设计

立体构成在室内设计中的应用，注重形体空间、比例、结构、造型等要素的组合及构成。

（一）室内空间

室内和室外是以建筑作为分界，建筑之内归属室内设计范畴。图8-10所示为室内空间构

成，室内空间由地面、天花板和四个立面构成。

建筑内的室内空间又是相互贯通的，四个立面相对确定构成私密性较强的空间，也称为封闭空间。反之立面不明确、空间开敞的称为开放性空间，空间由其三维的具体尺寸关系构成了高、低、大、小的差异，同时三维的尺度与人的心理构成舒适、宽大、紧张等空间感受。

图8-10　室内空间构成

弗兰克·盖里(Frank Gehry)是个天才设计师，图8-11所示的德国DZ BANK大厦是他的代表作品，内部空间充满了立体造型，具有生动的流线和自然线条。

图8-11　弗兰克·盖里设计的DZ BANK内部空间

坐落在西班牙北部城市鄂尔巴赫的古根海姆博物馆也是弗兰克·盖里的代表作。如图8-12所示，古根海姆博物馆的室内设计极为精彩，尤其是入口处的中庭设计，被盖里称为"将帽子扔向空中的一声欢呼"。它创造出以往任何高直空间都不具备的、打破简单几何秩序性的强悍冲击力，曲面层叠起伏、奔涌向上，光影倾泻而下，直透人心，使人目不暇接。但展厅设计简洁素静，为艺术品创造了一个安逸的栖所。

第八章　立体构成在设计领域的应用

图8-12　鄂尔巴赫古根海姆博物馆室内空间

（二）装修材料

室内装修材料选择要考虑环保、色彩、功能等因素，也要注重艺术性和审美。对于六个界面的装饰，一般会把室内空间作为一个整体去考虑，材质之间形成内在的对比关系。

Bauhuas品牌风格时尚前卫，定位在年轻人群，其店铺风格也处处体现品牌的个性和特点。图8-13所示是Bauhuas品牌位于香港又一城商厦的店铺内装修。设计采用了不同的材质装修，地面是清水泥和透明玻璃，玻璃内铺设电路板；天花板是蜂巢结构的板材造型，内置照明灯具；产品陈列壁面是清水泥，粗糙的灰色水泥起到衬托产品的作用；而在试衣间位置，地面采用磨砂玻璃，内置照明，试衣间的门和墙面采用镜面，形成奇妙的光照影射效果。

图8-13　Bauhuas品牌店内装修

（三）室内陈设

室内陈设是构成室内环境的重要组成部分，它具有展示室内空间以及装饰作用。室内用

品的设计从本质上理解就是立体的造型活动。

室内陈设设计包括家具、灯具、织物、艺术陈设品等。陈设品的选择在满足功能的前提下要与室内环境和多种物体相协调，形成一个整体，达到造型、材质、色调等的和谐美。室内陈设的选择能够表达一定思维、内涵和文化素养，对塑造室内环境形象、表达室内气氛起到画龙点睛的作用。

如图8-14所示这款波浪灯由多个曲面单片组成，可以重复单元形态并无限拼接，满足各种大小场地的需求，蓝色光芒给人带来梦幻般的色彩。

图8-14　波浪灯(设计师：Tim Grosch)

图8-15所示是Skyline品牌的儿童家具，其特点为一切围绕环保来设计和制作，它们没有金属配件，用的是最安全的、环保的、可回收的材料，非常牢固，没有锐角，组合起来丰富多样，适合各种用途，为孩子们的娱乐创设了良好的空间。在造型上模拟动物，为儿童房间增添了活泼有趣的氛围。

在现代的座椅设计中，有机体越来越受到设计师的欢迎，如经典的雅各布森的"蛋"椅、"蚁"椅、"塘鹅"椅以及"花朵"椅、"嘴唇"椅，无不反映出在经济发达的工业文明社会里，人们对自然形态的追求和渴望。在崇尚"人性化"设计的今天，设计师应该更多地了解有机形态，从自然界中得到灵感，设计出人们喜爱的产品。

图8-15　Skyline品牌儿童家具

三、环境艺术设计中的立体构成应用——室外设计

室外空间中的景观、园林、雕塑、装置等无处不体现着立体构成的形态要素,立体构成的审美形式法则同样适用室外设计。

(一)景观设计

景观设计是一门自然科学和社会科学交叉的学科,是一门发展迅速、亟须关注与投入的学科。景观是能传递自然美或人工美信息的环境,按照其信息内涵的不同可分为:自然景观,如山林、河湖、花草或瀑布、峡谷等,同时还包括日出日落、月圆月缺、斜风细雨等动态的自然景色;人工景观,如建筑、装饰壁画、雕塑、喷水池等;自然与人工结合的景观,如园林、旅游景点等。

景观设计是一项包括艺术设计的系统工程,是从人文、生态、空间、功能、技术、经济和艺术等多方面进行的综合设计。

(二)园林植物

植物材料是景观的特征之一,植物本身种类繁多,造型丰富,加之季节变化,是设计中最富于变化的元素。每种植物具有其特有的肌理,如图8-16所示,植物与环境其他元素配合,形成丰富的视觉效果。

图8-16　环境中的植物

流水别墅

美国建筑设计师弗兰克·赖特1936年设计建造了图8-17所示的"流水别墅",是为匹兹堡的百货公司巨商考夫曼在宾夕法尼亚州西部工业城市匹兹堡东郊的一个叫作"熊溪"(Bear Run)的地方设计的别墅。设计时考虑了穿越树林的一条小溪流上形成的小瀑布,把建筑设计在溪流上,因此称为"流水别墅",使建筑和自然尽量融合为一体。该建筑被称为20世纪最伟大的住宅建筑之一。

图8-17　流水别墅

(三) 雕塑与装置

雕塑、装置艺术等都是构成室外环境的独立艺术形式,是"场地＋材料＋情感"的综合展示艺术,它既可以存在于完全独立的私人空间,又可以以公众艺术形式出现在公共场合。立体构成的原理尤其有利于抽象、雕塑与装置艺术的表现。

澳大利亚艺术家克莱门特·米的摩尔的作品充满张力,擅长采用青铜材料,作品具有现代感,图8-18中从左至右作品名称为门(青铜)、上升(铝)、歌舞女神(青铜)。

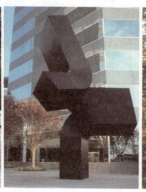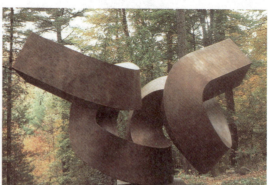

图8-18　克莱门特·米的摩尔的雕塑作品

蒂博拉·巴特费尔德(Deborah Butterfield)对马这种动物的思考方式越来越感兴趣,图8-19和图8-20所示都是他以马为题材的作品,他希望自己的作品能够对其神似而不仅仅是外形相似。

第八章 立体构成在设计领域的应用

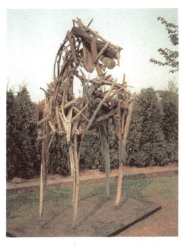

图8-19 马

图8-20 两匹马

艾伦·索菲斯特是个具有环保理念的艺术家，图8-21从左至右是他的作品"有生命的柱子"和"天然植物橡树叶迷宫"。其中"有生命的柱子"自带灌溉系统，"天然植物橡树叶迷宫"由石头和1001种濒临灭绝的橡树种子构成。

图8-21 艾伦·索菲斯特的环保作品

案例8-1

美国纽约西28街520号公寓

案例说明：图8-22所示为扎哈·哈迪德事务所设计的520号公寓，2018年该公寓在纽约高线片区落成。项目回应了场地肌理及语境，将新的建造理念带入，层次感通过大楼表皮的连锁人字形钢结构表达而出，体现着切尔西地区的工业历史及精神。

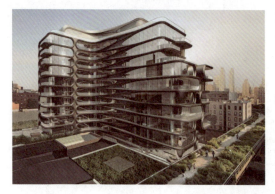
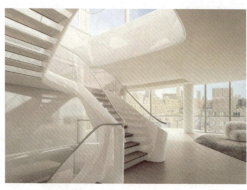

图8-22 美国纽约西28街520号公寓

案例点评：该公寓包含了扎哈的许多标志性风格元素，譬如环绕式的露台、玻璃封闭的凉亭和雕塑一般的室内家居摆设。该项目由39个住宅单元构成，所有单元都封闭在一个手工揉制的金属立面内。建筑物一环一环地朝向天空伸展，建筑师创造了一个力图以一种横扫一切的姿态衔接室内外空间的多层设计。

第二节　立体构成在产品设计中的应用

人们的生活无法离开产品设计，产品设计是通过工业等手段生产的产品来满足人的某种需求。从喝水用的杯子到家里使用的各类电器，还有出行乘坐的交通工具，以及各种装饰品……产品设计涉及人们的衣食住行，包含种类非常广泛。产品设计使人们的生活更舒适、更惬意。这种设计客观真实地影响着人们的生活。图8-23所示是瑞典的Monica Förster Kontorsstol Lei工作室设计的世界上第一把只为女性设计的座椅。它符合大多数白领女性的人体工程学，还使用了女性喜爱的紫色。这种以用户为中心、满足特定群体需求的设计值得提倡。

产品设计是科学技术与艺术的融合，是产品的使用功能和审美情趣的完美结合。产品的设计过程是把抽象的理念和技术，转化为可以摸得到的实实在在的东西，所以，在产品设计中特别强调产品设计的功能性、审美性和经济性。人的需求是由人的自然属性和社会属性决定的，它一方面含有基本的使用需求，另一方面含有在拥有和使用当中所产生的心理美感需求。作为产品设计师，必须了解消费者的需求，懂得采用什么材料，运用什么结构，通过什么方式，创造什么形式才能满足需求。

可见，产品造型必须以立体构成为基础，运用立体构成的思维方法，在产品形态中感受、分析、推敲形体。采用立体构成的手段，利用构成元素之间的组合如重复、近似、渐变、辐射、特异对比等秩序构成来进行设计；将单纯立体形态上的节奏、曲直、刚柔、质感等合理地体现在产品造型上。有关造型的材质、色彩、肌理、表面光度及色彩等因素的组合要素，也直接影响到造型的形式美、结构美、材料美。在材料的选择上，要考虑如何去吻合、丰富造型的表现。立体构成的学习就是为了培养读者的创造性思维，掌握立体造型的规律和方法。常常有许多好的立体构成造型，只要融入实用功能就会成为一件产品的设计造型。随着时代的发展，现代产品设计的发展被更多地注入了精神和文化的内涵。

图8-24和图8-25所示是设计师Omid Sadri以越南灯笼为灵感设计的陶瓷饭盆。结构巧妙的多层组合，别具匠心的穿插孔设计，可以盛装不同种类的菜肴，还加强了视觉审美。

图8-23　为女性设计的座椅　　　图8-24　陶瓷饭盆(一)　　　图8-25　陶瓷饭盆(二)

图8-26所示的早餐锅设计将单纯立体形态进行组合，不仅造型美观大方，还使功能性大大拓展。早晨起来煎蛋的同时还可以煮杯牛奶，也可同时炒菜熬汤，不仅省时而且省能源。

图8-26　早餐锅(Matthew White设计)

图8-27所示的扣环耳机，采用流线型设计，充分体现了人机功能的特点，黑白两色的搭配简洁时尚，不用耳机时可以往背后一钩，如一条项链。

图8-27　扣环耳机(韩国设计师Yoonsang Kim设计)

图8-28所示是一款纯天然草藓地毯的设计,放在浴室里,可以充分感受自然的魅力。这个设计最大的特色就是特殊材料的应用,天然的草藓和水泥的底架在材质上形成了对比,同时也更加突出了亲近自然的设计初衷。

图8-28　草垫(设计师:Nguyen La Chanh)

案例8-2

TTF品牌珠宝戒指设计

案例说明:如图8-29所示为TTF珠宝品牌的并蒂莲造型戒指设计,如图8-30所示为TTF莲花荷叶造型戒指设计。两款戒指设计均采用自然界的物象进行仿生造型的创意,造型独特优美,具有强烈的立体效果,色彩的搭配典雅大方。

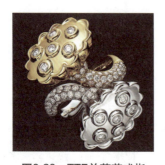 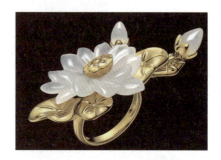

图8-29　TTF并蒂莲戒指　　　　　图8-30　TTF莲花荷叶戒指

案例点评:这两款戒指的设计都完美结合了自然物象,具有自然物象的同时,也与戒指造型进行巧妙结合,整体线条的设计流畅而优美,金色银色的搭配高贵典雅,图8-30中K金、钻石与和田玉的材质搭配非常独特,钻石的切割、流畅又细腻的立体几何线条应用,都体现了其巧妙的工艺设计和制造手法。

第八章　立体构成在设计领域的应用

国际著名产品设计大奖介绍

- iF Design Award（工业论坛产品设计奖）(德国)

iF DesignAward，简称iF，创立于1954年，已经被国际公认为当代工业设计领域中的"金像奖"。该奖是由德国历史最悠久的工业设计机构——汉诺威工业设计论坛(iF Industrie Forum Design)每年定期举办的。

能获得iF认证的产品，意味着是杰出设计的产品。iF奖已经成为行销全球的保证书。该奖每年从获得iF认证产品中再选出金质奖约25名，银质奖约50名。iF拥有一个常设性展示馆，该馆坐落于德国汉诺威国际展览场，得奖厂商在该馆将享有为期8个月的展出机会。

- red dot（红点奖）(德国)

red dot红点奖是建立在一个令人引以为豪的、拥有50年悠久历史的传统之上的一个设计奖。起初，它纯粹只是一个德国的设计奖，但逐渐成长为国际知名的大奖。到今天，它吸引了来自40多个国家、超过4000名的参赛者。

red dot红点奖是设计界中的奥斯卡，是世界上规模最大、最尊贵的设计奖。每年，一些杰出的行业产品设计、传播设计因其达到设计品质的极高境界而被授予"red dot红点至尊奖"。

- Industrial Design Excellence Awards（工业设计优秀奖）(美国)

Industrial Design Excellence Awards，简称IDEA，创办于1980年，由美国工业设计协会和《商业周刊》杂志联合举办，美国工业设计协会颁发。IDEA的作品不仅包括工业产品，而且也包括包装、软件、展示设计、概念设计等，包括9大类，48小类；评判标准主要有设计的创新性、对用户的价值、是否符合生态学原理、生产的环保性、适当的美观性和视觉上的吸引力。IDEA在世界范围内被媒体广为报道，深具影响力，已成为全世界杰出工业设计产品的展台，并为设计团体与世界各国交流设计经验和强调优秀设计的内在价值提供了独一无二的良机。

第三节　立体构成在服饰设计中的应用

服装从广义上理解包括服装和服饰两大部分，包括各类内外服装及首饰、手套、巾、帽、鞋、袜、包等。服装设计是一门包裹人体的艺术，以人体为依据，通过款式、色彩和材料的结合使用，探索符合人的生理和心理各种需求的实用艺术。随着人类文明的发展，服装不仅满足人的保暖和防护的用途，更成为展示人类社会文明、时代审美和科学技术水平的一门艺术。

一、服装设计中的立体构成应用——款式

众所周知，服装设计包含三大要素：款式、色彩和材料。款式指为覆盖或包裹人体的服

装的外部轮廓、内部结构和局部细节的综合。人体是三维立体的，二维的服装材料通过裁剪缝制技术构成三维的空间，服装与人体之间的空间关系构成了服装丰富的外部轮廓，给人或宽松或合体的着装感受。

从这个角度来看，服装设计本身就归属于立体构成艺术的范畴，但是服装又具有多重属性：实用性、表现性、季节性和流行性，我们从时装展示T台和艺术节上，经常看到艺术家和设计师们不断挖掘服装在功能上、精神上与人类的关系，探索性、艺术性的服装设计展示出人类无限的创造力和物质及精神文明的发展程度。

以Lssey Miyake为首的日本设计师，夹带着强劲的"日本风"尽扫巴黎时装舞台，纯净的东方理念，东西结合的表现手段，开放的空间，功能与实用相结合的思想，人衣相和的境界都奠定了日本设计师在时装界的地位。图8-31所示为日本服装设计师作品。

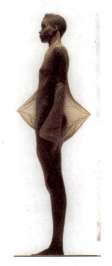

图8-31　日本服装设计师作品

（一）外轮廓

服装造型的外轮廓是构成服装流行的主要形式之一，服装与人体结合后产生的造型效果，在服装设计领域把它归纳为AHTXO五种，也可以用几何形表示：A—▲、H—■、T—▼、X—▲+▲、O—●。

如图8-32和图8-33的服装作品所示，服装具有修饰人体的功能，服装的外轮廓依托人体的肩、胸、腰和臀等支撑，构成一定的造型，可以改变人体的比例和视觉效果。因为人体是立体的，所以服装的外轮廓也应具有三维立体效果，可以通过裁剪得到想要的造型。

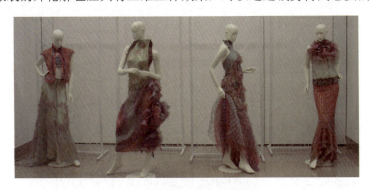

图8-32　第十届美展服装设计作品

图8-33　国际时装夸张的外轮廓

图8-34所示为夸张的泡泡袖，可以看到服装肩部与人体肩部之间的空间，这个空间可以改变人体肩部的造型，夸大的肩部往往会与收缩的腰部形成强烈对比，使人体看起来更加富有生动的曲线。如图8-35所示，通过抽带改变了面料的造型，同时也使面料的表面发生了变化。

图8-34　泡泡袖

图8-35　抽褶的面料

（二）内部结构

服装的造型很大程度上取决于裁剪，通过平面和立体裁剪，塑造能包裹人体的空间。

利用缩褶使衣服形成立体状态，还可以通过里衬和支撑材料塑造造型，如图8-36所示，能取得强烈的视觉美和清晰的外形。

图8-37所示的kinji春夏服装的白色系列中采用了强调肩部的裁剪、不对称的上衣和裙摆处理，材料体现出像折纸一样的效果。

图8-36　加入裙撑的礼服

图8-37　kinji春夏季新装

（三）局部细节

服装的领口、袖口、口袋、门襟等小的部位处理和装饰均称为细节。服装的细节对服装的整体起到画龙点睛的作用。如图8-38所示，通过对材料的再设计，能创造出丰富的立体效果。

图8-38　服装细节的立体构成应用

二、服装设计中的立体构成应用——材料

可以用于制作服装服饰的材料众多，从天然纤维到化学纤维的各类纺织品，以及特殊的金属、陶瓷、玻璃等材质的纤维，都可以作为服装材料，甚至纸、橡胶、塑料等都被设计师们用来制作服饰。作为服装的材料，可以是一块纺织品布料，也可能是一根可以编结的线绳，或许是一块金属板，抑或是几片树叶和花朵……你能想到或看到的材料都可以直接或间接地被用到服装设计上面，服装的实用功能和视觉美感通过各种材料的特性得到体现和展示。

（一）具有肌理效果的材料的使用

在服装材料上开发产品，一定要提到Issey Miyake(三宅一生)，他改变了高级成衣的材料一向平整光洁的定式，用各种各样的材料，如日本宣纸、白棉布、亚麻等，创造出各种肌理效果。他尝试使用各种材料来制造布料，不断完善自己的前卫、大胆的设计形象，成为服装设计大师和跨界艺术家。

服装设计师从面料上探索个性的表现，彰显品牌特色一直是每季时装展最吸引人们关注的焦点之一。如图8-39所示，通过裁剪、绗缝、加皱等处理方法带给面料更丰富的效果，更具有艺术表现力和美感。

图8-39　服装材料呈现的不同肌理

（二）特殊的材料效果

纱线通过制造环节成为面料、一根纱线可以编结成一件毛衫，材料具有万变的可能，一块布料能产生多少的表面效果取决于创造力。现在设计界流行"再利用""再设计""再创

第八章　立体构成在设计领域的应用

造"等新的词汇，"再"(英文re-)从字面上理解就是深化、深入，在已有的基础上再添加新的方法或技巧，创造出一个新的不同于原来的事物。

图8-40所示为面料造型与制作连线图，是通过对面料的处理，用针线在面料背面编结出立体的构成效果。

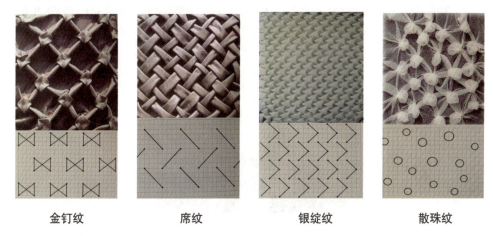

金钉纹　　　　席纹　　　　银绽纹　　　　散珠纹

图8-40　面料造型与制作连线图

Issey Miyake(三宅一生)

　　三宅一生1938年出生于日本广岛，因受到原子弹的辐射，本来体弱的身体遗留下刺痛和两腿长短不一的隐患。1966—1968年，其先后担任法国设计师纪·拉罗什(Guylaroche)和纪梵希(Givenchy)的助手，后到美国工作，1980年回到日本创建三宅一生工作室，成为他贯彻自己全新设计观念的起点。

　　"一生褶"是一般大众对三宅一生品牌最直接的印象，如图8-41所示。三宅一生的褶皱与我们平时见到的百褶裙的褶不同，体现着新科技和新材料对传统服装的突破，成为Issey Miyake品牌的代表符号。一生褶的原料是涤纶，机器压褶时直接依据人体曲线或造型需要裁片与压褶，衣服平放时如同雕塑一般，穿在身上时，与身体结合出流畅的不规则波纹，随身体的活动形成完美的韵律。

图8-41　三宅一生的褶皱

第四节　立体构成在包装设计中的应用

在大量生产和大量销售的时代，包装设计作为沟通生产者和消费者的桥梁，在人们的日常生活中越来越重要。如图8-42所示，各种产品都有不同的包装材料、包装方法和不同的组合方式。从立体构成应用的角度来看，包装设计与其也有以下几方面重要的联系。

图8-42　各种产品的包装设计

一、容器造型应用

包装容器的造型设计是至关重要的，容器造型的设计不仅要考虑外部立体形态美的塑造，而且要考虑造型设计还会受到容器的内空间(容量)的限制。对容器造型的这些设计因素的考虑，本质是对立体构成中物理空间的界定、体与量的关系等原理的充分运用。

容器造型设计同样是一门空间艺术，是用各种不同的材料和加工手段在空间创造立体的形象。在确定一个基本形时，往往采用"雕塑法"为基本手段，然后进行形体的切割或组合，而基本形的定位，则来源于几何形体，如球体、立方体、圆柱体、锥体等。

如图8-43所示，酒产品的瓶形通常以圆柱体为基本形，而立体构成中的柱式结构主要体现在柱端变化、柱面变化和柱体的棱线变化三个方面，对各部位采用切割、折曲、旋转、凹入等手法。图8-44所示的酱菜容器造型设计，基本形为圆柱体，罐口部位因为凹入的角度不同，在保持系列整体感的同时也体现了自身的特点。

图8-43　酒容器造型设计

图8-44　酱菜容器造型设计

图8-45所示的日化用品容器造型设计，瓶形沿用了立方体造型，但在柱端(瓶盖)上，用工业手法造成了不同的形态，增强了对比的视觉效应，感觉新颖。图8-46所示的香水瓶设计，也是在方形、椭圆形的基础上切割或扭转，从而形成多角形的瓶型，加强了玻璃材质的折光效果。

图8-45 日化用品容器造型设计

图8-46 香水瓶造型设计

案例8-3

洗衣粉包装造型设计

案例说明：图8-47所示的这个形似洗衣机的洗衣粉包装容器立体形态新颖。使用者可以看到盒子里洗衣粉的多少，并进行再次购买。

案例点评："模拟法"也是容器造型的一个重要设计手段。即直接模仿某一具象形态，以增强商品的直观效果，吸引消费群体。立体构成中的仿生结构，对于反映五彩缤纷的现实生活，丰富和完善我们的表现能力提供了较好的帮助。

由于图8-47这个包装可以被多次填满，因此它的用途广泛。模拟法的设计形态虽较为具象，但应切题、合理，模仿的对象要力求形态美。

图8-47 洗衣粉包装造型设计

经典的香奈儿5号香水瓶

1921年5月，当香水创作师恩尼斯·鲍将他发明的多款香水呈现在香奈儿夫人面前让她选择时，香奈儿夫人毫不犹豫地选出了第五款，即现在誉满全球的香奈儿5号香水。然而，除了那独特的香味以外，真正让香奈儿5号香水成为"香水贵族中的贵族"的，却是那个看起来不像香水瓶，反而像药瓶的创意包装。

服装设计师出身的香奈儿夫人，在设计香奈儿香水瓶型上别出心裁。"我的美学观点跟别人不同：别人唯恐不足地往上加，而我一项项地减除。"这一设计理念，让香奈儿5号香水瓶简单的包装设计在众多繁复华美的香水瓶中脱颖而出，成为最怪异、最另类，也是最为成功的一款造型。

如图8-48所示，香奈儿5号以其宝石切割般形态的瓶盖、透明水晶的方形瓶身造型、简单明了的线条，成为一股新的美学观念，并迅速俘获了消费者。从此，香奈儿5号香水在全世界畅销90多年，至今仍然长盛不衰。

1959年，香奈儿5号香水瓶以其所表现出来的独有的现代美荣获"当代杰出艺术品"称号，跻身于纽约现代艺术博物馆的展品行列。香奈儿5号香水瓶成为名副其实的艺术品。

图8-48 香奈儿5号香水

二、纸盒结构应用

在包装设计中，立体构成在包装结构上的应用很直接，包装设计的纸盒结构无论是在切割、折叠和插接等加工方面，还是在立体造型的结构、原理和规律方面，都和立体构成中的纸立体构成有着千丝万缕的联系。

包装的盒型设计是由其本身的功能来决定形态的，是根据被包装的产品的性质、形状和重量来决定的，将立体构成的原理合理地运用在包装的造型设计中，是较为科学的一种设计手段。

纸盒是一个立体的造型，图8-49所示的包装设计是由若干个面通过移动、堆积、折叠、包围而形成的一个多面形体。立体构成中的面在空间中起分割空间的作用，对不同部位的面加以切割、旋转、折叠，所得到的面就有不同的情感体现。纸盒包装结构在表现商品的功能、特性时，应充分发挥多面体的成型特点，巧妙地运用形体语言来表达商品的特性及包装的美感。

图8-50所示的香皂包装礼盒用镂空的手法雕刻出叶子图形，选择高贵的玫瑰红内里和蛋白色的包装盒，配合完美的香味来衬托其浪漫精致的定位。

图8-51所示的宠物食品包装设计采用了悬挂式的盒体结构，盒面与宠物图形配合，在相应的部位透出宠物食品的形态，使产品一目了然，同时使设计更加活泼有趣。

图8-52所示的茶叶包通过巧妙的折叠加工，在水里泡开后呈现出飞鸟的形状，在造型和

审美上都是赏心悦目的，还能在饮茶的时候品出一份与众不同的清新感。茶叶的纸盒包装设计配合飞鸟折叠的形态，在长方体的结构上做了不规则的折叠造型，产品和包装结构的创意点达到了统一。

图8-49　穿插成形的纸包装设计

图8-50　香皂礼盒包装设计

图8-51　宠物食品包装设计

图8-52　茶叶包装设计

三、材料应用

材料要素是包装设计的重要环节，它直接关系到包装的整体功能和经济成本、生产加工方式及包装废弃物的回收处理等多方面的问题。因此包装材料的特性也是包装设计要考虑的因素，材料要素也是立体构成中的重要部分。

图8-53～图8-57展示了不同材料在包装设计上的应用。包装材料依靠科学技术的发展而日新月异地变化，同时也促进着包装形态的千变万化。铝罐技术的发展使易拉罐得以诞生，复合材料的出现使软包装饮料受到青睐……熟悉各种包装材料的特性，无论是纸类材料、塑料材料、玻璃材料、金属材料、陶瓷材料、竹木材料，还是其他复合材料，在包装设计中合理科学地加以运用并设计出优美独特的形态结构，都会使包装设计更加生辉。

图8-53　铝材料的水壶容器设计

图8-54　陶瓷材料的酒容器设计

图8-55　牛仔裤纸袋设计

图8-56　复合材料的蛋包装设计

图8-57　塑料包装的面包袋设计

本章小结

　　立体构成设计作为设计思维的具体表现形式，具有无限的可能性，并为设计语言的表达赋予了新的方式。本节从环境艺术设计、产品设计、服饰设计、包装设计四方面来分析立体构成的应用。我们可以通过建筑、室内外空间、工业产品、服装、产品包装等的造型和材质切身体会立体的艺术表现力，同时，我们也能够尝试运用一定的方法来表现立体造型的特点，塑造具有创新和实用价值的设计。

思考练习

　　1．思考室内设计与立体构成的关系。
　　2．收集本季流行服装的资料，分析其中立体构成的使用和作用。

实训课堂

　　1．分成学习小组，确定选题，拍摄和收集身边值得关注的环境艺术设计、产品设计、包装设计、服饰设计等资料和图片，分析立体构成的知识是如何在其形态、结构、肌理等方面进行体现与应用的，用文字和图片做成PPT的形式分组进行阐述。
　　2．尝试设计一个鸡蛋的包装盒，可以选择不同的材料，采用不同的穿插结构，注意其功能性和形式美感。

附录

立体构成应用设计作品赏析

1. 澳大利亚国家博物馆

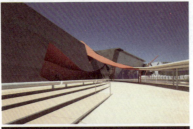

位于澳大利亚首都堪培拉的澳大利亚国家博物馆，是一座介绍澳大利亚发展史的综合性博物馆，为2001年澳大利亚联邦百年大庆的重要建筑之一，由Achton Raggatt McDougall(ARM)和Robert Pect Von Hartel Trethowan两家事务所共同设计。2001年，该馆以"年度最新公共建筑"名义获得蓝图建筑奖(The Blueprint Architecture Award)的殊荣。

澳大利亚国家博物馆坐落在阿克顿(Acton)半岛上的格里芬湖(Lake Burley Grffin)畔。堪培拉是个宽敞低平的现代都市，主要建筑均以格里芬湖为中心分布，没有澳大利亚其他大城市的繁忙交通和摩天大楼，却呈现出一种安详及乡野的独特魅力。博物馆承继堪培拉建筑表现的低平特性，呈水平带状分布。建筑师依照空间性质的不同，将博物馆分为临时性展馆、永久性展馆、大厅、原住民展馆、行政管理办公室，以及澳大利亚原住民与托雷海峡岛民研究所等几大单元，再以弯刀状的配置将这些被推向湖畔的空间单元串连起来。

2. 美国Formosa 1140公寓

Formosa 1140公寓位于美国加利福尼亚州的西部好莱坞，是由11个单元组成的新住房项目，设计来自Lorcan O'Herlihy。Formosa 1140公寓的设计重点突出了居民和社区分享公共空间的重要性。Formosa采用内在化的庭院开放式设计，将空间扩大至建筑外部。将普通的开放空间转至建筑外部，所有的住户单元都采用线性设计。不用担心采光和空气流通，因为外层板的运用使得建筑外部循环很好地缓冲了公共空间和内部私人空间，同时穿孔金属板和小开口孔可以使相邻楼层间同时享受到空气流通。此外，外层红色金属板和内层开窗墙的设计也处理得相当巧妙，或隐或现，构成一种独特的视觉效果。与此同时，朝西的住户还可通过遮挡设备来保持室内的凉爽。

3. 芬兰大厦

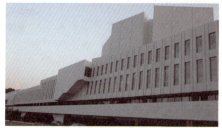

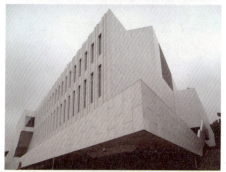

芬兰大厦位于芬兰赫尔辛基市中心德勒湾畔，是一座颇具现代风格的多功能建筑，宛如一架巨大的白色钢琴静静地靠在湖边，湖水中倒映出线条流畅的琴身，好似一幅优美的风景画。这是世界著名的芬兰建筑大师阿尔托独具匠心的杰作，被誉为芬兰现代建筑艺术中的一颗明珠。

这座建筑从里到外都是由阿尔托设计的，主体部分于1971年完工。现在这里是赫尔辛基交响乐团演奏厅，常年举行各种音乐会和活动。为了衬托周围Hesperia公园和德勒湾的景色，尤其是冬天，专门设计了这座引人注目的白色建筑。芬兰大厦是芬兰现代文化无可争议的活动基地。

4. 悉尼谢尔曼画廊艺术基金会图书馆

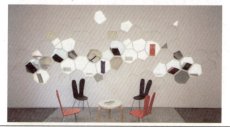

谢尔曼画廊艺术基金会图书馆的墙面使用了蜂巢状结构，这个装置有很多背光式的蜂窝状单元格，高低错落，虚实有致，让人视觉印象深刻。节能的LED灯通过透明的亚克力材质透射过来，每一个单元格根据亮度和厚度不同而有光线的深浅变化。

5. 土壤餐厅

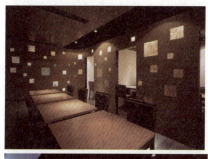

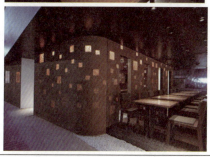

日本建筑师小川博央(Hironaka Ogawa)设计的土壤餐厅在开业不久就已成为日本东京一景。小川博央用一些塑料薄片和混合了禾草、海藻粘胶，厚度不超过0.5毫米的薄土来构建餐厅的墙，这种薄土在保持墙面完整的同时又能让光线穿过。因此在不同的天气，以及一天的不同时间，人们都会体验出它的不同，让室内和室外的人都能完全融入自然的或人工的神奇光线之旅。

这个极其巧妙的设计体现了设计师简约设计背后的复杂思考，因而也获得了香港2006年亚洲最具影响力卓越设计奖，以及国际室内设计2007年最佳设计奖。

6. 曼彻斯特艺术中心音乐大厅

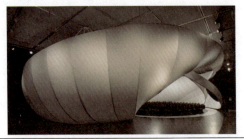

英国建筑设计师Zaha Hadid在曼彻斯特艺术中心建立了音乐大厅。这个音乐大厅是为曼彻斯特国际艺术节而准备的，也是为了演奏Johann Sebastian Bach的音乐作品而设计的。音乐大厅结构之外的材料是布料，形成了一个巨大的蛋状白色布棚，形式非常新颖。

7. 重复咖啡馆

重复咖啡馆是个从天花板到地板、从洗手间到家具，完全由白铁皮打造的重金属咖啡餐馆。其看似冰冷，里面却很温暖，由建筑师王晖设计。"咖啡馆＋西餐厅＋酒吧"的定位，独特的装修风格是这家店的主题。咖啡馆临近北京今日美术馆，经常会有艺术家在此做展览，"重复"给了他们一个吃饭、聊天、工作的空间。"重复"的其中一扇门直接通到今日美术馆，二者在空间上是连在一起的。

8. 阿姆斯特丹建筑中心

ARCAM(阿姆斯特丹建筑中心)由建筑师雷内·凡·祖克(René van Zuuk)设计，它位于纳姆科普博物馆(Nemo)与荷兰航海博物馆之间。紧凑的建筑物包括三层楼面。Prins Hendrikkade层是展览厅，办公室位于这个展览区的上方。最低的一层在水面上，为中型会议与聚会提供多功能场所。通过跨越两层楼的前方玻璃墙面，可以一览水面的辽阔景色。

这座建筑物在面临城市的那一面最壮观的就是它的铝制外壳。它折叠在建筑物之上，形成极其壮观的入口。尽管体积有限，但风格含蓄，雕塑般的外形仍使这座建筑物成为东码头区的地标。

9. 圆球茶具

喜欢茉莉花茶的设计师Vuk Dragovic设计了这款圆球茶具。圆球茶具不仅外形独特，而且它可以打开成为两个杯子。这个构造可以在合上时锁住芳香的茉莉香气，打开品茶时，人们能得到扑面而来的茶香，体验一种很愉悦的感受。

10. SORAPOT茶壶

由美国设计师Joey Roth 设计的SORAPOT茶壶被评为2008年的最佳设计之一。

这个外形独特、具有现代感的茶壶,通过玻璃钢材料,可以让茶叶在沸腾过程中更舒展,让使用者体会由水变茶的完美过程。

11. 水晶音箱

由Harman Kardon设计的一款亮晶晶的水晶音箱,在满足你听觉的同时也让你的视觉为之痴迷。

12. Thinking of You瓶罩

废弃的瓶瓶罐罐,哪怕再简陋,在披上这样的华丽外衣后,立刻具有了化腐朽为神奇的力量,银色的优雅气质,缠绕的枝枝蔓蔓以及生动的花鸟生灵,跃然桌上。银色金属片同样被赋予了浓郁的浪漫主义色彩。

设计师Tord于1968年出生于荷兰,毕业于伦敦皇家艺术学院,一直以来都在材料运用和设计形式上探索并实践着属于他自己的独有风格。他善于从自然以及传统工艺汲取灵感,鲜艳的色彩、繁复的图案、丰富的想象,演绎着Tord独一无二的梦幻世界,缔造着新工业时期的一个又一个诗意浪漫。

13. 沙发设计

英国椅子设计师Lee Broom 喜欢将灯具和座椅结合在一起进行设计,而且展现的效果令人惊讶和喜爱。这个夜店沙发设计,Lee Broom将灯泡嵌套进传统皮质沙发里,那种英伦的颓废却又显得高雅的气质感觉不由自主地散发出来,并在黑夜中闪耀。

14. 座椅设计

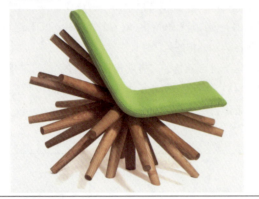

这个独特的时髦座椅是由设计师American Ash手工制作的，上面的布料部分可以定制，可以改变颜色或者材料，售价5000美元。

15. 沙发设计

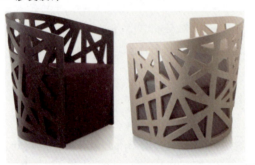

现工作于荷兰室内设计工作室INTOO的设计师Ronald Jeanson设计了一款"鸟巢椅"，灵感就来自"鸟巢"体育馆和后现代主义建筑。

16. 船床

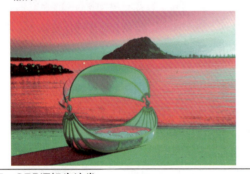

当人们思考睡眠时，通常会想到这些词——漂浮、安全、舒适、浪漫。喜欢在加勒比海航行的设计师David Trubridge把这些感觉很好地融入这个设计中。船床很像蚕茧的造型，给人很强的安全感，移动方便，由新西兰的一种防水木头制作。

17. ORBIT蜗牛沙发

对生活的感悟和理解给设计师带来了灵感，于是诞生了这款闲适的蜗牛沙发。撑起ORBIT遮阳棚，深深地坐下去，可以完全放松，闭目冥想。你也可以把它看作一个放大了的宝贝床，一件大玩具，会带给你很多童稚的回忆和乐趣。

沙发的直径为1.6米，底座设置八个方位的轮轴可自由旋转，随太阳的移动随意转动方向。另配有月亮形茶几、舒适的坐垫及靠垫，整体设计充满了想象力。遮阳棚可自由收放，骨架坚韧，触感柔软，亦方便拆卸和清洗。

18. Obelisk组合沙发

当积木的原理作用于家具时,空间的概念得到了新的诠释……Obelisk组合沙发存在的意义已经超越了家具本身,它就像花园里的一件雕塑艺术品,充斥了你所有的想象空间。

这款组合沙发的设计灵感来源于卡赫纳的巨石,卡赫纳是法国北部大西洋海岸的一个村庄,该村庄有平行排列的史前巨石纪念碑,奇迹、默然、孤傲地矗立在那里穿越5000年的时光。随意拆卸组合的特性让Obelisk备受青睐,既方便摆放又能增添生活乐趣。

19. 三宅一生手表——"卵"

2007年,ISSEY MIYAKE(三宅一生)推出一款新表OVO,由Shunji Yamanaka设计,也是Shunji Yamanaka为ISSEY MIYAKE设计的第二块表,OVO在葡萄牙语中是"卵"的意思,卵是世界性语言,代表着生命体,生命之源。表面如同生命生长般伸出四只细长的脚,弯曲的弧度适合人的腕部。表盘的设计也是独具一格,隐藏式的指针(时针悬浮,分针有一豁口),立体的刻度。此款表有三种样式供选择。

20. Tea forté茶包装

Tea forté由知名美国设计师Peter Hewitt于2003年一手创立。这款Tea forté巧妙结合了个人设计专才,以及对茶的冲泡过程与工序的细腻观察,一手开发出的金字塔形立体丝质茶包。

不仅包装外观优美令人惊艳,立体茶叶形状也得以在充足的空间中尽情舞动舒展,完整释放出天然清新的馥郁茶香和花草气息;坚实稳固的造型,更能稳稳站立于杯中、碟上,即使反复拿取、回冲、甩动,也不会变形歪倒;完美改善了传统茶包的缺点,使泡茶、饮茶过程与氛围十足融洽,便利、优雅、舒坦自在。

21. "心之蜜语"蜂蜜包装

这款包装设计人性化,瓶形似心形、似掌上明珠,深受消费者喜爱,符合大众审美观;整个瓶形流动舒畅,符合时尚趋势,高档大方;当瓶形作为摆设时,极具艺术感,可做家庭装饰物;瓶形开口较大,极符合蜂蜜高黏度液体的装取;设计师灵感来自蜂农的笝笠造型,取名曰"心之蜜语",瓶形整体似心形,似水滴,似珠宝,高档,美观,时尚。

22. 银座漫步什锦点心盒

银座漫步是日本东京的和式糕点厂商"银座曙光"的什锦点心盒,为了表现具有悠久历史的繁华街道——东京银座的"独特、时尚,优雅"的特色,充分利用包装纸的颜色和表面的质感,并采用压制凹凸纹的技术手段印刷。

23. Trina Sprit无糖凉茶饮料包装

Trina Sprit 是一款新的专供夏日饮用的无糖凉茶饮料,采用富有现代气息的圆锥形玻璃瓶包装,上面带有由 Spear 公司提供的透明薄膜制成的压敏标签,这款茶饮料被认为是西班牙高品质软饮料产品中的佼佼者。这款茶饮料目标消费群主要针对年轻一族,这款包装及其标签在突出品牌个性化的同时,又继承发扬了 Trina 的传统特色。

24. 威士忌酒的包装设计

原研哉的包装设计没有感染商业市场上的浊气，雅致悦目。

左图为纯麦威士忌酒包装，右图为五谷威士忌酒包装，两种威士忌酒各自具有独特的个性；将两者混合则成为最常见的苏格兰威士忌。这两种同一品牌的酒，运用一个造型相同的瓶子，配合不同风格的标签，表现两种不同的性格，手写字体具有自然神韵，而古典字体突出鉴赏者的品位。

下图是礼品装威士忌酒包装，六角形的水晶瓶子配合标签，显现高贵不凡的气派，整体风格简洁明快而带有节制的适量装饰美感。

25. StreamCap葡萄酒包装

TetraPak的这款葡萄酒包装采用了新的螺旋盖技术的八边形外，包装叫作StreamCap。它节省空间，携带轻便，并采用了激光全息防伪，非常方便开启和封闭，很适合于居无定所的生活方式。而且，TetraPak七层压制的无菌包装能有效保护葡萄酒的敏感气味，常温下保质期可达12个月。

26. 时代之风(L'air du temps)香水包装

时代之风(L'air du temps)是当今世界上最为畅销的法国高级香水之一，它最为著名的是"和平鸽"造型的水晶瓶子，是由著名的设计师马克·拉利克设计的。它想阐述的是经过大战后，和谐与平安已降临，人类对平安的渴望以及给人心灵的抚慰。水晶制成的一对正在展翅飞翔的和平鸽，晶莹剔透，栩栩如生，象征飞翔的时代与时间，爱和温柔与香水的浪漫自然风格相映照。和平、青青永恒，忘却战争的阴影，无忧无虑、轻松的生活，是这个浪漫品牌最完美的诠释。

27. Anna Sui(安娜苏)化妆品

Anna Sui(安娜苏)彩妆品牌的创始人安娜苏凭借绝佳的流行感和色彩触角，创造出专属自我的安娜苏彩妆品牌，除了色调大胆，她还在化妆品中加入蔷薇花香与多种天然植物精油，给肌肤额外滋润。

但颜色与质感不是Anna Sui(安娜苏)彩妆的一切，它最令人为之疯狂的是那精致奢华、优雅独特的雕花容器。盒盖上精雕细琢、永不凋谢的蔷薇花图腾，已成为玩家的收藏品。

28. "分享夏日"纸巾包装

这一系列纸巾产品取名为"分享夏日"。外包装盒设计成被切片了的各种多汁的水果，如西瓜、柑橘、柠檬等，看起来非常诱人。这是来自美国金佰利设计公司的"分享夏日"纸巾产品，获得了2009 Pentaward最好包装设计钻石奖。

29. MADY礼品盒

MADY礼品盒是日本设计公司MADY设计制作的包装手绢、领带等礼品盒，盒为六角形柱体，盒上印有"把我的心意送给你"的手写英文字句，使礼品盒还具有传递心灵信息的功能。

30. "自然芳香皂"系列包装

"自然芳香皂"系列包装是英国日用品厂商THE CONRAN SHOP生产的。在包装设计上，力求传达商品形象是人们美丽、休闲生活的一部分这一概念，图案采用设计师远山正道的作品。其包装颜色丰富多彩，可供各类消费者选择。

31．"钻石光环"的礼品用包装盒

"钻石光环"是日本著名电影明星宫泽理惠所经营的流行商店"钻石光环"的礼品用包装盒。商店以钻石为主题，包装盒成钻石型，呈银灰色，体现出礼品的高贵。

32．鸽子饼干包装

这是日本东京附近镰仓的特产纪念品，丰岛屋的鸽子饼干。外包装上可爱、迷人的小鸽子向你预示了包装盒里面的内容：浅褐色鸽形饼干，这些鸽子只会飞进你的嘴里。每个饼干都被密封在一个独立塑料包装袋中，这是食品包装中一个最普遍而又行之有效的包装方法之一：不仅能轻易地被包装机分拣，也可以完整地保留住食物的香味和食用味道，同时还防潮、防霉、防细菌——这并不是一个包含特殊环节的包装工业流程，但日本设计师们却能够在这平凡中创造出不平凡，通过各种手法让塑料包装袋变化万千。他们的设计远不止一个塑料包装袋。

参 考 文 献

[1]　赵化．女人华衣——世界顶级女装品牌[M]．北京：中国纺织出版社，1998
[2]　藤菲．材料—艺术—设计[M]．青岛：青岛出版社，1999
[3]　王受之．世界现代建筑史[M]．北京：中国建筑工业出版社，1999
[4]　朝仓直巳著．艺术·设计的立体构成[M]．林征，译．北京：中国计划出版社，2000
[5]　胡天虹．服装面料特殊造型[M]．广州：广东科技出版社，2001
[6]　赵殿泽．立体构成[M]．沈阳：辽宁美术出版社，2002
[7]　黄英杰．构成艺术[M]．上海：同济大学出版社，2004
[8]　竹中公务店设计部．景观设计与细部[M]．北京：中国建筑工业出版社，2005
[9]　蔡涛．传达空间设计[M]．北京：中国青年出版社，2006
[10]　满懿．立体构成[M]．北京：人民美术出版社，2006
[11]　原研哉．设计中的设计[M]．济南：山东人民出版社，2006
[12]　段邦毅．空间构成与造型[M]．北京：中国电力出版社，2008
[13]　[意]玛格丽塔·古乔内．扎哈·哈迪德．世界著名建筑大师作品点评丛书[M]．袁瑞秋译．大连：大连理工大学出版社，2008
[14]　李雅．材料设计创意指南[M]．上海：上海科学技术文献出版社，2009

推 荐 网 站

[1]　互动百科(http://www.hudong.com)
[2]　红动中国(www.redocn.com)
[3]　百度百科(http://baike.baidu.com)
[4]　设计在线(http://www.dolcn.com)
[5]　视觉中国(http://www.chinavisual.com)
[6]　中国美术教育资源网(http://www.xsart.net)
[7]　昵图网(http://www.nipic.com)